樂圃長春

滄海叢刊

黃友棣著

1986

東大圖書公司印行

© 樂圃長春

作　者　黃友棣
發行人　劉仲文
出版者　東大圖書股份有限公司
總經銷　三民書局股份有限公司
印刷所　東大圖書股份有限公司
　　　　地址／臺北市重慶南路一段六十一號二樓
　　　　郵撥／〇一〇七一七五一〇號
初　版　中華民國七十五年十二月
基本定價伍元壹角壹分
行政院新聞局登記證局版臺業字第〇一九七號

樂園衣裳

學士衣莊

李夢莊題

作者衷誠致謝：

李韶先生賜題字，

羅子英先生賜題詞，

何志浩先生賜長詩；並致謝

諸位詩人所賜的歌詞。憑藉他們的詩詞之美，

乃利我闡釋樂教之理。

羅子英先生題詞

浣 溪 沙 (三首)

(一)

綽約林花散遠馨，琮琤幽谷玉泉鳴；

塵襟浣了喜神清。

萬物靜觀皆自得，大千世界本多情；

待揚美善樂羣生。

(二)

繼往開來勇自任，栽培灌漑大勞心；

萬千桃李蔚成林。

雅奏協和流水韻，壯懷激盪海潮音；

天聲終起九洲沈。

（三）

晨夕耕耘老圃忙，收成美果透芳香；
摘來分與萬家嘗。
既見盡心還竭力，自當出色並生光；
怡然與眾樂洋洋。

黃教授友棣學兄，致力樂教五十餘載。披荊刈棘，指後學之迷津；播種培根，衍前修之妙義。嘗先後著為音樂人生，舉台碎語，樂林蕙露，樂谷鳴泉，樂韻飄香諸書，早已風行內外，嘉惠士林；今其新作樂圃長春，又將付梓，遠承索題，爰栽成桃李，何止三千；洋溢聲華，周乎四海。綴蕪詞，用申藻頌。

中華民國七十五年，歲次丙寅仲夏

學弟 **羅子英** 謹識於臺北新店碧潭之畔

樂圃長春 目次

扉頁題字　李韶先生

題詞（浣溪沙三首）　羅子英先生

創作與欣賞

樂曲與解說

一　至樂無聲

音樂境界是廣濶無垠的境界，可感受而難以觸摸，可體會而難以明言。

古聖有言，「至文無字，至樂無聲」；藝術境界是給人領悟，不是給人空談。雖然至高的藝術是無形無聲，但却有繪形之畫，描聲之樂，可以引導衆人進入藝術境界去。縱使有人認爲海邊日出之圖，林中鳥語之曲，未免過於淺陋；但它們能夠助人找到藝術境界的門徑，其教育功能，不可抹煞。

蘇軾題畫的詩，這樣說，「看圖畫只看其外形，乃是小孩子的見解。只曉得讀一首詩的人，當然不是懂得賞詩的人。詩與畫都有相同的原則，就是必須巧妙自然，清新秀麗」。此詩原文是：「論畫以形似，見與兒童鄰。賦詩必此詩，定非知詩人。詩畫本一律，天工與清新。」（書鄢陵王主簿所畫折枝二首）（此處所錄，是第一首的前半）。

現在，讓我借他這幾句詩來說明欣賞音樂的原則：「論曲以聲似，見與兒童鄰。聽曲必此

曲，定非知曲人。詩樂本一律，天工與清新」。

昔日伯牙鼓琴，其知音好友鍾子期，從他所奏的琴聲中，聽出他志在高山，志在流水；後人以此傳爲佳話。唐朝詩人白居易，認爲這樣的聽曲方法，範圍未免太過狹窄；故云，「却怪鍾期耳，唯聽山與水」。實在說來，聽音樂是要領悟樂聲之內所蘊藏的感情，却不是只聽其所描繪的音響。白居易在另一首詩云，「古人唱歌兼唱情，今人唱歌惟唱聲」；其實好的歌必然要唱情，只唱聲的，根本不是樂曲而是音響。然則如何纔能夠聽出音樂中的「情」呢？白居易認爲必須心境寧靜，也用不着華麗的樂曲；他說，「心靜卽聲淡，其間無古今」。

唐朝詩人李頎「琴歌」云，「一聲已動物皆靜，四座無言星欲稀」。白居易「琵琶行」云，「東船西舫悄無言，惟見江心秋月白」。這些寧靜的氣氛，都是音樂境界的開端；而奏者以及聽者，要瞭解音樂境界，必須在大自然中求師。

讓我們看看伯牙學琴的事蹟，可能有所領悟。伯牙的老師是成連，（春秋時代的著名琴師），他能教伯牙以奏琴的技巧，却未能助他獲得性靈上的修養。「樂府解題」的一段記載值得我們細讀：──

伯牙學琴於成連，三年而成；至於精神寂寞，情之專一，尚未能也。成連曰：「吾師方子春，今在東海中，能移人情」。乃與伯牙俱往。至蓬萊山，留宿；謂伯牙曰：「子居習之，吾將迎師」。刺船而去。旬時不返。伯牙近望無人，但聞海水洞汨崩折之聲，山林窅冥，羣鳥悲號；愴

然而嘆曰：「先生將移我情」。乃援琴而歌。曲終，成連回，刺船迎之還。伯牙遂為天下妙手。

上文所記，實在只是一則寓言。成連把伯牙留在孤島之上，讓他以大自然為師，潛心修練；

從海浪、山林、羣鳥的自然韻律中，悟出音樂的精神所在。

大自然好比一部無字的天書，無聲的天樂，沒有經過基本訓練的人們，當然看也不清，聽也不明；但對於根基已穩的藝人，一經感受，必能豁然貫通，踏入藝術的新境界。所謂靈感，蓋卽指此。

二 心耳與心眼

音樂訓練，要使人人具有能看的耳，能聽的眼；卽是說，聽樂之時，宛如看見曲譜上所寫的音符；看譜之時，宛如聽到各個音符的聲響。

本來，耳不能看，眼亦不能聽；耳與眼，只是各有職守的傳達工具。耳之所以能看，眼之所以能聽，皆因憑藉心靈之助；故應稱之為心耳與心眼。一般人之所以視而不見，聽而不聞，皆因「心不在焉」。藝術教育的責任便是要使人人練好心耳和心眼，以期生活內容更豐，工作效率更高。

清朝的一位武官李侍堯，（曾任兩廣總督），在廣東省遊羅浮山之後，勒石詩云，「黃土臥黑石，此外一無有。只可一回來，不堪再回首」。從這四句看來，充份表現出作者是個老粗。他原意是說此山風景平凡，不值得再來遊覽，；為了押韻，他用了「不堪回首」四個字。他也許不大明白，「不堪回首」所蘊藏的本義，用在此處，旣幼稚，且不通。我的老朋友囑我題詞，贊此勒石

詩句。我給他寫「看形已通六竅，論價可值九文」。我的老朋友，初看以為我是讚美；但後來明白了，不禁大笑。他終於看出內容是「一竅不通，一文不值」。

對於一個內心空洞，胸無點墨的人，無論看到什麼，都只覺平凡；面對任何美景，都不過是「黃土臥黑石」。只有品高學博的人，乃能瞭解李白所說，「相看兩不厭，惟有敬亭山」。「萬壑樹參天，千山響杜鵑。山中一夜雨，樹杪百重泉」。

唐朝詩人王維的詩云，「倚杖柴門外，臨風聽暮蟬。渡頭餘落日，墟里上孤烟」。這不獨是詩中有畫，畫中有詩；而且是詩中有樂。詩人之所以能達到這種境界，實在由於他能用心耳去聽，用心眼去看。清朝詩人吳竹橋題揚州天寧寺詩云，「鈴聲得露清如許，塔勢隨雲遠欲奔」，可以說明心耳與心眼的境界。

中國文化大學藝術研究所展出歐豪年教授的一幅畫，題云，「小蟲心在一啄間，得失與世同輕重」，繪出一羣小鷄爭啄垂絲葉下的小蟲；構圖與命意，皆能顯出作者的藝術造詣。不是用心眼來靜觀世事，不能有如此的成就；故值得向讀者介紹。（見附圖）

王國維在「人間詞話」云，「夫境界之呈於吾心而見於外物者，皆須臾與之物；惟詩人能以須臾之物，鎸諸不朽之文字，使讀者自得之。遂覺詩人之言，字字為我心中所欲言，而又非我之所能言；此大詩人之秘妙也」。

黃蓼洲云，「詩人萃天地之清氣，以月露風雲花鳥為其性情。月露風雲花鳥之在天地間，俄頃滅沒；惟詩人能結之於不散」。詩人實在是能把心靈現象獵影的畫師。藝術教育的工作，便是

通過欣賞與創作的實踐來訓練每個人的心耳與心眼，以期聽得更真，看得更切；使人人的生活更幸福、更豐富。（附圖爲歐豪年教授之「寫趣」）

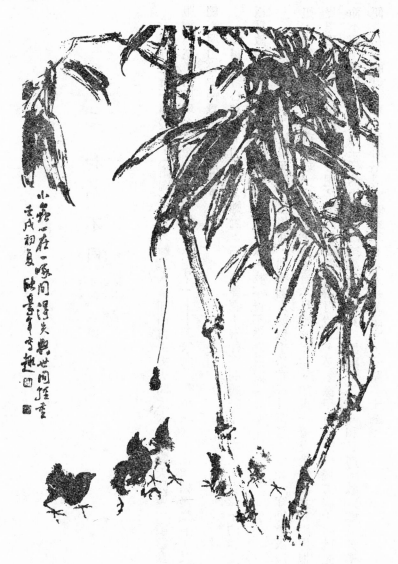

趣寫　授教年豪歐

三 和而不同

報刊上有一幅漫畫，（附圖），是夫婦二人參加酒會；丈夫問太太，「昨天你還大讚這套晚禮服夠漂亮，何以現在又想立刻回家換衣服呢？」──鄰家的一位小妹妹，把這幅漫畫看了又看，總不明白畫中涵意，故來問我。

我囑她留心布幔上的花紋，她說，「很美麗啊！有什麼問題呢？」本來，女孩子的審美眼光極爲敏銳，可能她的年紀尚幼，故未明瞭。我不得不爲之解說：

衣服與布幔的花紋與顏色全部相同，則整個人就似乎給布幔吞沒了。例如，穿綠色衣服的小姐，走在茶田中，她就有如一條茶蟲，誰也看不見她的存在。如果一幅畫是繪黑女在黑房抱着一隻黑貓，我們能夠看到什麼呢？倘若要使觀眾看得清楚，必須採用對比的表現方法；這就是「和而不同」的原則。茶蟲一樣的小姐，暗室裏面的黑女與黑貓，都是既和且同，教人難於分辨；這便是孔子所說「君子和而不同」的要義。（見「論語」，子路第十三）

方，「商女」的主題是嬌弱秀麗；兩者性格不同，而能融洽發展。

我在「琵琶行」音詩之內，所用的兩個主題，是使聽者易於辨認的；「詩人」的主題是雄厚大

編作樂曲之時，經常使用對位技術，把兩個不同的主題，組合而爲整體。例如，我所編的民

調趣味，具有女性的溫柔。兩者和而不同，各有特性；如果和到融成一起，就使人無從辨認了。

第一主題偏重節奏趣味，具有男性的雄健；第二主題偏重結構較爲複雜的奏鳴曲體，不過是具有兩個主題的樂曲。

樂曲的結構，與唐詩的「起、承、轉、收」相似，其中「轉」的部份，必須進引新的材料與新的調性；這是「和而不同」的活用。所有詠嘆調、小步舞、圓舞曲的結構，皆是如此。

了一隻母猴來做伴娘，就把整個場面都弄糟了！

麗過新娘，則仍然是一件失敗之事。如果爲了「不同」而拉

之分，乃得圓滿。縱使化妝師極爲高明，若把伴娘打扮得美

伴娘；不同之中，仍有相同的因素。相同之中，更要有賓主

中，仍有相同的風格。例如，婚禮中的新郎與伴郎，新娘與

這裏所說的「不同」，並非兩者絕不相干，而是不同之

歌合唱組曲「鳳陽歌舞」，把「鳳陽花鼓」與「鳳陽歌」同時進行；「天山明月」把「新疆舞曲

」與「喀什噶爾」同時進行；「大板城姑娘」把「馬車夫之歌」與「紅彩妹妹」同時進行；「紅

棉花開」把「剪剪花」與「陳世美」同時進行；都是將兩首獨立的民歌，結而為一。「春風擺動

楊柳梢」、「青春長伴讀書郎」、「刮地風」，各把三首民歌，組合而為整體。這都是因為各首

民歌，具有和而不同的性格，組織起來，纔有趣味。

「和而不同」的原則，我們應能善用於日常生活之中。諺云，「牡丹須綠葉扶持」，就是根

據「和而不同」的原則；因其不同，故能相得益彰。從這幅漫畫看來，那位太太深具審美的眼

光，不願自己的衣服與布幔混為一體，也就是不願自己消失於這個環境之內；這是能夠實踐「和

而不同」的原則，堪稱明智。那位丈夫却是懵然不知，視而不見，實在屬於糊塗了。

世上有許多美妙的素材，只因安放在不適當的環境裏，不獨無法顯示其美，且被襯托得成為

醜陋，實在可惜！那些自命為新派的作曲者，並非不曉得「和而不同」的原則；只因偏愛標奇立

異以震駭世人，故刻意誇張「不同」而不顧「諧和」的功效。他們喜愛使用不協和的音響，不協

和的色彩，不協和的結構；以粗野為天真，以古怪為有趣；那就淪為拗執。好比小姐散步，偏要

拖着一隻河馬作伴；那就要使聞者愕然，見者失笑了！

四 濃後之淡

自從樂器改進，演奏技巧發展，遂有「變奏曲」之產生。把一首簡單的小曲，用獨奏或合奏，連續多次變化奏出，每次奏出之時，都增加華麗裝飾，同時炫耀演奏技巧，使樂曲由簡而繁，由淡而濃，由樸而巧，最能惹人喜愛；誠如蘇軾讚美西湖的詩句所說，「淡妝濃抹總相宜」。

變奏曲之演出，總是在最繁複、最華麗、最巧妙的高潮結束，以獲取聽衆之熱烈喝采。但歐洲十八世紀的作曲家，却喜歡在變奏曲結束之時，再奏出原來的樸素主題。例如，義大利提琴家柯列里（Corelli）所作的「狂舞曲」（La Folia），把八小節的小曲，連續變奏十次之後，再奏單純的主題，然後結束。巴赫的「郭德堡變奏曲」（Goldberg Variations），把主題變奏了三十次，然後再奏原來的主題結束。其無伴奏的提琴獨奏曲「夏康舞」（Chaconne），把主題變奏了三十一次，然後再奏單純的主題，乃爲結束。這是歐洲巴羅克時期的慣例。這個慣例是把樂曲變化，由淡而濃，發展到最華麗複雜之後，乃洗淨鉛華，返璞歸眞，使主題顯現得更純潔可愛。恰

似我國唐朝書法名家孫過庭所說，「學書者，初學先求平正，進功須求險絕，成功之後，仍歸平正」。此言甚具至理；因爲濃後之淡，繁後之簡，巧後之樸，境界更高。

中國畫法的最高法則，是用有限的形象，來表現出無限的境界。其所追求的，乃是濃後之淡，繁後之簡，巧後之樸。在心物合一的情況中，外形的華麗與繁複，實屬多餘之事。鄭板橋所說，「更愛嫩晴天，寥寥三五筆」。簡潔的三五筆，表現出豐富的內涵，乃是藝人們的理想目標。請看明、清兩代的畫家八大山人與石濤的水墨畫，鄭板橋的蘭竹，以及近代齊白石的魚、蝦；就可領悟「敢云少少許，勝人多多許」的眞意所在。

懂得喝咖啡的人，只愛喝黑咖啡；懂得喝茶的人，最怕在茶裏加糖與奶；因爲他們瞭解到，虛飾徒然奪去眞味。人們聆聽龐大樂隊演奏華格納的歌劇「尼伯龍指環」或者演奏馬勒的第五交響樂，其感動之情，比不上一支竹笛的獨奏。曹雪芹這樣描述，「賈母見月至天中，精彩可愛，因說，如此好月，不可不聞笛。只用吹笛的遠遠的吹起來就夠了。衆人賞了一回桂花，那邊廂桂花樹下，嗚咽悠揚，吹出笛聲來；趁着這明月清風，天空地靜，眞令人心煩頓釋，萬慮齊除。」（紅樓夢第七十六回）。音樂之所以能感動聽者，實在由於直訴之於內心。直訴內心的藝術，濃不如淡，繁不如簡，巧不如樸。

隨園詩話云，「詩宜樸不宜巧，然必須大巧之樸。詩宜淡不宜濃，然必須濃後之淡」。只要有內容，並不需外在的鋪張華飾。因此，散會後的兩句知心話，勝過站在臺上的長篇演講。劉禹

錫的「陋室銘」說得好，「山不在高，有仙則名；水不在深，有龍則靈」。

清朝詩人王安珉題墨竹畫，「幾個琅玕幾點苔，勝他五色筆花開。分明滿幅蕭蕭響，似帶江南風雨來」。藝術境界，重內容，不重外貌。

（附記）「大巧之樸」舉例：愛廸生命其助手量度一個電燈泡的容積。助手計算了久久，未得結果。愛廸生一聲不響，把燈泡裝滿水，注入量杯，立刻得到答案。

為兩隻貓兒開兩個洞，以便大貓走大洞，小貓走小洞；這是「樸前之巧」。

五 惜墨如金

音樂與繪畫詩歌相似，為了增加魅力，常常加用或多或少的華彩裝飾。誠然，裝飾是很有用處；但必須適可而止。麗質天生的少女，只須淡掃蛾眉，用不着厚塗脂粉。那些遍身金飾，滿頭翠玉的打扮，非但俗氣，且成醜怪；古諺有云，「所羅門王穿齊華麗衣飾，却比不上原野的百合花」。

那些畫中有詩，詩中有樂的藝術作品，並非由於彩色之羅列，詞藻之堆砌，音響之鋪陳；而是由於其中蘊藏着超然的神韻。要表現出這種超然的神韻，除了需要技巧精練，還須惜墨如金，惜音如寶。

宋朝畫家李成，創用惜墨之法。這種技術與潑墨之法相反，其原則是「不輕落墨」。郭信運用李成的惜墨法作畫，所繪山水，煙景萬狀，氣象清曠，為世所珍。究其原因，着墨愈少，則含意愈豐；空疏的畫面，能表達出寬宏的胸襟，軒昂的氣度。藝術作品之內，只有如此，乃能使用

有限的形與聲來顯示出空間與時間的無限境界。

惜墨如金，惜音如寶，更隱藏着愛惜物力的美德。真正藝人，面對造物者的賜與，常持敬畏之心，永不妄加消耗。我的作曲老師卡爾都祺教授，曾經多次告誡我，「雖然樂音可以取之無盡，用之不竭；但作曲者却不應恣意亂用。樂句之內，倘一音已足，切勿濫用兩個」。這實在是我國藝術的簡潔精神。

諺云，「言語是銀，靜默是金」；樂人對於靜默，常懷着凜然的敬意。靜默之中，實在蘊藏着無盡的音樂。只有真正的樂人能善用靜默；只有真正的畫師能善用空疏。在畫面上堆滿形與彩色，就如房屋中堆滿雜物，根本沒有神韻可見。空疏的畫面，空疏的樂音，實在極為重要。世人皆知，耳不空則聲，鐘不空則啞；由此可見，人不空則呆，曲不空則雜；所以，繪畫要惜墨如金，作曲要惜音如寶。

我國聖賢有言，「大樂必易」。這是說明，樂曲應該易唱易奏，易聽易懂；使人人皆能憑藉易懂的材料而進入未懂的音樂境界去。

作曲家布洛克（Bloch）力讚一幅中國墨竹畫之簡潔，其題字云，「一二三竿竹，其葉四五六，縱或覺蕭疏，胡為嫌不足」。（這些詩畫風格，屬於清朝藝人鄭板橋所有。因為這幾句詩，只是從英文稿中譯意，也無法在板橋詩集之內找得原文；故未能肯定原作者為誰）。畫家以其精練的寥寥數筆，便把形神顯示出來；這是我國藝術的最高境界。鄭板橋畫四竿竹，題詞云，「一

竿瘦，兩竿夠，三竿湊，四竿救」；顯示簡潔的至理。他詠其摯友老畫師黃愼，（揚州八怪之一），

詩云：

愛看古廟破苔痕，慣寫荒崖亂樹根。

畫到情神飄沒處，更無眞相有眞魂。

能夠畫出「情神」，又能畫出「眞魂」的藝術品，必須簡潔精練，惜墨如金。

六 得意忘言

這個標題，常與「得魚忘荃」、「得意忘形」等成語連用，以責人忘本與失檢；但其本義，却非如此。爲免誤會，故先釋題。

釋　題

莊子「外物篇」的末段云，「荃者，所以在魚；得魚而忘荃。蹄者，所以在兔；得兔而忘蹄。言者，所以在意；得意而忘言」。

「荃」是餌魚所用的香草。也有人認爲「筌」是捕魚所用的竹籠，字應從竹而不應從草。

「蹄」是捕兔所用的繩結，用之以絆着兔子的脚。這是說，荃與蹄都是捕捉魚兔的工具，達到目的之後，工具便可拋棄了。語言是用來解說妙理的工具，妙理既明，則語言便可拋棄了。成玄英爲

之註釋云，「魚兔得而荃蹄忘，元理明而名言絕」。藝人們所蘄寐以求的，就是這種「得意忘言」的境界。

忘言境界

詩人們經常提到「得意忘言」的境界。

晉朝，陶淵明詩云，「採菊東籬下，悠然見南山。山氣日夕佳，飛鳥相與還。此中有真意，欲辯已忘言」。所謂得意忘言，就是得到此中的真意，心在陶然的樂境，實在不用多說話了。

唐朝，李白「獨坐敬亭山」詩云，「眾鳥高飛盡，孤雲獨去閒。相看兩不厭，惟有敬亭山」。只因到達了忘言境界，所以能夠相看兩不厭。

唐朝，劉長卿見溪花自放，乃悟禪理之無為，得見忘言的境界。其詩云，「遇雨看松色，隨山到水源。溪花與禪意，相對亦忘言」。

音樂教育的目標，是要用有聲之樂為工具，把聽眾帶進音樂境界之中；一經到達樂境，有聲之樂便可拋棄，這可說是「得樂忘曲」，（就是說，得到了音樂的內容，可以把樂曲的聲音忘掉）。

但我們經常都需要使用有聲之樂，來把眾人帶入樂境；故有聲之樂，經常都有其用處，實在不能拋棄。由此可以說明，若要繼續去捕捉魚兔，荃蹄就永遠有其用處，為了要繼續去解說妙理，語

言就永遠有其用處；因此，莖、蹄、語言、有聲之樂，始終有其用處，皆不能隨便拋棄。

如何享受

倘若聽眾真能憑藉有聲之樂，得以進入音樂境界之中，他們是否都能好好享受此境界中的快樂呢？這並非人人生而能之，却是有待學習然後能。

許多人偶然得以進入音樂境界裏，只覺得身心暢快；但却未曉得如何留在此境界中，也未曉得如何去享受這種難得的快樂。正如那些富人，有錢能買到許多名貴的圖書而不知如何去享受；到頭來，只用以裝飾壁櫥，點綴書架。明朝藝人陳繼儒，為其好友王仲遵所編的「花史」題跋云，「有野趣而不知樂者，樵牧是也。有果蓏而不及嘗者，荣庸牙販是也。有花木而不能享者，達官貴人是也」。這說明錢財只能買到身外物，不能買到內心的快樂。

現代的音樂創作者們，都在研究如何創作好樂曲，却忘記教人如何去享受這些好樂曲。縱使聽者能夠偶然進入樂境之中，也並不曾領略到「得樂忘曲」的快樂；這誠然是一大憾事！梁朝，釋僧佑撰「弘明集」，（這集內是把東漢以下，直至梁朝，闡釋佛法的文獻羅列供後人參考，故有其穩固的價值）；集內有云，「不求兔魚之實，競攻莖蹄之末」；就是說，藝人們只知研究創作技巧，却忘了實際的目標。他們努力尋求表現的新技巧而沒有注意助人去獲得愉快的心境。聽

衆們也根本沒有想到要安詳地漫遊於樂境之中，只要聽聽熱鬧的音響，就認爲欣賞工作已經完成；

恰似那位到戲院看電影的老太婆，在戲院門前看過彩色的劇照圖片，就心滿意足地回家去了。

寧靜心境

在這個匆忙的世界裏，若要人人安詳地陶然於樂境之中，實在是一件極爲困難之事。

他們無法得魚，只是拿了荃，就以爲得了魚。

他們無法得兔，只是拿了繩，就以爲得了兔。

他們無法得到眞意，只是聽了語言，就以爲得了眞意。

他們無法入到樂境，只是聽了樂音，就以爲入了樂境。

他們不曉得寧靜心境是多麼重要。他們最欠缺的是「定而后能靜，靜而后能安」；生活於擾擾攘攘終日的環境中，實在離開「得意忘言」的境界太遠了！

且看那些旅遊團體吧！旅遊車剛開到一個風景區，遊客們就一窩蜂地跳下車來，紛紛拿出攝影器材，隨處拍照；瞬息之間，又一窩蜂地上車開走。那小女孩不肯上車，嚷着，「我還未曾看清楚呀！」他們答，「回去看照片更清楚！」這樣的遊覽，十足似豬八戒吃人參果，囫圇吞進肚中，根本不曾嘗到人參果是什麼味道。如此，「得言」也夠難了，怎能「得意」呢？「得曲」也夠難了，怎能「得樂」呢？

七 請吃自煮餐

這裏所說的是指「自己動手烹調的餐」，却不是「自助餐」（Buffet）。自助餐的食品，已經樣樣烹調完成，羅列桌上，食客可以隨意選擇，拿到手就可放入口。更有食客，盼有人替他選擇，並且把食品送到他口裏，正如元微之的自嘲詩所說，「飯來開口似神鴉」；可說是懶惰冠軍人物。許多人以爲聽音樂就等於做神鴉，只要張開耳朵，就能聽得身心舒暢了。

其實，聽音樂，宛如吃自煮餐。這與自助餐的差別之處，乃在於食客所面對的，並非烹調完成的食品，而可能是缸中游來游去的魚蝦蟹，籠中會啼會叫的雞鵝鴨，以及連根拔來的蔬菜。食客的第一件工作，便是親力親爲，把它們用刀宰、用水洗，經過烹調，乃得進食。

欣賞音樂，實在並非只靠耳聽，而是要先把所聽到的材料，經過一番工夫，組織其內容，然後可以領略其美的樂音，美的結構，美的涵義；喚起內心的共鳴，乃能引出眞正屬於自己的音樂，使自己陶醉於其中。老實說，所演奏的樂曲，只是各人內心音樂的敲門磚；先要拋磚，乃能

引玉。一般人聽音樂，經常是全無準備，被動地讓心靈浮蕩於樂音的波浪中，並無主動地去做創造的活動；根本手上無磚，如何能夠引玉呢？古諺云，「音樂並非懶人所能享用的美食」。人們總不曉得，只有運用創造之力去欣賞，然後是眞正的欣賞。

一位深知飲食藝術的老人家告訴我，一塊塊的鮮肉，無論烹調得多麼精巧，吃起來，都欠韻味。他發現到，最美味的肉，乃是藏在骨縫中的肉。他在吃蟹之時，就充份顯示出這個見解的眞諦。他能把蟹殼、蟹爪、隙縫中的肉，皆能一絲不苟地挑出來細細品嘗。這實在不是那些大杯酒、大塊肉的食客們所能了解，更不是那些快餐店的食客與牛飮香茗的人們所能明白的了！

兩個孩子在玩一輛模型汽車，經過一番討論，他們都認定，玩現成的汽車，比不上自己製造汽車之有趣。這個見解，却是千眞萬確；因爲創造活動之中，蘊藏着最大的快樂源泉。所以，玩車不如造車，觀畫不如繪畫，看圖不如砌圖，賞花不如栽花。欣賞音樂的趣味，全憑有創造活動存乎其中；創造之中常遇困難，克服困難，則快樂更加無窮無盡。由此可以說明，何以許多人不願安坐家中做神鴉，而喜愛紮營荒野，橫渡大洋，馳騁沙漠，攀越險峯。

八　雛　燕　學　飛

在「燕詩」中，白居易把燕子育兒的過程，描述得很精細。當我讀到「舉翅不回顧，隨風四散飛」，每覺心中難過，不禁黯然歎息。然而，這樣的結局，還不算太過悲慘；六十年前我所親眼見到的事實，却使我傷心無限，想起當日情景，仍然不勝悲痛。

當年我是十五歲。初夏的一個早晨，簷前燕子狂叫不休；我的小妹妹匆忙跑來，拉我到庭前。剛有一隻大黑貓，口銜雛燕，飛奔向園中，越過短牆逃走。還有許多隻大貓，都是鄰家所養的，不曉得什麼時候開始，就靜默地齊集於簷下，仰起頭，以金睛火眼瞪着燕巢，若有所待。小妹妹怕貓，她拉我出來，是想我把羣貓趕走。原來，這天是雛燕開始學飛；剛才有一隻學飛的雛燕掉到地面，立刻給那隻大黑貓銜走了。燕子爸媽，無從挽救，只有驚惶亂叫；叫聲愈大，就引勁了更多的貓兒由遠處奔來聚集，等候早餐從天而降。

我記得，巢中乳燕，本有四隻。現在所見，只留一隻；大概剛才已經有三隻給貓兒銜走。小

妹妹焦急地大喊：「叫它們停止學飛呀！」

目前，只有一個救急的辦法，就是立刻把貓羣趕走。可是，它們賴着不肯走：小妹妹就去拿掃帚。剛於此時，僅存的一隻雛燕又飛出巢外，顯然是氣力不支，撲到牆壁之上，抓不緊，就沿着牆邊，直滑下來；一雙大花貓，立刻撲前把它衝了，飛奔而逃。這回，雙燕「却入空巢裏，啁啾終夜悲」；小妹妹也終夜悲，哭得雙眼紅腫。

這幅悲慘的雛燕學飛圖，一直留在我記憶之中；恨不得邀請畫家爲我繪出，以警世人。雛燕們本來很勇敢去學飛；但沒有想及危機四伏，也沒有辦法逃避刦運。「燕詩」之中，「隨風四散飛」的後面，實在隱藏着無數災難故事。

小妹妹天眞地問我，爲甚麼它們如此急於學飛？再等候一下，雙翅強壯些纔飛，豈不更好？我也是這樣想。而且，我認爲，若能戒掉驚呼，不讓羣貓聞聲而至，豈非安全得多？

眼見四個小生命的消失，使我痛楚地緊記這些聖賢的明訓：「無欲速，勿多言」。

就在那年夏天，我參加童子軍的游泳訓練。教我們游泳的一位隊長，非常嚴格。第一個月的訓練，每天只學浮身，絕對禁止舉頭出水面吸氣。我爲了服從命令，不敢自作聰明。隊友們則忍耐不了，個個已經偷偷學吸氣；跳到水中，就舉頭到水面，手足亂撥，學小狗式的泳法，游來游去，自得其樂。他們見我仍然只學浮身，就笑我只知服從，不識變通。但我緊記「無欲速，勿多言」的訓誨；這是賠掉四個小生命所換來的教訓，我怎能輕易忘記？

到了第二個月，我的浮身練習，被認可通過了；於是依照隊長教導，一個月之內把所有的泳式——自由泳、胸泳、仰泳、側泳，以及潛水泳法，全部學好，而且進展神速。到了第三個月結束，我參加了三英里長途泳賽，一百二十多人參賽，我得到了第十名。因為我平日根本不是體育人材，忽然有此成績，使衆人為之驚訝不已。

從此次游泳比賽，使我切實地體驗到「無欲速，勿多言」的眞義。當我學習音樂演奏和樂曲創作，我時刻不敢稍忘這兩句格言。今日每見音樂學生們之好高騖遠，基礎未穩就任意亂奏亂寫；到頭來，只能在池中扮小狗，多麼可惜！

也許他們認為，「自得其樂，有何不可？」但，我們看來，如此限制了前程，實在可惜得很！正如繭中彩蝶，焦急地要破繭而出；出了繭，才發覺雙翅尚未長成，如何能重入繭中以求再造呢？

在我看來，雛燕本屬無知，但燕子的爸媽，則應該詳知。明知任其自由，必招殺身之禍；則管教不嚴，仍是長者之過。若為師者能及早警惕，則雛燕必可逃過貓羣的災刼；小妹妹也不至於哭腫雙眼了！

九　酥炸草鞋

音樂藝術之表達，必須借助音樂技巧。無論是作曲、演唱、演奏，均須運用優秀的音樂技巧，然後能把音樂之美，帶給聽眾欣賞。就是因為技巧佔了重要地位，技巧人材難得，遂使人們慣於崇尚外在的技巧磨練而忽視內在的品德修養；正如只見威風凛凛的守衛兵而不知有手握軍權的司令官。

音樂是直訴於心靈的藝術，並非只用技巧來做娛樂的消遣；而是憑藉真誠的心意，借助美的音樂為媒介，把善良與和諧送進入們的心坎裏。音樂本來就是仁愛的化身。孔子說，「人而不仁，如樂何！」其實，美不先於善，善亦不先於美；美與善本來就是結成整體，不可分割。這才是「自樂樂人，自正正人」的音樂藝術。

昔有豪門宴客，厨師領了大筆錢到市場採購山珍海錯，却在賭場裏把錢輸光。焦急之際，他看見路邊有一隻舊草鞋，是轎伕所拋棄的廢物；他靈機一觸，就把草鞋檢了回去。他把草鞋洗刷

乾淨，切成小塊，以其精巧的烹調技巧，混和鷄蛋麵粉，加以酥炸，配以上湯；賓客們吃得開心，人人讚不絕口，認爲這菜是世間罕有的珍品。

許多自命爲新派的作曲家，就經常運用技巧，請聽衆吃酥炸草鞋。一般人看見音樂作品的外形華麗，場面堂皇，就無限讚美。那些側重形式之美的美學家，也曾強調其獨到的見解，「美人之美，只在其形貌，不在其顰笑」。他們所推崇的，是死的美而不是活的美；這是「皮相之士」的膚淺見解。試想，當你看見一位如花似玉的美人兒，一開口就粗聲大氣講汚言穢語，你有何感想？

音樂藝術，聲音要美，結構要美，內容也同樣要美。動與靜，內與外，皆須平均發展；美善合一，然後能夠成爲有生命的眞美。

明朝藝人唐寅（伯虎）題其所繪的「拈花微笑圖」有句云，「問郎花好儂顏好，郎道不如花窈窕。佳人見語發嬌嗔，不信死花勝活人。將花揉碎擲郎前，請郎今夜伴花眠」。——這可以說明美並非徒指外形，音樂藝術也正如此。

那位酥炸草鞋的廚師，其烹調技巧可說高明極了；但其品德則屬劣等。縱使廚師的好友們眞的愛吃酥炸草鞋，盡力爲他說好話，闡述草鞋的營養價值如何的高，那位廚師的行爲與產品，也全然不值得讚美；因爲他根本就立心不良，這是一件沒有良心的創作，實在不值得推許。

一〇 大器晚成

世人喜愛神童，對於具有敏捷才華的藝人，尤爲讚賞。漢朝的孔融，十歲時就顯露出稀世的捷才。太中大夫陳韙說他「小時了了，大未必佳」；孔融就答他，「想君小時，必當了了」。這種敏捷的應對，常爲世人所樂道。事實上，捷才只屬於巧妙，如此尖刻，尙欠厚道。古今神童爲數其衆，能夠教育成材者，究有多少？站在教育立場看，與其小時了了，不若大器晚成。

曹子建行七步而成詩，溫庭筠八叉手而成賦；這種捷才，並不足以代表其成就。袁枚認爲「作詩能速不能遲，亦是才人一病」。他的詩云，「事從知悔方徵學，詩到能遲轉是才」；高才而欠煅煉之功，仍然屬於缺憾。白居易云，「舊句時時改，無妨悅性情」；顧文煒說，「爲求一字穩，耐得半宵寒」；這都說明捷才殊不足恃，煅煉之功絕不可少。惟有千磨萬琢，乃能做到「語驚四座」的境地。

世人都曉得，貝多芬作曲才華卓越。從他的草稿到樂曲完成，其間實在經過無數次修改。那

些不朽之作，並非即興奏成，而是改了又改，有如百煉之鋼。

梅式庵說得更爲清楚，今節錄其言：「天欲成就一文人，一儒者，都非偶然。試觀古文人如歐、蘇、韓、柳，儒者如周、程、張、朱；誰非少年科甲哉？蓋使之先得出身，以捐棄其俗學，而後乃有全力以攻實學。試觀諸公應試之文，都不甚佳；晚年得力於學之後，方始不凡」。

陸游詩云，「古人學問無遺力，少壯功夫老始成。紙上得來終覺淺，絕知此事要躬行」。一個藝人，雖具備了才華，還須長期的煆煉之功，方有成就。

一位鋼琴學位考試官，聽完一位少年演奏之後，甚感滿意；但沒有給他及格。他認爲天賦甚高，仍須學習；只有經過磨練，才幹乃得成熟。所謂「百年樹人」，所樹的人，並非徒指才華出衆，並且包括力學向上。

不少的作家們，都具有卓越的才華；但他們常有一種幼稚習慣，就是寫成文稿，作成樂曲，交了卷後，永不再看；並且聲明，決不修改。他們自以爲天賦甚高，足以遠追漢朝的彌衡那樣「文無加點，辭采甚豐」；却沒有想到他們所寫的文稿或所作的樂曲，常是別字纍纍，錯漏滿紙，害得別人費却幾許精神去爲他們收拾殘局。

記得年前，香港重申街道清潔的禁令，「狗隻在路上遺留糞溺，其主人須受嚴罰」；於是每天早晨，女主人拖着狗兒出門散步，例必手執報紙，一見寶貝停下，紮起馬步之時，立刻把報紙先墊在地上，接了出品，然後包裹起來，放入廢紙箱內，以免招來檢控之災。看來，這些自恃捷

才的作家們，也須有主人手執報紙，步步跟隨。

（註）上文所提到的八位文人與儒者，該加註釋：

韓愈（昌黎）、柳宗元（子厚），都是唐朝的進士。歐陽修（永叔）、蘇軾（子瞻），都是宋朝的進士。

宋朝的四位大儒，分別註釋如下：

周敦頤（世稱濂溪先生）為宋代名儒，是宋代理學的開山祖，為二程之師。另一位姓周的紹興進士周必大（自號平園老叟），累官左丞相，立朝剛正，處事明決。朱熹入朝，乃是他所推薦。文中說少年科甲出身的儒者，殆指周必大。

程顥（世稱明道先生）為宋朝進士。與其弟程頤（世稱伊川先生），簡稱二程，均為周敦頤之弟子。

張載（世稱橫渠先生）為宋朝進士，與二程切磋，學古力行，深得道學之要。他的名句是「為天地立心，為生民立命，為往聖繼絕學，為萬世開太平」。

朱熹（世稱朱子），為紹興進士，力倡窮理致知，躬行實踐；集理學之大成。

一 牧童睡起

「牧童睡起朦朧眼，錯認桃林欲放牛」。

這是唐代詩人（佚名）詠紅梅的佳句。牧童把多天的紅梅，誤作春日的桃花，以爲春日的芳草鮮美，就想放牛去吃草；詩境堪稱奇麗。

這兩句詩，借來刻劃今日的藝術批評家，却甚恰當。他們常是未看清楚，未聽清楚，未想清楚，就大發議論。下列這個比賽視力的故事，值得欣賞：

兩位視力甚差的朋友，雖然自知視力不佳；但仍堅認自己比對方勝一籌。於是，請了一位老朋友來作評定。他們都同意這個比賽設計——由證人選出一幅題有詩句的名畫，掛起在距離一丈遠的牆上，讓他們朗誦出畫上所題的詩句；錯得最少者爲優勝。

這兩位朋友，各出奇謀，托人查探到那幅畫上所題的詩句，默記在心中。比賽快要開始，老朋友們都來湊熱鬧。證人看見牆壁上有很多汚漬，臨時遣人在牆上先掛起一幅白布，然後把名畫

掛上。兩位參賽者，看見白布掛起之時，以為那就是要看的那幅名畫；於是忙着把默記在心的詩句，趕快朗誦出來。他們朗誦完畢，那幅畫仍未掛起；惹得眾人哈哈大笑。這兩位參賽者都暗自思量，「有什麼好笑！當然是我唸得又快又準了！」

這故事的奇妙之處，是：

㈠事先默記在心，發表出來，又快又準，全不用看，也不用想，多麼方便！

㈡名畫尚未掛起，就能一字不漏地朗誦出來，視力何等奇妙！

我們常見，音樂會的次早，報紙的副刊上就有詳盡的樂評。有人認為，聽完之後寫樂評，很難下筆；不用聽，按節目表去寫報導，其易無匹。這是聰明人的聰明辦法。（誰都知道，副刊版上的文字，是先兩天已經排印好的）。遇到唱奏者因病缺席，樂評還說他們才華出眾，全場喝采不絕哩！

昔日的牧童錯認桃林，只是想放牛，却不一定要放牛。後來的牧童，易衝動，脾氣大，尚未看清楚就大罵，「為甚桃林之中不見芳草地？真是豈有此理！」今日的牧童，樣樣都自己認第一。他們憑着勁力向前衝，忘記慎思與明辨的訓誨；不是「錯認桃林欲放牛」，而是「一見桃林想做牛」；更期望那不是桃花林而是牡丹谷，一邊聽牡丹，一邊聽彈琴，其樂無窮也！

一二 中詞西曲

數十年來，我們的音樂創作人材仍少，常須借用外國的曲調，填入中文歌詞，以應急需。這種權宜的措施，偶一爲之，未嘗不可；但積習相沿，竟成慣例，站在國家文化的立場看，說來也覺羞慚！

遠在民國初年，便流行這首對國家的讚頌歌曲；這是英國國歌的曲譜，首段填詞爲「愛我中華民國，立於亞洲大陸，中華民國」。今日凡在六十歲以上的人，幼年總曾唱過或聽過這首頌歌。

當我國對日抗戰的初期，由於歌曲材料太少，中詞西曲，就常應用出來。法國國歌，原是「馬賽革命曲」，因有強健的氣魄，遂被填入中文歌詞，名爲「禦侮」。開始的一句是「噫嗚呼，炎炎乎其始哉！父老兄弟盍興乎來！」這種文縐縐的詞句，大有花旦登臺，伸出蘭花般的玉指，嬌聲滴滴喊捉賊；實在不切實際的需要。但在材料奇缺的情況下，也無從選擇地，給學校社團都

唱起來。

奧國國歌，也填入中文歌詞，取名「大風泱泱」。直至現在，許多音樂課本之內，仍然可見此曲。所填的歌詞是：

大風泱泱，佳氣蔥蔥，幅員廣大蘊藏豐。

堂堂華胄，文化丕隆，代有聖賢倡大同。

熙熙同胞，保國精忠，親愛精誠播休風。

青天烱烱，白日熊熊，千秋萬歲運無窮。

這首樂曲，是海頓在一七九七年爲奧地利所作的國歌。海頓也把這首曲，用爲絃樂四重奏裏的第二樂章，並加四次變奏，列爲作品第七十六號的第三首，被稱爲「皇帝四重奏」。海頓很喜歡採用其家鄉克羅夏（Croatia）的民歌爲樂曲素材；這首國歌的第一句，就是克羅夏，比斯特列治（Bistritz）地區的民歌曲調。

我們選用名家所作的歌曲來填詞演唱，本來未可厚非；但，借用別人的國歌來讚美自己的國家，實在是失儀之事。別人能夠把民歌用爲樂曲素材，我們爲何不能？我國地大物博，優秀的民歌，俯拾卽是，何以却要借用別人的呢？

抗戰期間，我們除了借用別人的國歌，更借用一切合用的曲譜。例如，義大利，瑪斯卡尼所

作歌劇「鄉村騎士」的間場曲，填詞爲「大哉我中華」。凡爾第所作歌劇「阿依達」裏的「勝利進行曲」，填詞而爲「凱旋」。芬蘭，西貝流斯所作音詩「芬蘭頌」的尾段，填詞爲「中華頌」。平日我們不曾着力去培養作曲人材，到了兵臨城下，才開始借用他人的國歌來填詞應急，實在言之痛心了！

借用別人的歌曲，在世界歷史上，是有例可見的。歐洲中世紀，文藝復興以後，義大利語言，被認爲是唯一的音樂語言。德國著名的作曲家，如韓德爾、莫札特，所作的歌劇，皆用義大利文。莫札特只在最後所作的一部歌劇「魔笛」，纔用德文。這種風氣，直至民族思想發達之後，然後有所改變。

其實，用外國的語言來唱自己國家的歌曲，於理不合；用別人的國歌來做自己的愛國歌曲，也是不成體統。縱使說，世界趨向大同，四海合成一家；但民族必須有個性，國家也要有尊嚴。各國之團結合作，融洽相處而各具特性，平等相待而各獻所長；如此合作，乃有價值。若拋棄了自己民族的性格，失去了自己國家的尊嚴；那就不是團結而是自願投降，不是合作而是甘心爲奴了。

近數十年來，我們的日常生活裏，充塞着各種各式的新歌。這些新歌，大部份都不是國人所作；到底，是從何處蒐集得來的呢？負責供應新歌的當事人，是秉持什麼態度去做此工作的呢？

請分別言之：

㈠乞兒的性格——我們的作曲人材既少，作品的水準欠佳；於是沿用了昔日的慣例，向鄰國討取曲譜，填入歌詞應用。一般人慣見此事，總以爲新歌之作成，必是先有曲譜，然後填入詞句；按詞作曲，竟認爲不可能。本來，討百家飯，不設廚房，十分方便；但站在國家立場看，這種乞兒的性格，實爲丟臉之事。

㈡扒手的作風——眼見國內的作曲者能幹太差，於是索性放棄了培植人材的願望。跑到世界各地，偶見佳作，就順手牽羊，坐享其成。偷取別人的曲譜，填入自己的詞句，版權法例，視若無覩。這種扒手的作風，實在要不得。

㈢任性的行爲——看見國內各地的民歌，既多且美；於是認定，只須憑藉個人之愛惡，就可以任意使用。由於學識太淺，技術不足，面對着豐富的素材，却無法加以發展。這實在是蹧蹋了物資，遠離了建設的道路。

㈣忘本的習慣——只知追隨世界時尙，忘記了民族的性格。在國外看見別人的音樂如此蓬勃，竟養成了嚴重的自卑心理；徒然曉得讚美他國的成功而經常蔑視本國的作品。這是「五嶽歸來不看山」，雖然未至於「學得胡兒語，城頭罵漢人」；但實在已染上了忘本的習慣。只知有世界樂壇，忘記了本國創作；自以爲是超然的藝術家，實則是頹廢的可憐蟲！在音樂的領域中，我們誠然擁有肥沃的田地與豐富的人力；但在創作方面，則仍然貧乏得很。宛如山居民衆，拾枯枝以作柴，檢野果以爲食；地

在目前，我國民生，被認爲已達富庶程度。

未能盡其利，人未能盡其才，如何稱得上富庶？

校園歌曲之蓬勃，蘊藏着莊敬自強的精神；但其本身却並非一種成就。倘若不能切實進行訓練工作，徒有熱情，仍無成果。我們實在應該藉此時機，徹底振作，把音樂創作人材，從根培植。創作人材不健全，音樂也就無法開展；在藝術文化的園地中，無創作卽無生命。站在國家的立場看，無論是乞兒的性格，扒手的作風，任性的行爲，忘本的習慣，都該全部清除，然後可以創建新生。

一三 二人三足賽跑

有些曲調，使人一聽之下，立刻着迷。這使得許多學作曲的人發問，到底如何乃能作成優美的曲調？

曲調之中，音與音的結合，字與音的安排，必須流暢自然。演出時，加入感情與技術，曲調纔能有生命。這並非曲調自身就能具備此種迷人的力量，還待其前後環境來襯托，然後有此效果。戲劇中的精彩情節，並非只靠其本身，而有賴於其前後的鋪陳。例如繪寫梅花，並非只寫梅花，而兼繪疏影橫斜水清淺，暗香浮動月黃昏。由此看來，樂曲創作，必須整個設計，要全部配合得宜，却不是只顧局部之美。

人皆知玫瑰花的成份是碳水化合物，但集齊了碳水化合物，却不能造成一朵玫瑰花；其因安在？

人皆讚賞美女的蛾眉鳳眼，櫻桃口，小蠻腰，但集齊了蛾眉鳳眼，櫻桃口，小蠻腰，件件完

美，合起來，並不能成為美女；其因安在？

有一位愛聽義大利歌劇的樂迷，集合了各歌劇中最受人喜愛的詠歎調，連串起來，却全無感

人之力；這是何故？

有人邀請最佳的演奏家，組成樂團；又有人邀請最傑出的足球健將，組成球隊；演出成績，
皆不精彩，反嫌呆滯；這是何故？個體完美而不能融成整體，必無效果。

試選出一位人人讚賞的美女，把她的五官四肢，逐一拆開來評審；能達到標準尺度者，可能
連一件都沒有。但，她在眾人眼中，成為美女，是何原因？

戰士策騎，日行千里；但，讓馬兒自己去跑，却不能日行千里。戰士與馬，顯然不是二者分
立，而是二者結成整體，纔有傑出的表現。

我曾給兒童們譜了一首小歌，說明通過合作，雖在危難之中，仍可尋得生路；歌詞很淺白：

屋裡兩個殘障人，一個瞎子一個跛。
晚上聽見鑼聲急，纔知附近失了火。
跛子不能够走路，瞎子看不見甚麼。
火光熊熊事情急，逃命機會並不多。
瞎子想出妙計來，背起跛子請相助。

　一個指路一個跑，逃過重重大險阻。

　且看二人三足賽跑，就可明白，二人各逞體力，必然毫無成績。只有二人思想一致，動作一致，乃可取勝。所有使人着迷的曲調，皆因各音配合得自然，整體安排得完美；這些技術，乃是作者平日修養而成，却不是臨時堆砌得來的。

一四 散花妙手

許多年前，一位小妹妹爲我演奏鋼琴。她的一雙小手兒，肥肥胖胖，白中透紅，使我切實地領略到古人所說的「柔荑之美」。（詩經，衛風，碩人，有「手如柔荑」之句。茅之始生曰荑，柔而白）。這嬌小的手兒，在鍵盤上奏出如歌的曲調之時，使我心靈感到欣慰；在鍵盤上奏出奔騰的樂段之際，使我精神隨着飛揚。看她奏琴，使我記起一段英文詩句，（作者不詳），其大意是說及一位小姑娘跳舞，雙足在長裙之下，溜來溜去，宛如一對急欲躲藏的小鼠，靈巧活潑，嬌小玲瓏，十分好看。現在則是這位小妹妹奏琴，雙手在鍵盤之上，左右馳騁，恰似一雙白白胖胖的玉兔，輕盈敏捷，撲朔迷離，非常可愛。於是使我想起當年我的鋼琴老師李玉葉女士教我奏琴時的印象。

李老師以觸鍵的柔美，馳譽樂壇。她爲我解說雙手的手腕，如何使用圓形的旋轉動作來奏出反覆進行的三連音。以貝多芬「月光奏鳴曲」第一章的三連音爲例，手腕旋轉的動作，可將各音

連貫起來，有如彩絲，把聽衆的心靈縛緊。

李老師爲我演奏盧賓斯坦的鋼琴曲 Kamennoi-Ostrow，是其作品第十號，二十四首素描曲之第二十二首。是升 F 大調的抒情曲，主題是用左手在鍵盤上的中音區奏出，右手則在高音區反覆奏出分割的華彩和絃。左手所奏的曲調，要用如歌的觸鍵方法；右手所奏的伴奏音型，必須使用手腕旋轉動作，然後可獲柔和的效果⋯⋯(註)⋯Kamennoi-Ostrow 是尼瓦河上的一個石島。尼瓦河（Neva）在俄羅斯西北部，發源於歐洲最大的湖（Ladoga），流入芬蘭灣。這個石島是帝俄時代皇室聚居之地。盧賓斯坦用了這個地名做鋼琴曲集的名稱，其中共有二十四首獨奏曲，均爲該島上的人物素描。其第二十二首是最受人喜愛的一首，就用了曲集的名稱，實在並不恰當；因爲此曲並非描繪人物而是對天堂的讚頌，通常被稱爲「天使的夢」，原是作曲家贈給女友的紀念曲。

當我細聽老師的示範奏法，我發覺到，她的一雙肥肥胖胖的手所奏的每一個音，都具有極爲穩重的內力，而聽起來則是柔軟如天鵝絨一樣。往昔，我曾聽過別人奏此曲，因爲右手的華彩和絃奏得生硬，聽起來覺其笨重，全無秀麗之氣。我切實地察覺到，同一首樂曲給不同才幹的人演奏出來，竟然有如許的差別！

聽到老師那種精美的奏法，使我立刻想起海涅的詩「蓮花」；「陽光熾烈，蓮花憔悴了！月亮是她的愛人，柔和的銀輝，輕輕把她喚醒」。這種旋轉手腕的觸鍵方法，其效果就恰似月亮的

銀輝。只有這種充滿秀麗氣質的琴聲，乃能使聽者傾心無限。

這刻，我得見這位小妹妹的雙手，竟然具有我的老師那般靈秀之氣，實在感到無限快慰。我找到一張齊白石九十一歲所繪的畫，是用簡潔瀟洒的筆法，繪出枝葉相伴的一雙佛手（香櫞），題名「大福」（福，佛同音，以表吉祥）。下署云，「凡一年過多至節，以爲一年終矣，予卽添一歲。白石，九十一」。我把這張畫寄贈小妹妹爲紀念；並且告訴她：這雙佛手，看來很像她的雙手。外形似乎有些笨拙，但活動起來，神速敏捷，靈活非凡；旣能奏出疏影橫斜的意境，感人肺腑；又能奏出驚濤拍岸的詩境，震人心弦。這是具備大智若愚，大巧若拙的美德，實在可喜可賀！

這位小妹妹，盼望我供給她一些中國樂語的鋼琴曲，讓她自己演奏，同時也給她的學生們演奏，以磨練如歌的觸鍵技術。許多年來，我給合唱材料所縛，忙於創作應用歌曲，冷落了爲鋼琴供應用材。於是我趕快把幾首抒情的藝術歌，編爲鋼琴用曲，送給小妹妹使用。它們是「離恨」，「問鶯燕」，「杜鵑花」；另作了鋼琴獨奏的「荷塘月色」，「太極劍舞」，並設計較長篇的「敍事曲」，「傳奇曲」，都是奏鳴曲體的獨奏曲。

年來，得悉我這位小妹妹，多次登臺演奏，均獲盛大之讚美，使我甚感欣慰；特錄清代詩人李琴夫的「詠佛手」贈她，並祝她前程無量。詩云：

白業堂前幾樹黃，摘來猶似帶新霜。

自從散得天花後，空手歸來總是香。

最近，聽說她正舉辦她的學生演奏會，介紹一輩成績優異的學生公開演奏。我因未能親臨道喜，故請我的老朋友代我向她致賀。

在我看來，一雙散花妙手，再化為無數的散花妙手，必能使滿堂馥郁，遍室生香。但願諸位樂教同仁，齊心合力，訓練出更多的散花妙手，好把人間灰暗化為艷麗，把世界戾氣變作祥和。

一五 山中小鹿

山中歲月很長，而我來到人間勞役，只是一段微不足道的短暫時光。對於榮譽財富，看作過眼煙雲；遭遇煩惱憂傷，均能安之若素；原因是，我心有所愛。我所愛的，是山中馴良慧敏的小鹿兒。雖然她並非伴我身旁，但她長住我心中，與我同在。

約在三十年前，我寫了一篇短文「山中一日」，記述我多麼懷念小鹿兒。現在我設計編作兒童歌劇，想用美麗的畫面，天真的舞蹈，解說鹿兒之所以願爲聖誕老人拖車，只是爲了要幫助好人做好事。（註，小鹿兒是內心理想的形象化。）

下列是「山中一日」的原文，以及兒童歌劇「鹿車鈴兒響叮噹」的內容：

山中一日

這是山中的黎明。

淡藍色的黎明，萬物尚在朦朧之中。雖然羣鳥爭鳴，流水潺湲；但羣山還是昏睡未醒。不久，玫瑰紅的陽光，把浮雲的邊緣染亮了。飄浮在山腰的曉霧，匆匆忙忙逃跑，怕被陽光趕上。

大地開始欠伸了。

溪邊那株垂楊，像淋了雨的白鶴，好不孤單地，在那邊默然站立。草棚裏，小鹿兒向我招呼。我每天早上起來，第一件事，便是摘菜給它吃。剛要餵它之時，我的老祖父便從樓上窗口呼喚我。這位仁慈的老人，身體康健，性情活潑，平日很疼愛我，但經常跟我開玩笑，往往使我左右爲難。這天清早，喚我到樓上，囑我到鄰村去，幫助一位老太婆種植蔬果。他說，最多去半日，就可完工；黃昏時分，他必駕馬車去接我歸來。又說，「現在我煮水泡茶，那位老太婆，還有些叔伯兄弟同住，我必駕車經過你門前；可以爲助，不怕孤單。臨行時，又對我說，「現在我煮水泡茶，喝完茶，我必駕車經過你門前；到時，我必來看你」。

「且待我餵飽了小鹿兒，然後起程吧！」

「不！門外有馬車等着你！去去就回。待回來再餵小鹿好了」。祖父答話未完，門外的鄰人們，已經齊聲催促；於是，我只好立刻起程。出門時，小鹿兒望着我，依依不捨；它的眼睛，充滿期望，使我永不忘懷。我跳上馬車，開行了。我大聲向小鹿兒叫喊，「小乖乖，等一等，我去去就回來！」

不久，我來到這個荒僻的小村中。

這位老太婆，孤零零地，一個人住在草棚裏；棚的前後，是一片荒蕪已久的土地。她很窮苦，但對我並不和藹；而且對我也不大信任。她似乎長久受人欺負，對任何人都無好感。既知道是我祖父遭我來幫助她耕種，她並不覺得愉快。她認為我祖父所給她的，未免太少。在說話裏，她表明態度，她最感與趣的是金錢與珍寶而不是耕種的人力。

我開始幫助她種植，乃發現到，一切種田的工具，她早已賣得乾乾淨淨。面對着這塊荒蕪的土地，我想借助於耕牛，也全然沒有辦法。這位老太婆，由於平日對人不和善，鄰人無一願意助她。祖父給我說過她的那些叔伯兄弟，經我詳細調查，乃曉得他們早已遠走他方謀生去了。到頭來，仍要我處處奔走，求人賜我以蔬菜的種籽，可用的果樹幼苗，然後能開展耕耘播種的工作。

這樣耕耘，不覺捱過了數月時光。在此數月之中，野獸來踐踏，惡漢來騷擾；我要極力忍耐，為她築籬笆，開水溝。那天，我正在園中工作之時，老太婆一不小心，又失火燒掉了棲身的草棚。為了救她，又延遲了救火的工作；到頭來，還要重新為她蓋搭一座草房子，用以棲身。

雖然老太婆對我並不和藹，但她家中的小狗、小貓，卻與我很友善。每日工作完畢，與小狗小貓談心，便是我生活中唯一的安慰。有時，午夜驚醒，似乎聽到小鹿的叫聲；啊！它必然抱怨我的失信了！每日黎明時分，我就彷彿看到小鹿兒那雙充滿期望的眼睛，使我感到萬分歉意，很想快些回到山中去。但，天曉得，老祖父什麼時候才來接我回去！於是，我恨我焦急地，很想快些回到山中去。

得牙癢癢地，咕嚕着：「該打的老祖父！把我捱得好慘！」我決心在見到他之時，怨罵他一頓。

數月以來，我發覺到，所種蔬果，已經長大；禾稻亦已成熟，將屆收穫的時候了。鄰人們因我築成水溝，獲得了灌溉之利；他們與老太婆就有了良好的情誼。老太婆也因為運氣好轉，性情變得和藹多了。

這時，我的老祖父忽然駕車經過門前。見了他的慈祥笑容，我又忘記了要怨罵他一頓。雖然他很疼愛我，對我慰問有加；但我總認為，他給我開的玩笑，實在過份。說話之中，我就少不了埋怨他幾句。但他似乎早就看出我的心事，先向我解說：

「在饑時，給你吃；渴時，給你飲；那你就不會埋怨我，而且感謝我了。這些苦工，對於你，乃是最好的營養素，最佳的滋補劑。我給了你，該謝我才是，為甚要怨我？」

「但我孤零零地捱苦，無人相助，這不是太殘忍嗎？」

「不！唯有如此，乃可使你站得更堅強！一個人，只有在孤零作戰之時，乃能發揮出最英勇的力量！」

「但，種好了果，只給後人收罷了！」

「當然！為甚麼自己去收纏得快樂？留給後人收，不是更快樂嗎？你已經獲得了創業的快樂了，這就已經得到補償了！」

「但，你該向我先說明，此來工作，要延續數月之久；不該哄騙我去去就可回家。我答應了

小鹿兒很快就回家，竟至失信，拖延至今！

「你以爲來了很久了嗎？你離家時，我正煮茶。我剛喝完一盅茶，就駕車經此。現在我來

了！我不是答應過要來看你的嗎？你來此數月，在我看，不過是頃刻間事；山中歲月，比你所想

像的更長！好孩子，且莫心焦！難道我會忘記了你嗎？看！你已經把田園造好，快可回家了！開

心些！現在我還要到鄰村走一趟，很快就回程接你。該有信心！快樂些，振作起來！」

說着，他辭別了老太婆，駕車走了。

我看着他遠去，悵然久久。暗想，天曉得他這一去，又拖到什麼時候！這位可愛的老人，如

此慢條斯理！我來此勞苦工作了數月時光，對於他，只是喝一盅茶的頃刻！我也弄不清，到底這

是巨人國的尺度，還是懶人國的風度！

既然要再捱下去，我該執拾得更整齊些。於是我振作起來，計劃再建一座草舍；又預備再開

墾一塊荒地，以栽另一批果樹。老太婆見我如此計劃，知道我有久留之意，於是更爲開心。

可是，就在此時，老祖父便駕車來到，接我回家。這回眞是出乎我意料的快速。我上了車。

老太婆非常懇懇地向祖父致謝。她變得格外和藹，格外仁慈。祖父指着這茂盛的園地，囑她好好

準備收穫；然後，我們的馬車，馳向山中去。

老祖父問我，老太婆的品性改好了很多，爲甚麼我不感到開心？我答：「我討厭她的虛僞！

我初到此之時，她全不信任我，簡直把我當作一個賊看待。直至她的惡運好轉，品格乃變爲仁

慈；我看不起這些仁慈！現在，為了怕我跟她算賬，她乃特意對我和善；我看不起這些和善！」

「該原諒她！她不過是一個平庸的人，自私是免不了的！不可對她太苛求！在惡劣的命運之中，倘若仍能保持仁愛與恬靜的胸襟，那就是聖賢而不是普通的人了！要學學原諒別人才是！」

「這種原諒，我還沒可能學得到！待我活到如你這樣的年紀，也許能學到一點點。現在，真不可能！」

「學得到的！我像你這麼年輕之時，也都學到了！好孩子，不要堅持成見！只要內心一轉，靈機一觸，一念之仁，立刻就可達到。試試看！試試看！」

「我以為你沒有這麼快就來接我走的。剛準備再開展新的計劃，你却立刻來了！以前，我急於回家，你却強留下我；現在我打算留下，你却來拖我走；我真埋怨你的措施！」

老人家呵呵大笑，舉鞭一揚，馬兒跑得飛快。他說，「急流勇退，你可記得這句名言？功既成，身該退了！」

「可是，功還未成哩！許多事情，尚待開展。收穫的工作，根本還未籌備好。」

「為他們安排好就夠了！不必替他們逐一做清。你越替他們做，他們就越不會做！該記住：要幫助他們，却不是要侍奉他們！你這次的工作，做得很好；我很疼愛你！開心些！不要老是像苦瓜一樣的面孔！你忘掉你的小鹿兒了嗎？」

這頑皮的老人，專給我開玩笑！老是作弄我！他一提起小鹿兒，我倒感激他早些帶我回家了！

我看他瞇着眼，駕着車；天邊的晚霞，把他那壯健的臉龐，照耀得光芒四射。他輕聲唱着一首古老的歌兒，這是我從小就聽熟了的：

　　彩霞籠罩羣山頂，紅日正西沉。

　　趕快工作夜將臨，努力惜分陰。……

這時，夕陽把大地染上一層鮮明的朱色。我們的房舍，已經在望了。溪邊那株垂楊，在晚風中，揮舞起千百枝條，似成羣弟妹，向我揚巾。羣鳥在林間，熱鬧地歌唱。這時，小鹿兒已從草棚中跳了出來，展開瘦長的腿，迎面奔馳而至；乍看來，宛似凌空飛舞一樣。

鹿車鈴兒響叮噹

我設計這齣兒童歌劇「鹿車鈴兒響叮噹」，跟以往所作的歌劇或舞劇，稍有差別。

一九五三年所作的軍民合作歌劇「一夜路成」，（上官予編劇作詞），以及一九七五年所作的「木蘭從軍」，（黎覺奔編劇作詞）；都是給青年人演出。

一九五四年所作的兒童默劇「小猫西西」，（于百齡，李韶作詞），以及一九五五年所作的少年默劇「大樹」，（許建吾作詞）；都是合唱團在臺前演唱，臺上以舞劇演出，原則是，唱者

不演，演者不唱。

現在，設計「鹿車鈴兒響叮噹」，則擬先用兒童合唱團演唱，錄音之後，乃由幼稚園的孩子們化裝演出。他們的演出，不論好與壞，看來都是非常可愛，永不會失敗。

今年（一九八六）七月，我把這歌劇的綱要向韋瀚章教授詳述，他表示極樂意為之創作歌詞，我對他無限感激。下列是此劇在演出時的說明：

佈景是松林中的早晨，滿地積雪，天朗氣清。

鹿兒哥妹在雪地捉迷藏，（唱出的遊戲歌曲，表揚兄妹的友愛），鹿妹給石頭絆倒，腿部受了傷，（跛足舞曲）。鹿哥趕快去請天使來治傷，（奔馳舞曲）。

天使隨鹿哥上場，治好了腿傷，告誡鹿兒們，不可終日嬉戲。鹿兒們說自己能力低微，做不了大事。天使說服它們。（主題歌的內容是：不必空想做大事，應該從小事着手。幫助好人做好事，可將世界變樂園；人人立心做好事，人間立刻變天堂。）

一羣小鳥飛來，天使囑它們要用活潑的歌聲，處處唱出春天氣息。小鳥們都決心去做：見螞蟻們在冬眠，提醒它們該起來，勤做工作，食物滿倉，生活豐足多快樂。見蜜蜂們懶洋洋，提醒它們，釀好蜜糖分與衆人嚐。見花兒們仍惡縮，提醒她們要開心，好把世界舖成錦繡，迎接好春光。見毛蟲們在哭泣，提醒它們要振作，不久便可化成彩蝶，自由快活任飛翔。

一羣雁來紅飄到，天使囑她們要用翠絲嬌紅，處處點綴，好讓人間充滿生趣，洋溢着希望。

（雁來紅舞曲，把花的標誌，在舞蹈時掛在每一棵松幹上）。

一羣白兔跑來，天使囑它們，跑得快捷，該把先知者的喜訊，報告衆人：「寒冬已至，春光不遠。冰雪卽將溶解，溫暖快到人間」。

聖誕老人拖着一車禮物走來，埋怨雪地難行走，「小乖乖們必定等候得心焦了！」鹿妹自願爲老人拖車，鹿哥請老人坐到車上。鹿車啓行，鈴兒響叮噹。天使、小鳥們、白兔們、雁來紅，齊唱主題歌：幫助好人做好事，可將世界變樂園；人人立心做好事，人間立刻變天堂。

結束時，全體歡呼「恭祝聖誕，敬賀新年」。

（附記）今年十一月初旬，韋瀚章敎授已將全劇寫好，今在設計作曲之中。各場標題爲㈠松林賞雪，㈡小妹傷足，㈢天使勸導，㈣共傳喜訊，㈤兄妹助人。其主題歌的歌詞如下：

讓我們，多留意：不必空想做大事，只要盡力做小事。

旣輕鬆，又容易，近人情，又合理。

自己作了心平安，別人看見多歡喜。誠心為衆人服務，幫助好人做好事。

秉忠誠，存敬意，待人接物應和氣；這是處世的正路途，也是做人的大道理。

但願大家都明白，天天做去莫遲疑。

一六 樂教本義

母嬰健康展覽會中，加插了一項遊藝節目「嬰兒爬行比賽」。這是分組的比賽，孩子們參與爬行，媽媽們在旁吶喊助陣，氣氛緊張熱鬧，全場增添了無限活力。（附圖）

參加爬行比賽的孩子們，只在開心地玩耍，並不緊張；表現得非常緊張的，却是這羣母親。

孩子們在爬行之際，忽然有一個停了下來，坐在地上，茫然四顧。他的母親就焦急萬分；為了示範，她也伏在地上，手足亂爬，好讓孩子模仿，繼續爬向前去。另一個孩子看見如此熱鬧，甚覺有趣，笑迷迷地伸手去拉正在側邊爬過的孩子，於是都坐了下來玩耍；他們要結交朋友哩！急得那兩位母親，手忙脚亂，也伏在地上大爬一頓，恨不得代替孩子去爬行。從她們的情急動作中，充份表現出她們的心境：「繼續爬呀！求求你，我的小爺爺！」

但孩子們根本沒有勝敗得失的觀念，而母親們也只能從旁鼓勵，却不能親自代替孩子們去爬行。

在此情形之下，母親們的心情，是極為緊張的、焦慮的；這就與教育工作者的心境，完全相似。

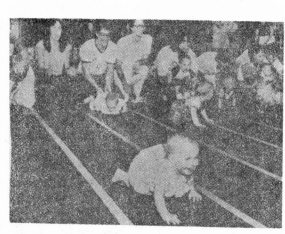

嬰兒爬行比賽

「鵠歌」，教推車的兵伕同唱，故能連夜趕程，逃脫追兵。後來，管仲做了齊桓公的宰相，帶領大

用側重感情的鼓勵。要使他們自動振作，便是樂教本義。今借我國古代的史實來說明之：

二千多年前，在春秋時代，管仲被困於囚車之中，從魯國押返齊國，全靠編作了活潑的「黃

教育工作者，經常都在設計：如何能用一個從內而外的鼓勵，使孩子自發自動，振作向前？──這是「樂」的目標。如何能用一個從外而內的命令，使孩子徹底明瞭，服從紀律？──這是「禮」的目標。

樂的陶冶，是從感情施教，使其受感動而自願振作。禮的訓練，是從理智施教，使其聽命令而自願服從。樂是從內而外的和諧，帶有感情的自發性。禮是從外而內的紀律，帶有命令的強迫性。要把一個人訓練成材，禮樂二者，不可偏廢。儒家所說，「禮樂相輔」，又說「禮樂之道，管乎人心」；就是這個意思。宋儒朱熹說，「禮只是一個序，樂只是一個和；天下無一物無禮樂」。禮與樂，實為殊途同歸的教育方法。

對於嬰兒，我們不能使用側重理智的命令；所以只能使

軍征伐孤竹，也全靠編作「上山歌」，「下山歌」，使軍士齊唱，乃能勇往直前，大勝而還。當時，齊桓公爲之驚嘆，「今日我才曉得，人力是可以用唱歌來取得的！」管仲答得很好，「凡人勞其形者，疲其神；悅其神者，忘其形」。這是說，一個人在身體勞累之時，精神也就疲倦了；若能使其精神愉快，則可忘記了身體的勞苦。人力實在可以藉音樂的振作來取得的。齊桓公聽了，大爲敬服，讚美管仲「通達人情，一至於此！」（詳見「琴臺碎語」，第一三四篇）。

樂教能使人從根振作起來，但需時較長，不及禮教之一聲命令，便可做到。然而，迅速達成，卻不一定可靠。我們都曉得，「揠苗助長」，甚爲快捷；但其後果極劣，不足爲法。好心的小妹妹，看見蝶兒在繭中掙扎；於是把繭剪開，助蝶兒快些攢了出來。結果，蝶兒不但無力飛翔，而且連生命都丟掉了！不是經過殊死的掙扎，就無法練起健強的體力，也就無法可以生存。由此可見，自發自動的振作，不獨是求生之道，且是活力之源。樂教就是要從這方面，負起培養之責。

（附記）琴臺碎語，一三四篇，述及管仲的史實。管仲爲春秋時代之名相，書中印爲戰國時代，實爲筆誤。蒙李鳳行先生指正，特爲訂正，並向李先生致謝。

一七 樂以彰詩

詩篇是文字組成的樂曲，樂曲是聲音組成的詩篇。借了音樂的翅膀，詩詞乃能飛進人們的心坎去。音樂能夠表彰詩意，形式可分三種：

㈠把詩句化成樂句，用人聲唱出。

㈡用音樂襯托詩句，使詩境更為明顯。

㈢把詩境化成音樂，不再受到聲樂的束縛，其表現力更為豐富；這是寓詩於樂的設計。

明末清初的大儒黃宗羲（南雷先生，別號蒙洲），曾這樣說，「詩人萃天地之清氣，以月露風雲花鳥為其性情；月露風雲花鳥之在天地間，俄頃滅沒，惟詩人能結之於不散」。詩人能將瞬間之美捕獲，化作永恒；樂人把它披上彩衣，必然更增姿采。詩與樂，本來是結成整體，好詩該用樂扶持；樂人的職責，就是要把詩人的心聲，用音樂表彰出來給人欣賞。

唐代詩人楊敬之，甚愛項斯之才；贈詩云：

幾度見詩詩盡好，及觀標格過於詩。

平生不解藏人善，到處逢人說項斯。

項斯因楊敬之的表揚，遂能詩聞長安。由此看來，詩人必待仁者爲之表揚，然後可以獲得大衆的認識。倘若詩人的作品，通過音樂之力去加表彰，則衆人更易賞識。我該力盡所能，用音樂來榮耀詩人，使他們的心血，不致白費。當然，我也該有自知之明，不應徒使佛頭着糞；因此，我對詩詞作品，常存敬畏之心，絕對不敢魯莽從事。請舉例以說明之：

唐詩，李頎：聽董大彈胡笳弄

這首長詩之中，有很多描寫音樂演奏所給人的印象，若能輔以音樂，則更爲完美。（全詩詳細分析，見「琴臺碎語」第二四三頁）。下列是舉出句段說明：

古戍蒼蒼烽火寒，大荒陰沉飛雪白——這種悲涼境界，只有運用合唱的歌聲，纔能把詩境描繪得更鮮明。

先拂商絃後角羽，四郊秋葉驚槭槭。——把商、角、羽三個樂音，按次介紹出來，聽者就能切實地感受到音樂的動力。詩句與樂聲，互相詮釋，乃是「樂以彰詩」的好例證。

言遲更速皆應手，將往復旋如有情。——這是描繪奏琴技巧的詩句，用流暢的琴聲爲助，就

能把聽者帶入音樂境界之中。

空山百鳥散還合，萬里浮雲陰且晴。——用活潑的短句，作成賦格式的追逐模仿，可以顯示

百鳥散開又聚合的動態。用突然轉調的和絃色彩變化，可以描出浮雲陰晴所給人的感覺。

嘶酸雛雁失羣夜，斷絕胡兒戀母聲。川爲靜其波，鳥亦罷其鳴。——這是描述蔡文姬隨漢使

回國的悲傷情況。用柔和的合唱，輔以樂聲的襯托，詩境就能清晰顯現。川靜波，鳥罷鳴，在音

樂進行中，力度漸弱，速度漸慢，足以震懾聽衆。

幽音變調忽飄洒，長風吹林雨墮瓦。逬泉颯颯飛木末，野鹿呦呦走堂下。——幽音變調，風

吹雨洒，逬泉飛，野鹿鳴，用音樂描繪，與詩句同時出現，使人更易獲得眞切的印象。

在這首樂曲之中，我不獨用樂聲來描繪詩中境界，更用朗誦去做旁白，用合唱把感情擴展，

以助聽者找到欣賞詩詞之路。

唐詩，白居易：琵琶行

李頎的「聽董大彈胡笳弄」是描寫古琴演奏，白居易的「琵琶行」是描寫琵琶演奏；皆是

「詩中有樂」的作品。能以音樂與詩携手演出，更爲完美。（「琵琶行」全曲之詳析，見「樂韻飄

香〕一〇四頁）。

此詩的開端，說及潯陽江頭送別，「楓葉荻花秋瑟瑟」須以琴聲描繪，使聽者易於領略詩境。「醉不成歡」之後，突然出現「江上琵琶聲」，便將黯淡氣氛掃清。「添酒回燈」，再把熱鬧情況出現，這是音樂助長詩意的好機會。

商婦之演奏琵琶，必須用樂聲描繪；尤其是說到琵琶的各種奏法（輕攏、慢撚、抹、挑），以及如急雨、如私語、錯雜彈、珠落玉盤，甚利於樂聲詮釋。詮釋也並不需琵琶，只用樂聲繪其神態便好了。

詩中說及鶯語、流泉、絃凝絕、無聲勝有聲，宜用合唱的歌聲，把詩中境界唱出來。說到水漿迸，刀槍鳴，則該用奔騰的樂聲，輔以全體的齊聲朗誦。曲終收撥，聲如裂帛，用樂聲詮釋朗誦，最易傳神。「東船西舫悄悄無言，惟見江心秋月白」，用輕聲合唱，可以繪出孤寂憂傷的情景。

商婦訴說身世的各段，可以分為快樂青春、得意時光、輕狂生活、歡笑年年，直至「老大嫁作商人婦」，用樂聲把「商婦」的主題，連續變奏數次，可將快樂、輕狂、歡笑、悲傷各種境界，清楚地刻劃出來。守空船、江水寒，用合唱為之歎息，則大大增強了此詩的魅力。

全詩的中心意旨是「同是天涯淪落人，相逢何必曾相識」，我用賦格式的合唱，宛如熱烈討論。到了後段，說及嘔啞嘲哳的山歌村笛，以及如聞仙樂的琵琶妙語，必須以樂聲描繪，然後能

使聽者獲得對比的印象。結尾的促絃絃轉急，滿座皆掩泣，都可藉音樂之力來擴展詩意。從此例中，可證樂以彰詩，乃是最佳的教育方法。

今再選出數首詩詞，例證音樂如何表彰詩意：

杜甫的「孤雁」，端莊曲調平靜進行，顯示孤雁的「飛鳴聲念羣」；喋喋不休的分割和絃用爲伴奏，表現羣鴉的「鳴噪自紛紛」。歌聲與伴奏之同時進行，可以把這兩個極端的境界，顯示給聽衆。

杜甫的「詠明妃」，伴奏的樂聲是古曲「昭君怨」。四個合唱聲部，皆爲「昭君怨」的對位曲調。這種設計，是用樂聲表現詩句的內容，而以詩句之唱出，來詮釋樂曲。

杜甫的「聞捷」，「劍外忽傳收薊北」，要用雷霆萬鈞的力量唱出，「初聞涕淚滿衣裳」則是悲喜交集的慨嘆。到了最後的兩句，「卽從巴峽穿巫峽，便下襄陽向洛陽」，活潑的歌聲，輔以歡欣鼓舞的琴聲爲伴，就可使神采倍覺飛揚了。

蘇軾的「過七里灘」（行香子），全曲以船歌的節奏出之，就使聽者有如置身於船上。其中的沙溪急、霜溪冷、月溪明；遠山長、雲山亂、曉山青；用樂曲的同形句，配合詩的叠句，可增強聽者的了解力。

蔣捷的「聽雨」（虞美人），三種聽雨的地方，各有不同的氣氛：少年聽雨歌樓上，壯年聽雨客舟中，而今聽雨僧廬下；皆須有不同的音樂爲之襯托，然後可使聽者得見詞人鑄句的精美。

蔣捷的「虞荷」（燕歸梁），唐宮歌舞的夢境，必須有柔和的樂聲為輔。忽然急鼓催將起，似綵鳳，亂鷙飛；夢回不見萬瓊妃，見荷花，被風吹。這種極端對比的詩境，只有使用音樂的動力，纔能增強效果。

樂既能表彰詩意，則脫離了聲樂的束縛，只用器樂演奏，便有廣闊的天地，可將詩境描繪得更為詳盡。

我用長笛獨奏「夜怨」，用提琴奏「四時漁家樂」，「狸奴戲絮」，（這三首都是韋瀚章教授所作的詩詞）。根據詩中意境，作成樂曲，可以不用歌詞之唱出；樂曲之發展，就更為自由了。（詳見「音樂人生」第十二篇）

把藝術歌曲改編為器樂獨奏曲，也是表揚詩詞的方法。我將衆人所喜聽的幾首藝術歌曲，編為鋼琴獨奏曲；例如「離恨」（李煜，清平樂），「杜鵑花」（方燕軍），「問鶯燕」（許建吾）；用為獨奏，利於自己欣賞，也利於給別人欣賞；在樂教工作上，也自有其本身的價值。

詩與樂，原本是結成整體；詩與樂的融洽合作，必能把詩的境界更精確地顯示給聽衆。

一八 以樂教孝

以樂教孝，可以節省說話。音樂能將孝親的哲理，通過感情，直訴內心；所以不必多言。一首摯情的短歌，勝過長篇的演說。

子游問孝，孔子答他：──一般人以為供養父母就算是孝；其實，狗與馬也能受人飼養。倘若對父母沒有敬意，則與養狗馬有何分別呢？（原文見論語，為政第七章，「今之孝者，是謂能養；至於犬馬，皆能有養；不敬，何以別乎？」）

子夏問孝，孔子答他：──如果有家事，子弟來操勞；有酒飯，讓年老的先吃；只是如此而沒有和善的態度來對待雙親，就算是孝嗎？（原文見論語，為政第八章，「有事，弟子服其勞；有酒食，先生饌；曾是以為孝乎？」）

孝的成份，包括敬與愛。敬是嚴格的紀律，屬於禮的精神；愛是融洽的和諧，屬於樂的精神。詩教可以明心智，樂教可以動感情；詩與樂合一使用，教育功能，乃得圓滿。由此可見，好詩

須用樂扶持；樂教應該輔助詩教。

我設計了三首歌曲（均有獨唱譜本，及混聲合唱譜本），順次演出，可收教孝之功。這三首歌曲，是慈烏夜啼、燕詩、思親曲。請分別說明之：

(一)慈烏夜啼　　（唐）白居易

這是感情化的嗟歎，附以訓誨口吻，故作成抒情歌曲。此曲的獨唱、合唱，三種譜本同時發表於一九八二年。

慈烏失其母，啞啞吐哀音。

晝夜不飛去，經年守故林。

夜夜夜半啼，聞者為沾襟。

聲中如告訴：未盡反哺心。

百鳥豈無母？爾獨哀怨深。

應是母慈重，使爾悲不任！

昔有吳起者，母歿喪不臨。

嗟哉斯徒輩，其心不如禽。

慈烏復慈烏，烏中之曾參。

(二)燕詩　　(唐)白居易

這首「燕詩」，是感情化的嗟歎，也附以訓誨口吻；但比「慈烏夜啼」更加戲劇化。此詩通過音樂的助力，很容易使聽者受感動，進而反省，可收教育功效。此曲初作成獨唱（一九六〇年），編爲混聲四部合唱則在一九八〇年。曾改編爲小學音樂教材，刊於周澤聲編之「小學名歌選，增訂創作新歌集」（一九七三年）。

原詩有短序云：劉叟有愛子，背叟逃去，叟甚悲念之。叟年少時，亦嘗如是；故作燕詩以諭之。

梁上有雙燕，翩翩雄與雌。
銜泥兩椽間，一巢生四兒。
四兒日夜長，索食聲孜孜。
青蟲不易捕，黃口無飽期。
嘴爪雖欲敝，心力不知疲。
須臾十來往，猶恐巢中饑。
辛勤三十日，母瘦雛漸肥。
喃喃教言語，一一刷毛衣。
一旦羽翼成，引上庭樹枝。
舉翅不回顧，隨風四散飛。
雌雄空中鳴，聲盡呼不歸。
却入空巢裏，啁啾終夜悲。

燕燕爾勿悲，爾當反自思。思爾為雛日，高飛背母時。

當時父母念，今日爾應知。

這首詩是戲劇化地描述燕子的故事，在描述的過程中，輔以音樂則使聽者更易瞭解。開始說及翩翩雙燕的輕快，有男聲伴唱，以增活潑。提到捕捉青蟲的辛勞，樂曲的伴奏中，有詳細的描繪。喃喃教言語，一一刷毛衣，皆用活潑的燕語為伴奏。舉翅不回顧，反覆開展，使聽者感到興奮。隨風四散飛，則使聽者感到無可奈何的悵恨。空中鳴，呼不歸，空巢裏，終夜悲；是悲傷的結局，樂聲起伏馳驟，為聽者盡吐辛酸。

結論中的叮嚀，在樂曲裏加以擴展。有音樂為助，此詩就增強了說服力量。

(三)思親曲　　王文山

王文山先生以切身的感受，作成此首歌詞，指出孝親所該走的道路，至為珍貴。一九七一年作成獨唱，一九七二年改編合唱，是年五月，蓬靜宸教授指揮，中廣合唱團與幼獅合唱團聯合演唱於「中國藝術歌曲之夜」，甚獲聽眾之喜愛，使我沾光無限。下列是其詞句：

不能回鄉想回鄉，突然回到家鄉拜高堂。

父親的豐采如昔，母親的銀髮更顯慈祥。

她撫我的頭，摸我的手，還口口聲聲喚兒郎。

久別重逢，訴不完的衷情，敘不盡的家常；

一家喜洋洋，天倫之樂無疆。

醒來才知是夢一場。

多少年來，顛沛流離；

重逢只能在夢裏，無限悲傷！

悽悽惶惶我思量，思量思量復思量：

父母生我養我，我為他們做了些什麼？

父母撫我餵我，我為他們做了些什麼？

父母長我、育我、愛我、護我、抱我、揹我，

我為他們做了些什麼？

為了我，他們受過千般辛苦；

為了我，他們挨過萬種折磨。

要報答父母劬勞，我應該做些甚麼？

以贖我的罪，以減我的過?!

聽！聽！縹緲的歌聲悠揚，

越來越近越明朗；來自人間？來自天上？

「老吾老，以及人之老；幼吾幼，以及人之幼」。

這是聖賢的明訓，這是父母的期望。

從今天起，我要做到：

為世間兒女帶給他們的父母以敬愛，

為世間父母帶給他們的兒女以慈祥。

讓人間開遍愛的花朵，

把世界化作錦繡天堂。

此曲的開端，是朗誦式的獨唱；每句後都有樂聲的裝飾句子為伴奏。夢境的快樂與夢醒的惆悵，皆靠音樂之助，以顯內容。連續反問「我應該做些甚麼」，在合唱曲中，加以開展，更增戲劇性。

縹緲歌聲悠揚的背後，乃是「天倫歌」中的一段「收拾起痛苦的呻吟，獻出你赤子的心情。老吾老，以及人之老；幼吾幼，以及人之幼」。這段「天倫歌」就與「思親曲」的歌詞，互相印證，說明了孝親所該走的道路。尾聲是一段輝煌的頌歌，使結論更為圓滿。

詩有韻律，能把聽者的理智說服。只是如此，尚嫌未足；因為必須另一位外在的護法之神來負責監視，然後能貫徹遵行。

樂有和諧，能把聽者的心靈感動。只是如此，就已足夠；因為已經甘心自任內在的護法之神來切實督促，不再待他人指點。

以樂教孝之所以更獲成效，其因在此。

一九　龍生九子

我的一位老朋友爲幼子完婚，諸位親友，羣來賀喜。衆人讚美他的兒女，個個成材，眞是「將門必有將」，「虎父無犬子」；後來說起，這位完婚的幼子，排行第九；我的一位世侄就衝口而出地，賀他「眞是龍生九子了！」我禁不住瞪了他一眼。這位世侄警覺起來，輕聲問我，是否講得不對。我告訴他，這句話有語病，不宜亂用；因爲古書所載，全句話乃是「龍生九子不成龍」，這實在不是恭維的話。幸而當時衆人嘻嘻哈哈，誰也沒有注意及此，纔逃過了失儀之罪。他急欲詳知「龍生九子」的內容，我不得不蒐集有關資料，爲他細說。

龍子數目知多少？

「龍生九子」的資料，見於下列四個文集之內；它們都是明朝學者的著作：

(一)懷麓堂集（一百卷），明、李東陽撰。李氏主持文柄數十年，蒐集唐、宋、諸家之精華，集而成書。

(二)玉芝堂談薈（三十六卷），明、徐應秋撰。此書內的材料，取自小說雜記，每事立一標題，廣引諸書爲證。

(三)升庵集（八十一卷），明、楊愼撰。張士佩編。其中包括賦及雜文十一卷，詩二十九卷，外集四十一卷。（外集即是雜記），材料極爲廣博。

(四)菽園雜記（十五卷），明、陸容撰。爲劄錄之文，於明代朝野故實，敍述頗詳，多可與史相考證。

下列是「龍生九子」的材料，並附解說：

玉芝堂談薈，引用懷麓堂集云，「龍生九子不成龍，各有所好」。（隨着便列出龍子的名稱；但只列了八個而不是九個）。

一、囚牛　平生好音樂，今胡琴頭上刻獸，是其遺像。（囚牛這個名字，實在奇妙，似乎專給愛好音樂的人開玩笑）。

二、睚眦　平生好殺，今刀柄上龍吞口，是其遺像。

三、嘲風　平生好險，今殿角走獸，是其遺像。

四、蒲牢　平生好鳴，今鐘上獸鈕，是其遺像。（蒲牢何以好鳴，見升庵外集的註解）。

五、霸下　平生好負重，今碑座獸，是其遺像。

六、狴犴　平生好訟，今獄門上獸頭，是其遺像。世稱牢獄為狴犴，乃由此形象而來。

七、負屭　平生好文，今碑兩旁蜿蜒者，是其遺像。（這個名字的第一個字，是尸下從貝，

升庵外集所列，龍子的名字有九個，與懷麓堂所載，頗有差別；排列次序之不同，却是無關重要。

印本常誤為負）。

八、螭吻　平生好吞，今殿脊獸頭，是其遺像。

一、蒲牢　最畏海中鯨魚，每被鯨擊，即大鳴；後人欲鐘聲宏亮，故作蒲牢於其上。

二、睚眦　性好殺，故立於刀環。

三、狴犴　形似虎，有威力，故立於獄門。

四、負屭　形似龜，好負重，即今石碑下之龜趺。（這樣看來，也就是懷麓堂集的霸下）。

五、螭吻　形似獸，性好望，即今屋上之獸頭。

六、饕餮　好食，故立於鼎蓋。

七、蚑蝮　好水，故立於橋柱。

八、金猊　形似獅，好煙火，故立於香爐。

九、椒圖　形似螺蚌，性好閉，故立於門首。

菽園雜記所列，龍子之數爲十二，其名是：

贔屭、徒牢（卽是蒲牢）、蜦吻、憲章（卽是狴犴）、饕餮、蟋蜴、嘲蛙、金猊、椒圖、鰲魚、獸蚴、金吾。

龍是否眞的生了九子？上列三種材料，就有了不同的數目。九，只是表示多量的意思。在神話傳說之中，根本無須爭論。上面所列的名字，也是各有差異，不必重視。如果爲了研究龍子到底是否九個，又爲了龍子的名字而有所爭執，則實嫌多事了！

從龍生九子的傳說，可以解釋生物遺傳，必有變化；藝術創作，也是與此相同。如果硬要依據死板的規條來評論不同時代的藝術創作，則必然犯了刻舟求劍的錯誤了！

無變化卽無進步

藝術創作，與時俱進，不斷演變；所以龍生九子，必有變化。無論是變好或變壞，總而言之，龍子之中，沒有一個能與龍父完全一樣。能有變化，就顯示有進步的希望。

從音樂創作觀之，事實更爲明顯。歐洲十八世紀的器樂曲，巴赫常用四種舞曲串起來成爲組曲；它們是中速的阿勒曼（Allemande）快速的庫朗（Courante）徐緩的薩拉邦德（Sarabande），急激的基格（Gigue）。但後來的作曲者，加以變化，不再限用這四種舞曲；甚至巴赫自己，也常

在徐緩的薩拉邦德之後，增添了嘉禾舞、小步舞、波蘭舞等等，以求變化。到了十九世紀，組曲只是數章樂曲的連串，不再受形式上的限制。如果我們評論後來的組曲，全不合規格，就是犯了刻舟求劍的錯誤了。

賦格曲的結構，極爲嚴謹。世人公認巴赫所作的賦格曲，最爲傑出。可是，詳加分析，就能見到，巴赫的賦格曲，大部份都脫離了傳統規條，皆有創新。由此可見，優秀的藝術作品，並非墨守規條的作品。

自從海頓與莫札特創立了奏鳴曲體，又引用莊嚴的小步舞爲奏鳴曲與交響曲內的一章，後人便沿用此一格式。但，貝多芬却嫌小步舞的節奏太慢，於是加快了速度而成諧曲。到了李斯特，則各章連成一起，中途不再停頓。樂曲形式，完全服務於創作的意旨，不再爲規條所限。這是從統一之中求變化，從變化之中求統一。無變化就無進步，龍生九子，當然是有所變化的。

後來居上，皆由創新

前人所定的規條，只是一個原則；根據原則，靈活運用，始能賦予新的生命。後來居上，皆因能夠創新；若無創新，就全無進步了。

義大利歌劇之中，宣敍調與詠嘆調，分別得非常清楚。到了華格納提倡樂劇，音樂服務於戲

劇，把講與唱合一使用，宣敍與詠嘆，不再有截然的分別。若用義大利歌劇的規條來評論華格納的樂劇，當然一無是處了！

昔日柴可夫斯基在一八七○年演出其所作的幻想開場曲「羅蜜歐與朱麗葉」；一八七四年演出其第一首鋼琴協奏曲；一八七八年演出其提琴協奏曲；為了此數首作品，皆與傳統規條不同，故皆蒙受了偏見的惡評而失敗。時至今日，這些作品，却被推崇為傑出之作；到底，其故安在？

評論者常是憑藉傳統的規條為靠山，一旦遇到活的變化，就使評者失措，大嘆「龍生九子不成龍」了！

進為完美，教育之功

昔日魯哀公禮賢下士；子張遠道來謁，七日而哀公不禮；於是子張留言而別，以「葉公好龍」的寓言來諷刺哀公，說他並非真有誠意禮賢下士。（見漢、劉向撰「新序」）這個寓言的內容：

——葉公子高好龍，居室雕紋以象龍。天龍聞而下之，窺首於窗，拖尾於堂。葉公見之，棄而遁走，失其魂魄。——這是說，葉公非好真龍，只是好那些似龍而非龍的假龍罷了。

從這個寓言看，我們可以理解：高士好龍，乃是喜愛高貴優雅的龍而不是喜愛粗野狂妄的龍。無論這是龍父或龍子，如此「窺首於窗，拖尾於堂」，一派無賴作風，殊無可愛之處；葉公

見而遁走，也是值得同情的。

龍的生命無窮，從古至今，兒孫何止千萬？龍子龍孫當然皆有變化；可能有些是變好，也可能有些是變壞。袁枚論詩，說及詩之一路傳來，必然有變。他說「子孫之貌莫不本於祖父；然變而美者有之，變而醜者有之。若必禁其不變，則雖造物，有所不能。當變而變；其相傳者，心也」。這是指內心的真誠，必然持續。

雖然我們無法控制先天的遺傳因素，但却能運用後天的教育之功。憑藉教育力量，我們必能引導龍子龍孫，自動自覺朝向真、善、美的目標生活。決不是任他們各有所好，爲所欲爲而害人害物；却是要使他們各有所長，盡力向善而造福人羣。這是教育工作者的責任。

二〇 歌聲振國魂

許多人都感到奇怪，為何近日流行的所謂愛國歌聲，總似悲歌的聲調？也有不少人，嫌這些愛國歌聲，脂粉氣味太重。與當年抗戰時期的歌曲相比，相差未免太遠。他們認為「大江東去」的氣概，不應變作「曉風殘月」的聲調。

一般人之能夠接觸到音樂，都是從娛樂節目而來；所以，在人們心目中，音樂只是屬於娛樂的工具。娛樂節目製作者的任務，為歌手撰歌，為戲劇配曲；主要的工作，是把捉眾人之所喜，迎合眾人之所好，經常供應有趣的消遣材料。而今，一旦要他們放棄了纏綿悱惻的哥情妹意，改用「變徵之聲」來唱「風蕭蕭兮易水寒」；這就近似強人之所難，屬於過份苛求了。

娛樂消遣誠然是音樂的用途之一，但音樂的功能並不只是用為娛樂消遣。音樂能幫閒，亦能幫忙。孔子的教育原則是「禮樂相輔」；禮教序，樂教和，音樂是品德教育的工具。世人不察，只把音樂列為娛樂工具，把樂教的責任，交給娛樂圈裡的樂手；這就有點過份了！娛樂界的樂手

，身在商場之中，所着力的是供應更多消閒樂曲以謀利；我們不能苛求其負起興樂教，振國魂的重任。

流行歌曲當然亦有傑出的人材；但他們在工作之中，難以正面說理；最多只能做到戰國時代淳于髠的「談言微中」以警世人。淳于髠曾說他自己「一斗亦醉，一石亦醉」的笑話，以諷齊威王；又以「一飛冲天，一鳴驚人」的大鳥，以諫齊威王。這種「談言微中」的哲理，有待那些留心聽，細心想的人間「亦有說乎」，然後可得教育效果。今日的聽衆們，在娛樂之時欣賞歌曲，既不留心聽，亦不細心想，嘻嘻哈哈，聽完就了事；淳于髠的苦心，也就失去了作用。

音樂的更大用途，並不止於消遣。老太婆對於屋後山邊的溪流，認定其唯一用途是洗汚垢，冲糞便；從來不曾想到進一步去運用它。試將溪流比擬爲音樂，以我們現在的情況，最多只能做到消毒水源，用之爲飲料；或者引導溪流，推動水車，以助灌漑。由於人力物力所限，尚未能做到滙合衆溪流來推動發電機，好爲全民供應更好的能源，增進全民的福利設施。

要用歌聲振國魂，不應只寄望於流行歌曲，也不應徒然倚賴娛樂圈；而必須由國家教育部門主持其事。只靠專門學校與大學科系去訓練技術人材，實嫌力有未逮。必須有更高的機構，集合樂壇精英，有計劃地訓練更多能手，創作更好的材料，然後能用浩然之氣，唱出民族的聲威。

二一 驚蟄的敲擊

農曆二月上旬的一個節氣是「驚蟄」。此時，雷聲初動，多眠的動物，都甦醒了。我國民間習俗，是於此時開始做防疫的工作。這種習俗，可能是始於明代。每年春社之後，二月初二，是土地誕；家家戶戶在祭祀之後，就用祭燭遍照家中的牆壁，房間角落，以清除害蟲。民間的歌謠有云，「二月二，照房樑，蠍子蜈蚣無處藏」。

清潔房舍之外，更要蕭清罪惡；這便是「祭白虎」與「打小人」。在大橋邊，榕樹下，婦女們羣集着，她們燒香燭，默禱告，手執舊鞋，或者拿起石塊，不停地撻擊地面（附圖）。據說，如此，可以驅逐四出害人的白虎，並且擊退播弄是非的小人。驚蟄前後的一段期間，可說是清潔運動與滅罪運動合一進行的日子。可惜她們的敲擊節奏，速度遲鈍，力度呆滯，全無趣味，使聞者生厭。

在音樂演奏的進行中，節奏趣味極為重要。情感一有起伏，速度便有變化，力度就須更換。

在我們日常生活之中，節奏變化，也是如此。且看木匠鎚釘，搬伕唱路，皆有速度與強弱的變化；唯有如此，工作更易，效果更好。但，驅白虎，打小人的婦女們，却用了極單調，極呆滯的節奏。如果眞的有白虎在位，有小人在場，不但不能把它們逐退，反而使它們聽得生反感，可能變得更兇而使效果更壞。

我們日常生活之中，一切節奏音響之進行，皆蘊藏着生命力。試看部落民族如何使用節奏音響，就可明白節奏變化之重要。

非洲部落民族，在廣潤的原野，常用鼓聲爲通訊的工具。他們把巨大的鼓，放在河邊，用巨棒敲擊起來，聲聞數十里外。鼓聲的速度變化（包括快，慢，漸快與漸慢，突快與突慢），力度變化（包括強，弱，漸強與漸弱，突強與突弱），再加入音響的疏密變化，就成爲精巧的節奏語言；這種內容豐富的鼓語，就全然不是祭白虎、打小人的呆滯節奏可比。兩者配合起來（包括漸快漸強，漸慢漸弱，漸慢漸強，漸快漸弱），再加入音響的疏密變化，就成爲精巧的節奏語言；這種內容豐富的鼓語，實在是一種密碼。土人們常要經過學習，然後能聽辨出是那一個部落的通訊。

到了今日，音樂作者已經把節奏發展成為更多變化。有些流行歌曲，過份使用敲擊，把各種不同音色的敲擊樂器，充塞於樂曲之中，掩蓋了歌聲，竟成喧賓奪主。更有些作曲者，偏愛實際音響，常用各種不規則的節奏同時進行，要逼真地描繪日常生活的嘈雜。例如，木匠鎚釘，搬伕唱路，牧童喚牛，村女趕鴨，羣兒追逐，暴徒打架，都同時出現。這種逼真的寫實，所表現的是紛亂而非優美，是嘈雜而非寧靜；實在說來，既不美，亦不善。寫實的作曲者，恰如不負責任的母牛，吃了青草，不經改造，不向人供應鮮奶，而從膀胱斟出一杯來奉客，誰願飲它？

由此看來，音樂中的敲擊，不應失於太濫，也不應失於嘈雜。這兩種節奏，與祭白虎、打小人的呆滯相比，前者太過，後者不及；太過猶不及也！

宋儒朱熹說，「樂有節奏，學它底急也不得，慢也不得；久之，都換了他一副情性」。這裡所說的「節奏」，也包括「强也不得，弱也不得；疏也不得，密也不得」在內。一切節奏，皆須恰到好處，然後符合生活音樂化的本旨。

二二　民歌率直

民歌常用戀愛爲題材，有時，詞句率直得近乎粗野。例如「大板城姑娘」的「你想要嫁人，不要嫁別人，一定要嫁給我」；「鳳陽花鼓」的「我命苦，眞命苦，一生一世嫁不着好丈夫」。有人認爲毫無文采，有人認爲樸素可愛；喜者愛之，厭者鄙之。可是，它却生存於衆人的口頭上，永不消失。歷代文人爲此爭論不休，這就是雅樂與俗樂的爭論。

宋朝的理學大師們，個個道貌岸然，喜以義理說詩而忽視了音樂的動力。更有些偏狹的學者，看見「詩經」裡有不少歌頌男女之愛的戀歌，就覺得很不順眼。「詩經」的第一篇「關雎」，說及「窈窕淑女，寤寐求之；求之不得，輾轉反側」。在他們看來，殊屬不雅；而孔子却說它是「思無邪」，又說它「樂而不淫，哀而不傷」，又說它的音樂「洋洋乎盈耳哉」。於是他們不得不變通辦法解說，說它「詞則託乎男女，義則關乎君臣友朋」。

宋朝到了理宗（宋太祖的十世孫，在位四十年），沈朗奏云，「關雎」是夫婦之詩，放在卷

首，實嫌猥褻。他另撰了兩首歌頌堯舜的詩，放在卷首，以代替了「關雎」。理宗大爲嘉許，賜帛百四。這樣開端，文人就競以詆譭民間詩歌爲榮耀。

因爲孔子說過不喜鄭、衛之音，又曾說過「鄭聲淫」；學者們就說鄭、衛之音，即是「詩經」裡的鄭風與衛風，都是不正派的詩歌。其實那個「淫」字，只是說「聲過於文」，即是聲音較多，曲調華麗，却非淫褻之意。既然有人認爲鄭風與衛風的詩有問題，於是羣起細審鄭風與衛風的詩中義理。朱熹指出，「詩經」之內，共有二十四首是淫詩，而鄭風就佔了十五首。例如，鄭風的一首「風雨」，詩句是：「風雨如晦，雞鳴不已，既見君子，云胡不喜」。以前，解說此詩是「亂世則思君子」，但朱熹則毫不留情，說它「輕佻狎暱」，乃是淫詩。

孔子說過，「鄭聲淫」，朱熹就解說，「鄭國民人，山居谷汲，男女錯雜，爲躑躅之聲以相悅懌，故邪僻，聲皆淫色之聲也」。所謂躑躅之聲，即是行而不進的歌聲，就是戀戀不捨的柔和歌聲。這是鄉村民歌共通的特性，並非鄭聲所獨有。

朱熹說及衛詩，「衛國地濱大河，其地土薄；故其人氣輕浮。其人性如此，聲音亦淫靡；故聞其樂，使人懈慢而有邪僻之心也」。又說，「鄭衛之樂，皆爲淫聲。然以詩考之，衛猶爲男悅女之詞，而鄭皆爲女惑男之語；是則鄭聲之淫，甚於衛矣！」

這樣的解說，又有文人附和之，「夫子云鄭聲淫而不及衛，何也？衛詩所載，皆男奔女；鄭詩所載，皆女奔男；所以放之。聖人之意微矣」！這些理論，說明男人追女人尙可通融；女人追

男人則罪惡深重，說來可笑。

流傳於民間的戀歌，其特性是聲調華麗，詞句率直。倘能淨化其詞句，純化其粗野，實堪成為真正的民族音樂。文人為求高雅，常是拋開音樂，只按義理以說詩，目光實在狹隘。把民間戀歌，列為淫詩，見解就成偏激了！

二三 繞上一層樓

我的一位世侄，出國數年，在一間著名的藝術學院，以優異成績考得學位歸來，請我題寫紀念冊。我錄了清朝詩人鄂容安「題甘露寺」的詩句贈他：

到此已窮千里目，

誰知繞上一層樓。

希望他能明白聖人所言「學而後知不足」的眞意。實在說來，誠心求學的人，必能認識「學無止境」的至理。

身爲藝人，一方面要有堅強不屈的自信心，同時也要有虛懷若谷的好習慣；自信是對自己的激勵，虛懷是對別人的謙遜。當藝人對自己失去信心，就無力量站穩；對人不謙遜，立刻成爲自大狂。此二者，只犯其一，就足以使藝人的前程盡毀。

無論在任何時代，藝人們讀到唐朝陳子昂的「登幽州臺歌」，就免不了與起「生不逢辰」的悲憤。其詩云，

　　前不見古人，後不見來者；
　　念天地之悠悠，獨愴然而涕下。

藝人以開天闢地為自己的責任，這是本份之事；但以此態度對人，則是患了自大狂。這種疾病，能把藝人由天才的邊緣，推入了瘋狂的境地去。天才與瘋狂，本來僅隔一線；惟有虛懷的習慣，可以救他出於危境。

宋朝王安石，作了一首詩：

　　飛來峯上千尋塔，聞說雞鳴見日昇。
　　不畏浮雲遮望眼，自緣身在最高層。

王安石的自信心極強，才華高而性情拗執，逐成狂妄。這首「登飛來峯」詩，志氣甚高；但其缺點乃是只知向上望而忘記向下望。身在最高層，沒有浮雲遮着天空；但却有浮雲遮了眼底，使他只見天，不見地，更不見人。遠離了羣衆，逐染狂妄之症。聖哲有言，「天視自我民視，天聽自我民聽」；離開羣衆的藝術創作，乃是沒有根基的藝術創作。

也許有人懷疑，大衆所愛的藝術作品，豈不是低劣與平庸嗎？倘若大衆的能力太低，該教育他們求進；縱使他們進步甚慢，也只能忍耐扶持，不應拋棄他們而離開他們，獨自走上孤僻的道路。教育的作用，就是要把創新與守舊的兩個極端，努力拉近，使文化永不脫節。

袁枚在其「隨園詩話」裏，有一段記述，可助解說：

——劉霞裳與余論詩曰：「天份高之人，其心必虛，肯受人譏彈」。余謂非獨詩也。鐘虛，故受考；笙竽虛，故成音。試看諸葛武侯之集思廣益，勤求啓誨，此老是何等天份！孔子入太廟，每事問；顏子以能問於不能，以多問於寡；非謙也，天份高，故心虛也。

這裏說明，人必有高的智慧，然後能虛懷若谷，然後有謙遜的態度。音樂創作者，遠離羣衆，染上自大的狂妄，乃是由於智慧不高之故。

音樂的偉大功能是與衆共樂。若不能與衆共樂，只成爲孤僻的獨樂者，就已經走入了窮巷。

清朝詩人方子雲「偶感」詩云，

目中自謂空千古，海外誰知有九州。

狂妄自大的藝人，根本不配談音樂創作，更不配談音樂教育；他自以爲「已窮千里目」，實在只是「纔上一層樓」而已。

二四 口琴走了音

在一間學校的晚會中，有一個合唱節目，是用口琴擔任伴奏。口琴的擴音器，向着聽眾。二十多位唱者，聽到口琴先奏引曲，就開始演唱。他們一經開始，便聽不清楚口琴的音響；於是唱走了音。到了結尾之時，聽眾們皆能聽出，歌聲與口琴全不合調。聽眾們嬉笑地熱烈鼓掌，也不曉得是讚美還是譏諷。

退入後臺，他們互相埋怨。經過一番爭吵，大家都一致認定，這次演唱成績不佳，乃因口琴走了音，以致拖垮了全體。這位吹口琴的同學，感到無限委屈，走來向我訴苦，請我主持公道。

我教他立刻向各人道歉，自承錯誤。他更感不平，「是他們寃枉了我呀！我沒有做錯，爲甚要我向他們道歉？」

我安慰他，並且輕聲對他說，「且試試看！誠懇地，向他們道歉，看有何結果！」

他照做了。衆人立刻靜了下來。因爲他的道歉，使衆人的頭腦變得冷靜，良知開始甦醒；於

是有人發問，「到底口琴怎會走了音？」

衆人似乎忽然清醒起來，良心發現了；羣向吹口琴的同學道歉。我讚美他們皆有謨罕默德的智慧。他們迷惑不解，我乃爲之詮釋：謨罕默德叫羣山前來聽他講道，羣山屹然不動；他就說，「既然山不能遷就謨罕默德，則謨罕默德就該遷就山」。口琴不能遷就歌聲，則只有歌聲遷就口琴了。

我爲他們說一則笑話：我曾見過有人偶然踏了旁人的脚。被踏者幽默地道歉，「對不起！我的脚阻了你的路」。那位踏人者立刻道歉。這豈不勝於爭吵？

斥責容易引起反抗，爭吵就此形成。最好的方法，是讓他自己發現其錯誤，而不是由我直接去糾正他的錯誤。我糾正其錯誤，是由外而內的干涉，（這是禮的精神）；他明白其錯誤，是由內而外的自覺，（這是樂的精神）。干涉易生敵對的抗拒，自覺則有融洽的和諧。當然，這只是對有良知的人纔合用；對於沒有人性的野獸，就全不適用了。

他們問我如何乃能學習到這種處事的習慣。老實說，在生活中，必須經過很多痛苦的鍛鍊，然後能夠悟道。我們讀格言，並不困難；做起來，却很吃力。例如王陽明說，「謙虛其心，宏大其量」；揚雄說，「自後者，人先之；自下者，人高之」。這些名言，實踐起來，必須先要付出犧牲的精神，然後能獲得效果。

昔有一間教會辦的學院，請我作校歌。我細讀其歌詞，爲之作成一首讚美詩風格的校歌。惟

恐未盡完善，更請我的作曲老師卡爾都祺教授評審，然後我再修訂，乃敢交卷。該校試唱之後，

來信表示甚爲滿意；「但，有人認爲，能作成激昂的進行曲就更好了」。

我本來很生氣，但我仍然忍耐下來。我又將歌詞重新作成一首勇壯的進行曲，再請我的老師指正。老師知道此事，就大發脾氣。我請老人家暫且安靜下來，並說明，我要用忍耐來提醒他們。

我將進行曲寄出，並附說明，「外柔內剛，乃爲至剛；且看著名畫家如米蓋朗基羅、拉斐爾，其偉大之處，就是能將雄健的魄力，蘊藏於和平的筆觸之內。只有百鍊之鋼，乃成繞指之柔；外露的激昂，實在遠不及內蘊的雄健也」。

結果，該校來信說，「再三考慮，決意仍用前一首」。我乃爲他們打圓場，「開會時唱莊嚴和平的第一首，散會時奏勇壯激昂的第二首，則更爲美滿了」。

二五 禽獸之威

一輩愛好音樂的青年學生，聽過新派作品演奏之後，議論紛紜。本着求知的熱誠，請來一位自稱為新派的作曲家，請教欣賞的門徑。

這位新派作曲家，與高采烈地為他們解說：創作的意境要高，材料要活，手法要新；並說明，衆人平日所喜聽的古典音樂，曲調平凡，和聲殘舊，結構呆板，皆已落伍了！

於是有人提出問題，問他在所作的樂曲中，常用不規則的節拍與尖銳的不協和絃，到底可愛之點何在？這原是衆人都想請教的問題，作曲者最好能夠心平氣和，把握這個教育機會，向衆人使用深入淺出的例證，詳加解說。但這個問題，實在不容易解答清楚；加上各人又有殊不客氣的質詢，使作曲家有些惱怒了。他於是指出，各人聽賞力太低，想像力太劣；這是不求上進，自甘落伍。這樣的敵對態度一經出現，作曲家就很難與大衆接近，也就無法進行開導大衆的工作了。

這位新派作曲家，與高采烈地為他們解說：創作的意境要高，材料要活，手法要新；並說明，衆人平日所喜聽的古典音樂，曲調平凡，和聲殘舊，結構呆板，皆已落伍了！他也說明，不協和絃乃當今音樂的要素，無調音樂乃是時代的寵兒，人人都該了解它、喜歡它、愛好它。他

經過一番討論，衆人認爲這些新派音樂作品，只屬於個人癖好的材料，外形古怪而內容貧乏，並不能美化人生，很難獲得大衆的喜愛。於是，有人發問，「奏鋼琴時用拳去椎，用肘去撞，又伸手入鋼琴腹內把鋼絲扯幾下，到底音樂效果何在？好比對客人拳打肘撞，又伸手入他的袄子裏亂抓一頓；這些動作，有何美？有何善？」——這些不客氣的發問，使作曲家按不住怒火；開始罵衆人是笨蛋，情況顯得惡化了。

於是又有人問，這些新派作品之演出，聽衆寥寥可數；到底是「衆人皆醉我獨醒」，還是「衆人皆醒我獨醉」？作者是否也該來一次自我檢討？是否也該用實際的作品來與其他作家較量一下呢？——這些話，使作曲家怒火冲天，粗聲答道，「大丈夫創新，爲甚要與別人較量?!」狂怒之下，大踏步走出門去了。

由於他這種狂怒，使我想起了一則狼的故事來：

兩個牧童入山，見狼穴，內有小狼兩隻。他們貪玩，每人抱了一隻小狼，各攀登相距數十步的大樹上。不久，母狼返穴，不見二子，於是大爲驚慌。一牧童在樹上，力捉小狼，使其痛而大叫；母狼仰見，怒奔樹下，狂吼狂抓。此時，另一牧童，在另一樹上，也力捉小狼，使痛而大叫；母狼又狂怒，捨此趨彼，狂吼狂抓。兩牧童輪流力捉小狼，母狼則左右衝騰，口不停吼，足不停跑。數十次往來之後，吼聲漸弱，脚步漸慢，氣力

已衰，終於倒地。（見「聊齋誌異」卷十六，「牧豎」，這段文字是意譯而非原文）。

蒲松齡稱這是「禽獸之威」，雖然聲威嚇人，但只落得供人戲弄而已。如果母狼能夠冷靜，沉着地坐在樹下守候，那就輪到牧童們耽心歸路了。

然而，人在狂怒之際，就很難冷靜沉着。在禽獸之威熾烈展開之時，什麼藝術創作，都全部灰飛煙滅了。且看三國時代的周瑜吧，他才華出衆，既有勇，又能謀，應該能成大業的；只可惜，欠缺沉着，容易動氣，不獨賠了夫人又折兵，並且連性命也都賠掉了！

二六 五指山下

藝術精神的兩大派別，可借希臘的愛神與酒神為代表。愛神的特性是：態度溫和，結構精美，有條不紊，側重和諧而兼用對比。酒神的特性是：快樂瘋狂，熱情洋溢，富爆炸性，刻意創新而偏愛破壞。愛神型的作品，屬於古典主義；酒神型的作品，屬於浪漫主義。從古到今，藝術潮流，總在此二者之間擺動，輪替擔任主角。

實在說來，此兩大派別，雖然對立，却是相尅而相生，相斥而相輔。任何藝術作品，部兼備古典與浪漫兩種要素；就是說，結構精美之中，仍須具有熱情洋溢；快樂瘋狂之中，仍不缺少態度溫和；二者融合為一，作品乃得完美。

現代的作家則認為酒神更具活力，於是競以狂放為能，憧憬於縹緲的幻影，藐視目前的現實。在現代音樂作品之中，偏愛使用不協和絃，認為不協和才有勁力；樂曲之內，盡是尖銳的噪音。偏愛使用不規則節奏進行，認為這纔夠刺激力，可免聽者打瞌睡。偏愛無調或多調的音樂，

認爲變化多端，纔是內容豐富。偏愛地方音階，認爲個性突出，乃可超越平凡。偏愛音色奇怪的樂器，認爲與別不同，乃爲優異。偏愛敲擊樂器的嘈雜，認爲節奏乃是樂曲的生命。他們的創作方法，有時瘋狂地競用彩色繽紛的裝飾音，以華麗爲時尚；有時又全部放棄了裝飾的音響，以樸素爲傑出。作者認爲，與人不同，就是優秀；破舊立新，乃是目標。其實，古諺有云，「太陽底下無新事」，舊的未必全舊，新的亦非全新；只是統一之中求變化，變化之中求統一的交替進行而已。

這種交替進行，誠然是求進的表現；但，專以推翻前人的建樹，以逞一時之快意，並非健康的方法。因爲，破壞的工作，做得快捷，而建設的工作，卻甚費時。舊的世界已經倒塌，而新的世界尚未建成；使人人陷入悲觀絕望的境地，文化並未爲人類造福，卻先爲人類帶來災禍了！

現代作家之所以變爲自大與狂妄，皆因失掉謙遜的德性。一個人，失了謙遜，就無自知之明。因無自知之明，便常存偏見；於是造成了畸形的世界。

科學家要替兩隻貓兒開兩個洞，以便大貓走大洞，小貓走小洞。他明白大貓不能通過小洞（這是絕對正確的見解），但小猫卻能通過大洞，（他沒有想到這種可能）。學者把唯心與唯物，分得清清楚楚，天天互成敵對，爭論至死不休；總沒想到，只有心物合一，纔能創造美滿人生。

由此可知，協和絃與不協和絃，規則節奏與不規則節奏，有調音樂與無調音樂，以及一切地方的音階與特性的樂器，皆能恰當地服務於音樂創作，而不應作單方面之誇張，以求突出。現代

作家，最喜執着這一半去否定另一半；故常在偏見之中過活。

借吳承恩所著的「西遊記」第七回的材料，可以用來說明現代作家的心態。這是說及齊天大聖要與如來佛祖比高下的故事：

……佛祖伸開右手，卻似個荷葉大小。那大聖抖擻神威，將身一縱，站在佛祖手裏，卻道聲「我出去也！」大聖一個觔斗雲，去到五指山下，認為是天盡頭了；於是用筆在柱上寫「齊天大聖，到此一遊」，又在柱下撒了一泡猴尿以作紀念。……

現代的作家們，個個都自認是齊天大聖的化身，有七十二般變化，萬刼不老長生，又會駕觔斗雲，一縱十萬八千里。但，切勿與他們比高下；因為他們跑到你的五指山下，得意洋洋之際，必然要留下一泡紀念品。到頭來，仍然是把你的手掌弄污了！

作家立志要高（只有如此，可免自卑感作祟）；但，必須清楚自己的真實情況，（這是謙遜的自知之明，不是自卑）。心理能夠平衡，處事自能穩重。

許多作家，愛聽奉承的讚美，怕聽真誠的忠告，略有所成，就以為可以創造世界；總不曉得，身在五指山下，不應自命超人。

他們的才智，原本不弱；只是品德欠缺修養。能夠快樂瘋狂，卻不能夠態度溫和；能夠熱情洋溢，卻不能結構精美；能夠富爆炸性，卻不能有條不紊；能夠刻意創新，卻不能側重和諧；偏愛極端發展而不能兼修並蓄；於是，一生都在偏見之中過活，多可惜！

二七 蚌中砂粒

小砂粒使蚌受苦，遂分泌眞珠質，把它重重包裹起來；終於造成了人人喜愛的夜明珠。蚌之製成明珠，只爲求取身心的安泰，並非爲了獲取獎章。

我們的生命中，處處都有苦惱；這些苦惱，有如蚌中砂粒。只要我們夠忍耐，可能把這些苦惱，逐一造成明珠，送給世人欣賞。

回溯這數十年中，在我的生命途上，不論身體內外，都佈滿了痛苦煩惱；它們使我無法得到安寧。

外在的苦惱，是那些常懷惡意的人們。由於嫉妬之故，他們經常製造謠言，弄得我一身不乾淨。開始，我爲此深感氣惱；但，終於有一天，我却醒悟過來。在郊外，我看見山邊的一叢勒杜鵑，花朵開得非常燦爛，紅艷遍染山頭；而它對面的另一叢，却花朵稀疏，全無光彩。詳細查問，我纔明白，這是山邊的居民，時時刻刻把垃圾扔向它，把糞溺倒向它；它默然忍受，毫無怨

言，且把污穢吸收，化爲養料，開出艷麗的花朵，回報人們的傷害。勒杜鵑能做得到，爲何我不能？由此一念之轉，乃使我常常自省，處事倍加小心；於是免除災禍。

至於內在的苦惱，則是促我臨睡的小靈精。當年，我忙着讀書，同時又忙着工作；工讀生涯，總嫌時間不夠用。因此，我盡量減少睡眠，飲藥提神，以求效率；對於這隻促我臨睡的小靈精，我實在恨之入骨。每在午夜，它例來纏我；我一手把它抓着，警告它，我要把它活活吞掉。它落入我喉中，欣然大叫：「很好！很好！我再不出來了！」

這回，我有如羅刹女吞下了孫悟空，真是拿它沒了辦法。當我稍覺疲倦，飲藥提神，它就使我喉頭脹痛，苦惱難當。記得宋代詞人柳永，在所作的「鳳棲梧」裏說過：「擬把疏狂圖一醉，對酒當歌，強樂還無味」。但，他只是「強樂還無味」而已；我却不然，只要我對酒當歌，這隻小靈精就執法如山，使我喉頭脹痛，坐立不安。宛如孫悟空被師父念起緊箍咒，使我耳紅面赤，眼脹身麻。何止是「遙遠控制」？簡直是「臥底奇兵」！我只須略思反抗，它就立即採取行動；到頭來，我只能乖乖地像孫悟空哀求師父，「莫念，莫念，我聽話了！」

這隻小靈精，寄居在身體之內，實在比蚌中砂粒更兇。我也曾請求高明的醫師爲我收拾它。醫生却安慰我，「它並沒有什麼更壞的企圖；只要你作息有定時，它就不會加害於你了。好好養

現出得意洋洋，顯然認定我奈何不了它，煽得我怒火更盛；於是，把它一口吞掉。

着它，與它同諧到老便是！」

聽了醫師所言。我大為不平，「為何我的許多朋友們却可以暴飲暴食，打牌連續三日三夜之後，仍能照樣上班，面不改容；而我却要受這小靈精所控制？」

醫師莞爾而笑，「他們有他們的體質，你却不是這種材料；不可同日而語。不如善用這隻小靈精，也許它能為你造福而非為禍」。

這樣說來，它便是蚌中砂粒。從此我做人處事，惟有服從它。倘有一天，我能把砂粒變作明珠，仍要歸功於它！

二八　治本奇方

一位鄉老患頭痛，醫生不讓他吃頭痛丸，却在他的臀部注射針藥，使他疑慮不已。每次向人訴說，聞者皆笑。人人都曉得，頭痛醫頭，乃是庸醫所爲；治本之法，纔是明智。可是，世人對於學習音樂的見解，仍然與那位鄉老的想法，差不了多少。

兒童學習彈奏鋼琴，或唱歌，或奏其他樂器，從表面看來，是磨練音樂技巧；而實際上，只是藉音樂訓練來增進反應的靈活和思考之活銳。

許多學生的家長們，認爲兒童學級漸高，功課愈緊，學習的時間不夠用，遂停止了音樂的學習；一般人都認爲是正確的處理。根據可靠的調查結果，那些停止學習音樂的學生，成績並無優秀的表現，反而有了退步的傾向。究其原因，學習音樂，能使人反應更靈活，思考更敏銳；故能在較少時間完成較多工作。停止了音樂學習，智能趨於呆滯，反應變成遲鈍；雖然時間較多，工作速度却放慢了；因此就無法獲得良好成績。

良師所教的，不僅是目前知識的「標」，而是未來學習的「本」。恰似培植果樹，並不徒然灌漑其外在的枝葉，而施肥於其隱藏的根柢；讓其自然生長，枝葉自然榮茂，花果自然豐盛。也許在開始時，未能立見功效；但，假以時日，根基穩健之後，就能突飛猛進，使人驚異了。

孔子的教育方法，從古至今，都受到世人的重視，就是由於具有治本之方；這便是「志於道，據於德，依於仁，游於藝」。

孔子使諸位弟子各言其志。子路、冉有、公西華，皆談到治國與禮的辦法；曾點則提出重視課外活動，旅行遊覽，漫步吟詠，以舒身心。這是培養美育以進修德智的良方。孔子聽了之後，深爲嘉許，慨然讚歎，「吾與點也！」這是說，孔子全部同意曾點的見解。

宋儒朱熹，對於這個治本的教育方法，極表推崇。他說，「曾點氣象從容，辭意灑落，其胸次悠然，直與天地萬物上下同流」。更題詩以讚之，詩的標題就是「曾點」：

春服初成麗景遲，步隨流水玩清漪。

低吟緩節歸來晚，一任輕風拂面吹。

昔日墨子反對音樂，認爲音樂使人廢時失事；這是因爲他只曉得目前的有形利益，却看不見未來的無形效果。難怪荀子評他「蔽於用而不知文」了。

那位太太因患頭痛，服藥無效，乃往求醫。醫生詳問其病況之後，就命她脫衣檢查。她遲疑

地問，「何以醫頭痛要脫衣服？」在旁的女護士勸她服從命令；因爲醫生的壞脾氣正待發作。於

是她勉強照辦了。醫生一看，立卽處方：「這是因爲你所用的染髮水引起頭痛。最好不再染髮。

若要染髮，該改用另一種染髮水。不可亂服頭痛藥了！」

醫生治病，最高明的方法是「治標不如治本」。

學習音樂，並非只爲磨練技巧。它能增進反應的靈活和思考之敏銳。這是求學的治本奇方。

二九 舒曼「箴言」之闡釋

古往今來，藝術工作者之能受人敬重，乃由於他們能夠全心奉獻，扶植後輩。他們的生命，承前啓後，使文化江流持續生長，永不中斷；這是人類戰勝死亡的唯一方法，這是我國儒家思想「仁者之心」的具體表現。試分析那些偉大藝人的生平，就可以獲得許多實例。如果你願意蒐集這些資料，爲眞理作證，必可振勵人心，助人向善；這是一件功德無量的好事。

舒曼具有卓越的音樂才華，同時也有敏銳的觀察力；他主編音樂評論刊物，使當時德國樂壇風氣一新。他所寫的「給音樂青年箴言」，凡六十餘項，甚具卓見，通常總是被選出若干項，介紹給報刊的讀者。今將內容重新編列爲四十項，希望每位讀者都能運用自己的見解，自己的實例，爲之註釋，爲之作證；這是一件深具教育意義的工作。

㈠無論你是學奏琴或學唱歌，每見一首樂曲，沒有琴聲輔助，也要能把樂曲正確地唱出來。

許多鋼琴學生，過份地倚賴樂器，常是唱音不準確；逐使聽音也沒把握，沒法子練得「能看的耳

與能聽的眼」，學習前途就灰暗了。

㈡能記憶一首曲調是好的，能同時記憶其和聲則更好。這是把樂曲的線條與色彩同時記憶；如此，纔是整個地瞭解它。

㈢要隨時隨地訓練自己的聽力。例如，聽到鐘聲、鳥鳴、鷄啼、狗吠，皆須定其音高，辨其節奏，明其音色。能用口覆述其聲音是好的，更好的是能把它寫爲樂譜音符。

㈣細心聆聽民歌，它是音樂藝術的寶藏。民歌纔是有生命的歌曲，它與生活結爲一體，充滿眞實的悲與喜。

㈤常參與合唱團的活動，更好的是擔任演唱內聲部或者低音部。因爲擔任內聲或低音，必須同時照顧自己與別人，能夠顧及整體的均衡發展。這是做人處事的最佳方法。

㈥詳細研究各個聲部的特性。每個聲部都有其專長，都有其獨特的色彩，能使它們各盡所長而融洽團結成爲整體，就是最好的合唱歌聲；此中隱藏着很深的學問。

㈦認識各種樂器的音色與特性。無論在任何場合，留心聽聽專家的談話；例如，吹低音喇叭的人，說及他如何控制其呼吸；拉大提琴的人，說及他如何奏頓音；吹短笛的人，說及他如何使每個音都奏得圓潤；凡此種種，不止趣味豐富，而且有助於技巧運用。

㈧音階技巧，無論是唱歌或奏琴，不應止於機械動作，而必須配合感情表現。機械動作，只是熱身訓練；還須使之服務於感情，乃成藝術的技巧運用。

㈨穩定的節拍是基礎，沒有此基礎，就無法了解感情速度的使用。這是「先求平正，後求險絕」的方法。一切自由速度，都是由嚴格速度訓練出來。

㈩每首樂曲都有其正確的速度，太快太慢，皆是錯誤。辨別樂曲的速度，必須審察其曲調的性格，和絃變化的疏密。和絃變化愈頻繁的樂曲，速度必然不會快；反之，和絃變化很少的樂曲，速度必然較快。

㈠每奏一首樂曲，必須有始有終，整首奏出。這是防止一般人的心情不專。把每首樂曲，略奏一段，就棄置一旁；則無法了解整個樂曲的內容。

㈡奏唱樂曲，必須「言之有物」。許多人把樂譜奏唱，只是奏唱音符，即是把音符變為聲音，卻沒有加入感情。沒有感情的樂曲，只是堆砌音響，並非音樂。

㈢未能把全曲從心背誦出來，仍然未算透澈了解該曲。我們必須把全曲的內容，經過內心吸收，再通過自己的技巧表現出來，然後才具備了生命。凡經過此一訓練，則全曲與我合而為一，應該很容易背誦出來。

㈣要忠實地把作者原意表達出來，不可貪圖賣弄。許多人為了賣弄自己的卓越技巧，就忘記了作者的原意；這便是不夠忠實。如果能詳細分析原作的內容，尊重作者創作的意旨，就不會只求賣弄技巧了。

㈤內心創作為首，不可只靠雙手在琴鍵上亂闖。手指應該服務於心靈，不是心靈追隨手指。

有些作曲者，喜歡在琴鍵上亂奏，來找尋一些樂曲題材。這些玩耍形式的活動，無可厚非；但其眞正的創作，仍然有待內心的積極工作。內心懶洋洋，雙手不論如何亂動，也是沒有效果的。

㈥曲體知識，極爲重要。該做個有組織能力的作曲者，不可做偏愛幻想片段的堆砌者。

㈦只有熟練了曲體知識，乃能深入了解樂曲，將音樂精神表現出來。許多樂曲的體裁，是自由混合使用，以表現創作者的特有題材。能夠根據已有的曲體知識，變化活用，乃可明白作品的內容。

㈧必須研究樂曲的總譜，其中充滿寶貴的知識。總譜是指整個樂隊的譜表，其中有不同音色的樂器之互相呼應對答，有不同音高的樂器之互相調協；能夠看譜聽曲，研究其線條之組織，音量之平衡，可獲更多珍貴的學識。這些學識，必須有人指點，然後容易進步。

㈨細心觀察樂隊的指揮者，他的處理方法，能夠啓示出樂曲的內在精神。指揮者必定曾經細心分析樂曲內每一樂器的作用；看他如何提點，如何領導，就可明白樂曲的要旨。

㈩要多讀文學作品，詩詞傑作，它們蘊藏着豐盛的音樂泉源。文學、詩歌、繪畫，與音樂都有密切關係；愛音樂的人，也必然同時愛文學、詩歌、繪畫。

㈢和聲知識是音樂藝術的基礎，憑藉它，我們乃能詳細分析樂曲。學音樂技術，必須從和聲知識入門；沒有和聲知識爲基礎，一切關於對位法，管絃樂法，曲體分析，都無從學習。

㈢不必畏懼那些和聲學與對位法的辭彙。它們是知識的工具，皆爲你的忠僕；你必須認識它

們，熟習它們，然後可憑其助力求取進步。

㈢不要錯過參與室樂合奏的機會，它能大大提高你的音樂才幹。因為室樂的合奏，每一聲部只有一個人擔任。每個聲部都同樣重要，不能或缺。在合奏之中，每人必須兼顧自己以及全體；這就容易訓練到兼顧的才幹。參加三重唱、四重唱，其效果也如參加室樂合奏一樣的好。

㈣隨時樂於替別人擔任伴奏工作，這是增進音樂才幹的最佳方法。有許多人，只能做獨奏者，不懂得替別人伴奏。從爲學與做人的立場看，這是一種畸形教育的產品。根據「與眾共樂」、「一團和氣」的原則，音樂是和諧，不是孤僻自大；能替他人伴奏，才是好品德。

㈤平日自己練習之時，常要當作有老師在旁聆聽。能有此習慣，登臺爲眾人演奏或演唱，也就不致怯場。

㈥關於自己該選什麼練習材料，必須向長輩請教，不宜自作主張。許多人不管自己程度，只是聽到別人奏的樂曲有趣，自己也就拿來練習。這是玩耍而不是練習。只有請教有經驗的長輩，纔能選取那些足以增進自己能幹的練習材料。

㈦學無止境，必須謙遜，向專業的師友請教。能認識到學無止境，則必能謙遜。狂妄自大的人，當然無法求學上進的；因為他自己封鎖了上進的道路。

㈧多讀音樂歷史。細讀不同時代的名家作品，他們用一生時光所作成的材料，代表了該時代的精神，其中充滿豐富的智慧，值得我們細心學習。

㊚對於世人公認的大師們的作品，必須秉持敬佩的心情，細心研習。例如巴赫、海頓、莫札特、貝多芬，各人的音樂作品，該用為每日的食糧。

㊜尊敬前賢，不可輕視今人。對於一首新作，該虛心研究；切勿一見就加以批評。

㊝愛護你的樂器，務使其音調正確。恰似戰士之愛護其戰馬，樂人必愛護其所奏的樂器；這是生死與共，心靈相通的伙伴。

㊞太多公開演奏，壞效果多過好效果。演奏太多，便成機械化。少了內在的潛修，藝術內容便流為空洞了。藝人必須側重內在的修練。

㊟世上優秀的傑作很多，學之不盡；因此，不值得捨本捉末。耗費心力去追隨時髦，實在不值得。

㊠目前時髦的作品，不久也就變為不夠時髦。追隨流行時髦，乃是捕風捉影的玩意。不可忘記，要有自己的目標，不必隨波逐流地去學時髦。

㊡藝術並不能獲致財富。如果重視財富，則切勿投身到藝術的園地來。現代的嬉癖士以破壞傳統為快樂，但他們却無法在建設方面獻出力量。能破壞而不能建設，遂把文化導至沒落的邊緣；我們必須時時警醒。

㊢生活、科學、藝術，三者皆須勤於學習。離開生活的科學與藝術，都是不健康的文化活動。

㈥沒有熱誠，就不能成功；勤奮忍耐，可使成就更高。熱誠是從信心而來的，信心必須培養。

㈤天生我材，必有所用；若能勤勉，發展更大。有些人，因技術進展不如理想，遂因自卑之故，心灰意冷。其實，藝術園地很寬，其中許多方面，都有待我們去努力開拓。任何有志的青年，都不應太早就失望不前。

㈣仁者見仁，只有英雄能識英雄；因此，我們必須努力求學，使眼光遠大，所見更高，好為音樂竭盡所能，合力開展樂教力量，為眾人創造更幸福的生活。

上列四十項，概括了舒曼「箴言」的全部內容；實在可以啟示我們以求學與做人的道路。願每一位讀者，都能將每項詳加引伸，以作自勉。

三〇 同唱化啦歌

Fa-la, Mi-fa, 這兩個音階唱名，在粵語讀音是化啦，未化。請解說如下：

Fa-la（化啦）是歐洲十六世紀的流行歌曲之一。這是活潑的歌曲，常有多段詞句。歌曲後半，爲衆人合唱的副歌（Refrain），歌詞只用 Fa-la-la 的聲響。義大利作曲家，都有很多這類作品，以加斯托爾廸（Gastoldi）所作的舞蹈歌，最爲著名。在英國，威爾克斯（Weelkes）喜爾敦（Hilton）也作了不少，而以譚瑪斯莫黎（Thomas Morley）所作的「五月時光」（Now is the Month of Maying）最受人喜愛，一直流傳至今；可以用爲「化啦歌」的代表。

「化啦」實在是一種人人能唱的快樂歌，在普及音樂運動之中，擔任了一個重要角色。中國民歌的襯音，雖然不是用「化啦」；但與「化啦」同樣作用的襯音很多。例如「讀書郎」的「丁丁那切切龍兒龍格槍」，「鳳陽花鼓」的「得兒飄飄飄一飄」，以及那些「哎喲喲」，「賽洛賽洛」，均屬同類；工作之餘，隨口唱唱，可助清興，可增活力。孔子曾經說過，「與善人居，如

入芝蘭之室，久而不聞其香；則與之俱化矣」。能用「化啦」歌曲，使身心愉快，精神振作，乃是音樂教育的最終目標。

然而，一般人所說的「化啦」，與孔子所說，卻不盡相同。且聽街頭賣武的好漢，其臺詞是這樣：——世界難撈，（多多槍），撈到化，（多得兒龍多槍），撈來撈去，（多多槍），沒揸拿，（多得兒龍多槍）。所謂「撈到化」，就是看透了人生百態，化啦！化啦！從此不再為名利所困了！

其實，一個閱世既深的人，必然能夠漸趨於「化啦」。李白詩云，「青門種瓜人，舊日東陵侯」；撫今追昔，怎能不化？世家子弟看見當年的「琹棋書畫詩酒花」，今日變成了「柴米油鹽醬醋茶」；縱使未能真的做到「化啦」境地，至少也該感覺到「化啦」的氣氛。這也不一定是冰冷的悲觀態度，卻可能是溫暖的達觀思想。古諺云，「縱有千年鐵門檻，終須一個土饅頭」；如果讀了此聯，仍然未化，可以再讀另一聯，「城外多少土饅頭，城中盡是饅頭餡」；稍加思量，必然可以更化了！

可是，人的一生，不應全化；却須保持一些「未化」的品質，然後能對人羣有所貢獻，然後能夠不枉此生。一個人，必須心有寄託，擇善固執，生命纔有意義；活了一生，庶不至與草木同腐。

陸游詩云，「壯心未與年俱老，死去猶能作鬼雄」；王逢原詩云，「子規夜半猶啼血，不信

東風喚不回」；愚公移山，精衛塡海，皆屬於極端「未化」的表現。人生路上，全靠有這種「未化」的精神，乃能使生命表現出輝煌的意義，乃能在歷史上多添絢爛的光彩。

清代藝人鄭板橋云，「精神專一，奮苦數十年，神將相之，鬼將告之，人將啓之，物將發之」。生命能夠充實，皆由「未化」而來；只有這樣的人生，纔是有意義的人生。

請看那些從工作崗位退休的人們吧！他們休息了些時，身心愉快；不久之後，失去生活重心，就變而爲無聊。一經感到生命失去意義，立刻變爲頹喪；於是，憂鬱度日，生命也就完結了！這種悲慘的結果，皆由於心中缺少了一件「未化」的目標，所以生命失去了支撐的力量。

我們的生活，在內心，要保持「未化」的目標，這是「嚴於律己」；對外界，要常存「化啦」的態度，這是「寬於責人」。「未化」與「化啦」，實在有如鳥之兩翼，缺一則不能飛翔。

意志堅定，忠於信仰；這是甘心情願的「未化」。只因常抱不屈不撓的精神，遂能與天地同節。淡於名利，逆來順受；這是看破世情的「化啦」。只因常存樂觀從容的心境，遂能與天地同和。如此便可以與天地並生，與萬物齊一，不用求神拜佛去求壽了。

我們若能秉持「未化」之心，便很容易體會到柳永所說「衣帶漸寬終不悔，爲伊消得人憔悴」的奧秘。這是樂於爲愛我者犧牲。若能常存「化啦」之意，則很容易領略到辛棄疾所說「欲說還休，欲說還休，却道天涼好箇秋」的奇妙。這是寬於向損我者報復。

無論如何，在日常生活之中，多唱「化啦歌」，實在是一件賞心樂事。當年金聖歎曾經寫下

三十三則「不亦快哉」，現在我們可以替他多添一則：

「靜觀世變，常唱化啦，不亦快哉！」

三一 歌頌松竹梅的合唱曲

歲寒三友是我國文化精神的象徵。歷來以松竹梅爲題材的詩畫，爲數甚多；皆是借松竹梅的豐姿，刻劃出仁人君子的品格。我曾選用此題材，先後作成兩首大合唱曲；分別是李韶先生作詞的「歲寒三友」，羅子英先生作詞的「歲寒三友頌」，兩者相隔剛爲二十年。今概述如下：

歲寒三友　李韶作詞

一九六四年夏，我請詞家李韶先生，用「歲寒三友」爲題，作成大合唱的歌詞，以期切實例證如何運用中國風格的樂語，中國風格的和聲，去處理中國風格的題材。

李韶先生的國畫與書法，造詣甚高，其水墨梅花，隸書筆法，早爲藝林所器重。他以畫梅的筆觸作詞，故溫柔厚敦，簡潔幽雅；他以繪松畫竹的功力鑄句，故柔中帶剛，清新脫俗。

「歲寒三友」全首分爲四章，演出時一氣呵成，中途沒有停頓。在四章之內，都採用一個不同的調式爲主；這些調式，就是我國古代傳下來的特性音階。下列是各章的歌詞並附作曲設計解說。

第一章　松

峭壁巉巖月空明，悲風葉落一聲聲。

眼前鋒鍔最無情，一片凋零。

休震驚，休震驚，長松屹立青青。

不屈撓，不敧傾，謖謖波濤吼不平。

風愈烈，濤愈興，草木也共鳴。

歲寒立節，霜老留名。

擎日月，撼雷霆。

這章所用的是 Sol 音爲主的調式 (Mixolydian Mode)，壯麗堅強，顯示松樹的屹立不移。

其中「不屈撓，不敧傾」的一段，是男聲齊唱爲主的進行曲。樂曲開始，引曲裡就奏出代表松樹的一句主題，這是「長松屹立青青」的曲調。這句主題，以 Re 調式開始，以 Do 調式結束，

其中有特性的增四度音程進行，聽者很容易辨認。

合唱開始的曲調進行，似巉巖一般起伏，由強聲突然變爲弱聲，是描繪一片凋零的景色。中間一段，以男聲齊唱，女聲爲襯的進行曲，要把松樹的精神，表彰出來。這章的尾聲，仍然以松樹的主題爲結束。以後，在第四章「三友頌」之中，這個主題，還有多次出現。

第二章　竹

簾幕重重，深院寒風；猗猗綠竹在牆東。

犯霜冒雪，棲鳳化龍；七賢避地，六逸留踪。

極目長空，斜月朦朧；隔窗遙望，暗影幢幢。

思也無窮，恨也無窮；盡寄蕭疎掩映中。

這章所用的是 Mi 音爲主的調式（Phrygian Mode），幽逸沉着，顯示竹的蕭疎掩映。此章供給女低音表現音色之美。如找不到女低音獨唱人材，可用齊唱。

代表竹樹的主題，是「猗猗綠竹在牆東」的一句曲調。雖然這句曲調有多次轉調；但每次出現，仍然是 Mi 音爲主的調式。在第四章「三友頌」之中，它仍出現多次。

第三章　梅

冷雨瀟瀟，北風冽冽，正是隆冬時節。

展聲歌，音塵絕，自賞孤芳，滿懷高潔。

花如玉，枝似鐵，瘦影鬥霜雪。

相思情切，有恨欲憑誰說?。留得暗香襯明月。

這章所用的是 Re 音爲主的調式 (Dorian Mode)，輕盈端莊，顯示梅花的滿懷高潔。全章以女聲三部合唱爲主體，而有獨唱的女高音爲領導。

代表梅花的主題，是「花如玉，枝似鐵，瘦影鬥霜雪」的一句曲調。本來，「自賞孤芳，滿懷高潔」的一句，也能代表梅花；但它比不上「花如玉」的連續三字句。女聲用頓音唱出的短句，更能顯示點點的梅花容貌。使松、竹、梅三者的主題，各有明顯特性；則在第四章「三友頌」裡，把它們組織起來，可以織出更有趣的花紋。

這章結束之處，由「相思情切」開始，轉用以 La 音爲主的調式 (Aeolian Mode)。「有恨欲憑誰說」的一句，加以伸展，反覆增強，以達高潮；然後進入靜穆的結句「留得暗香襯明月」。這個結句，就用作承上轉下的橋樑，接到雄厚的合唱「三友頌」。

第四章　三友頌

歌三友，頌三友，三友高風感我儔。

同聲相應，同氣相求，堅貞可範，勁節長留。

君見否？松老，竹疎，梅瘦；

霜欺雪壓，永不低頭。

君莫愁！冰雪見春羞，花自芳菲水自流。

生紫筍，吐蒼虬；銀英簇簇，綠萼油油；

燕語鶯歌互唱酬。

歌三友，頌三友，三友高風感我儔。

霜欺雪壓，永不低頭。

堅貞可範，勁節長留。

這章所用的是 Fa 音爲主的調式 (Lydian Mode)，徐緩有力，是全個合唱曲的重心。第一次重現，是由以前唱出各該主題的聲部，將各主題魚貫唱出；其松、竹、梅三個主題，所用爲襯托的歌詞是「霜欺雪壓，永不低頭」「堅貞可範，勁節長留」。他聲部則唱對位輔調，

各個主題的第二次重現，不在歌唱之中，而在伴奏之內。這次，該三個主題，交錯進行奏出，與歌聲同時進行；歌聲所唱的歌詞是「生紫筍，吐蒼虬；銀英簇簇，綠葺油油」。這是用歌聲去解說各個主題之奏出，同時也用琴聲為歌聲作註釋。歌詞內的「生紫筍」是竹，「吐蒼虬」是松，「銀英簇簇，綠葺油油」是梅。

這章的尾聲，也就是全首合唱曲的結尾，把「霜欺雪壓，永不低頭」，「堅貞可範，勁節長留」，反覆開展，以達輝煌的結束；因為這是全篇詩句的中心意旨。

「歲寒三友」的詞作者李韶先生，為求盡善盡美，曾經不憚麻煩，再四修訂。這種認真態度，使我不勝敬佩。此曲於一九六四年由香港幸運樂譜社印行；一九六五年，香港中國文化協會大量印贈海外華僑合唱團體；一九六九年，臺北陽明山中華學術院音樂研究所再版發行。此曲的首次演唱，是在一九六五年九月，演唱團體是明儀合唱團，指揮是薛偉祥先生。

歲寒三友頌

羅子英作詞

一九八四年初，羅子英先生寄給我以新作「歲寒三友頌」。羅先生是嶺南詞宗陳述叔老師的入室弟子，詩詞造詣奇高，早已馳譽文壇。他按照三個詞牌，分別讚頌歲寒三友；以「風入松」詠松，以「瀟湘夜雨」詠竹，以「國香」詠梅；造意鑄詞，均臻化境。我向羅先生建議，解除詞

牌格律之束縛，將它們改爲自由長短句，以切需要。羅先生欣然允諾，至一九八四年三月，其稿乃定。詞中佳句琳琅，使我深爲佩服。羅先生在結尾之處，把三友合頌，讚美其「皆具仁人抱負，雅士襟懷，克己利人，有爲有守」，此中蘊藏着中華民族的浩然之氣，值得譜成合唱，歌之詠之，以振國魂。樂譜既成，適中華民國文化建設委員會需用大合唱曲，即以奉贈，獻給愛護中華正統文化精神的自由人士。

今將羅先生所作的各首塡詞錄出，隨後列出新訂的歌詞，附記作曲設計：——

風入松　詠松（二闋）

（一）

盤根錯節立高冈，夭矯看龍翔。
身披甲冑英雄漢，竦喬然，器宇軒昂。
盛暑驕陽怒拒，嚴冬氷雪難傷。

愈經磨礪愈堅強，終歲鬱青蒼。
更饒雅韻舒詩意，作濤聲，入耳悠揚。
石上清泉伴奏，枝頭月色添妝。

（二）

天空海濶見胸襟。嘯傲倚高岑。

雄姿英發儀容偉，最難能，一片婆心。

憐愛身旁細草，慇懃分潤甘霖。

豈圖自逸隱園林？用世意尤深。

犧牲不顧焚身苦，為蒼生，活計肩任。

莫訝波濤洶湧，試聽大海潮音。

（作者贅語）在我國文學與藝術上，對松、竹、梅三者，皆備極推崇；常以付諸吟詠或描繪。論者除欣賞其形態之美，並稱許其高潔，淡雅，剛毅，堅貞諸品德。然若僅見其外觀之美，固屬皮相；至論品德，所舉亦嫌未盡。蓋三者皆具一種入世利羣之偉大精神，常被忽略而鮮提及。今特將此表出，使臻完美，可作世人效法之楷模，願讀者勿以蛇足而見笑也。

瀟湘夜雨　詠竹

散暑風清，凌寒節勁，生成品格高超。

恂恂君子早名標。

謙受益，虛懷若谷；剛且直，重擔能挑。

生涯淡，何曾羨慕，紫貴紅嬌？

苗條，姿韻雅，翹然物表，不慣輕佻。

豈如他飛絮，亂逐狂潮？

常喜近，書生陋室；從不厭，耕者茅寮。

尤堪愛，資生利衆，功用顯光昭。

（作者贅語）竹稱君子。人對其清高、剛直、勁節、虛心，莫不推崇備至；然在吟詠中，言及其對民生日用之貢獻者，似未多見也。

國香　詠梅

冷靄籠隄，喜暗香乍送，疎影橫敲。

捲簾展眸凝注，月上偏遲。

一霎銀光映水，愛晶瑩，玉綴苔枝。

幽懷未輕訴，脈脈含情，獨倚寒籬。

恬然真自得，只蒼松翠竹，合伴清姿。

幾經氷雪，依然勁節堅持。

美質生成逸致，素吾行，不待人知。

多情更誰似，為佐和羹，結子纍纍。

（作者贅語）此調作者甚少；為詠「國花」，頗切其題，故特選用。萬紅友「詞律」言，僅周草窗（密）一首，實誤。蓋張玉田（炎）「山中白雲集」即有兩首；其字數，句法，平仄均同，當是同調。惟周詞名「夷則商國香慢」，換頭處，且有「國香流落恨」之句，想或係其自製曲，乃加上宮調名（夷則商）；而張詞則僅名「國香」，並省去一「慢」字。今依玉田，只用二字題。在此詞中，欲強調梅花「人不知而不慍」之自甘寂寞性格，故為其佈置清淡寂靜之環境，加重其氣氛。結語特別點出其功用，以見殊非潔身自好的自了漢之流；且引書經「若作和羹，爾惟鹽梅」之語，更具極高身份。

我請羅子英先生將上列各詞，改作成易聽易懂的長短句，以利歌唱。下列便是這首大合唱各章的歌詞，三章之後，更增一章「合頌」，共為四個樂章。

第一章　喬松

喬松屹屹立高岡，天矯似龍翔。

身披甲胄，儼然大將；雄姿英發，正氣堂堂。

拒暴日，禦冰霜；愈經磨礪愈堅剛，

不怕任何頑敵肆猖狂。

心坦蕩，情豪爽，性和祥；

厭惡鬥爭，但願作和平保障。

時發濤聲，如樂韻悠揚；

還邀來，石上清泉伴奏，枝頭月色添妝。

分甘露，為幼弱花草增滋養；

更不惜，燃燒自己，發熱生光。

真果是：金剛模樣，菩薩心腸。

這是激昂合唱的進行曲，顯示大將的威儀。中間的柔和樂段，是描繪濤聲樂韻，月色添妝。羅先生用以刻劃松樹的警句「金剛模樣，菩薩心腸」，言淺意深，使我敬服。

第二章　翠竹

一叢翠竹何逍遙！

立身正直，品格高超，虛懷若谷，志節堅牢；

更見團結合羣，互扶持，相關照。

任烈日如焚，風橫雨驟，冰封雪壓，難損分毫。

不慕虛榮，何羨他紫貴與紅嬌？

不慣輕佻，豈隨那飛絮逐狂潮！

不嫌貧窮，不欺潦倒。

喜近芸窗，伴書生清吟長嘯；

環護農舍，慰耕者日夕辛勞。

還獻美材，製成百器多輕巧，

民生日用賴豐饒。

堪誇耀！

此章的開始，是用瀟洒的男高音獨唱，然後帶出穩重的混聲合唱。伴奏中的華彩和絃，顯示

竹樹的蕭疎，掩映。末句「堪誇耀」盡量伸展，使結束有力。

第三章　玉梅

月色照、橫斜疎影，枝頭綴、玉粒晶瑩，

寒風送、淡淡芬馨。

是梅花，出落得如許娉婷，恬靜！

漫天飛雪，滿地凝冰，多少俗卉凡花瑟縮，

只梅花，堅強挺拔鬥兌橫；似先覺先知，為民請命。

待春回大地，滿眼繁英；

看梅花，不與爭榮，鉛華洗淨。

非忘世，芯多情，殷勤結子，備佐和羹。

真堪敬，不愧稱，羣芳冠冕，大眾儀型。

此章的開始，是嬌美的女高音獨唱。琴聲伴奏用輕盈活潑的跳躍頓音，顯示梅花的姿態。

「漫天飛雪」的中間樂段，改用三拍子的圓舞曲節奏，以表現其鎮定的超然態度。

第四章　合頌

松、竹、梅，同盟締結稱三友。

各具仁人抱負，英雄身手；

又兼雅士襟懷，文采風流。

都能够，克己利人，有爲有守。

眞値得，人人尊崇、敬愛、禮讚、歌謳！

這章是全首合唱曲的尾聲，保持着雄厚進行曲的風格。開始之處，是松、竹、梅，三個主題魚貫出現，然後唱出此章的主題「松、竹、梅，同盟諦結稱三友」；而這句主題，早就在全曲的開端，用作引子。最後所奏出的三個主和絃，就代表了「松、竹、梅」三個字。

此曲完成於一九八四年三月，即寄達中國文化建設委員會。再過一年（一九八六年五月），仍然未見印刷完成；大概因爲人事調動，工作進展，遂成遲緩。

建會寄來膽正的譜本，囑請詳細校對。一年之後（一九八五年四月），文

一九八六年六月二十三日，香港音專三十六周年音樂會，在香港大會堂音樂廳舉行，需要一首莊嚴題材的合唱曲，就選用了這首羅子英先生作詞的「歲寒三友頌」，由費明儀教授指揮。在九年前（一九七七年八月），費教授也曾指揮香港音專演唱李韶先生作詞的「歲寒三友」。她自己身任團長的明儀合唱團，在二十年前，也曾首唱「歲寒三友」。這次她擔任首唱「歲寒三友頌」，可說與松竹梅有夙緣了。

三二 紅棉詠

每當春日紅棉盛開，我們就禁不住懷念為建民國而捨身取義的烈士們。廣州的東郊，有遍植紅棉的紅花岡（四烈士墓園），與其毗鄰的黃花岡（七十二烈士墓園），都是長埋忠骨之處。為表彰烈士們的忠義精神，我選出羅子英先生所作的「紅棉詠」，譜成歌曲（混聲四部合唱，同聲三部合唱、獨唱或齊唱，三種版本同時發表）；這是三闋「蝶戀花」，其詞云：

(一)百丈岡頭雲錦爛。空際高張，把把擎天繖。
碧血黃花堪作伴。萬人齊仰英雄漢。
更上高臺舒望眼。浩浩珠江，日夜波濤捲。
先烈英風猶未遠。丹心自向丹霄展。

(二)一樹繁英紅照海。矯立亭亭，絢麗同華蓋。

肯共羣芳爭炫彩。超然獨見高風在。

自我犧牲曾未悔。雨橫風狂，不作低頭態。

情却獨鍾知有待。深閨枕畔常懷愛。

(三)嶺嶠春回霞耀眼。百尺高標，屹屹凌霄漢。

滿地落紅甘瘦損。不偕柳絮隨波遠。

身已沾泥猶吐綻。為愛人羣，且與添溫暖。

匪石寸心終不轉。留將正氣如虹貫。

羅子英先生在此詞中附有小序，其原文如下：

紅棉卽木棉，我國嶺南地方盛產之。幹枝壯偉，挺拔孤標。春日繁花怒放，空際高張，深紅燦爛，耀若雲霞，異於凡卉；因被號為「英雄樹」，廣州昔嘗選作市花。花大如掌，瓣厚而重，謝則墜地。苞藏棉絮而不隨風飄揚，人輒採作衣被；尤富彈性，作枕最佳。

廣州東郊紅花岡之革命四烈士墓園，遍植紅棉，足表先烈雄風之徵象。四烈士者：

溫生才，於清末辛亥年三月初，獨行槍殺滿洲將軍孚琦。被捕之後，從容就義。

林冠慈、陳敬岳，於辛亥年六月，合力炸清悍將水師提督李準；但只傷其腰部。林烈士當場以身殉，陳烈士則是被執而成仁。

鍾明光，於民國四年，炸袁世凱之鷹粵爪牙龍濟光，但只受傷而未至於死。鍾烈士被捕後，慘遭灌淋煤油焚殺。

上列四人，為國壯烈犧牲，遺骸俱瘞於此。國人追念其義，遍植紅棉以飾墓園，且以相望不遠黃花岡七十二烈士墓園之舊名「紅花岡」，移以名此，使互相輝映而照耀於千秋焉。

黃花岡，原名紅花岡。辛亥年廣州革命起義，攻打督署殉難之七十二烈士，均葬於此，始改名黃花岡。是役之殉難者實不止七十二人。因以此役之七十二具遺骸合瘞，故稱七十二烈士。

羅子英先生是我五十多年前同肄業於國立中山大學文學院的老同學。他是嶺南詞宗陳述叔老師的入室弟子，詩詞造詣甚高；與他同期的同學裴尙中先生，林蔭棠先生，均為當今傑出的詩人。

昔年我們同在廣州文明路中山大學舊址就讀之時，在 國父曾經演講三民主義的大禮堂後邊，明遠樓側，有一棵巨大的紅棉樹；春日花開，鮮明如火，我們每日與它「相看兩不厭」，給我們留下永不磨滅的印象。羅先生這三闋「蝶戀花」，聲韻鏗鏘，意境高遠，值得編成樂曲；不獨詠紅棉的雄姿，且以頌烈士的英風也。

為寫紅棉豐采，我曾在一九七二年選出三首廣東民間小曲，編為混聲四部合唱的組曲，請何志浩先生配詞，名「紅棉花開」；內分三章，其詞句如下：

（一）紅棉好

紅棉好，嶺南春早。白雲山頂放光耀，珠江兩岸映碧桃。

抬望眼，昂頭雲表齊天高，氣象豪。

紅棉好，春光不老。越秀山上遠近眺，鎮海樓頭湧晚濤。

憑欄看，挺身森立披錦袍，樹旌旄。

這章內所用的曲譜是「剪剪花」，節奏活躍而結束於激昂豪放，與歌詞甚相吻合。

（二）花中花

牡丹美，芍藥穠，鬥艷在花叢，紅棉獨稱雄。

雲想衣，花想容，麗影入春濃。

只紅棉，花中花，不須綠葉襯晴空。

李花白，桃花紅，倚牆搖春風，紅棉傲蒼穹。

海日融，火雲烘，挺立得天寵。

只紅棉，花中花，巍然競秀萬花中。

這章內所用的曲譜是「百花亭鬧酒」，優美端莊。也曾改編爲女聲三部合唱，效果至佳。

(三) 紅滿枝

花玲瓏，影搖紅，暮雲樓閣畫橋東。

桃花笑春風，何日再相逢。

紅棉花開露濃濃，錦帳撐天空。

高枝冉冉鶯戀住，數聲啼破櫻花夢。

紅躑躅，白芙蓉，醉眼矇矓花幾重。

雲山小桃紅，高臺棲丹鳳。

紅棉絮飛月溶溶，朵朵入雲中。

春歸何處鵑啼血，黃花岡上念英雄。

這章所用的曲譜是「陳世美不認妻」，是活潑有力的樂曲。在此章後半，我將第一章「紅棉好」與此曲同時追逐進行，更見熱鬧，這種使用對位技術所組成的合唱曲，常獲聽衆之喜愛。

三三 蓮花與伊甸樂園之歌

十九世紀德國詩人海涅，曾經作了一首小詩「蓮花」，內容是這樣的：

陽光熾烈，蓮花憔悴了！她垂下頭，期待着涼夜的降臨。月亮是她的愛人，柔和的銀輝，輕輕把她喚醒。默默凝視蒼穹，她展開純潔的容顏；因喜悅而滴淚，為愛情而震顫。

這是歌頌愛情的詩篇。由於詩境清新，當時有不少作曲家，都為此詩作成藝術歌，以單純而靜美的境界，引人入勝。直至今日，仍然受人喜愛的，是舒曼與法朗次所作的獨唱曲。舒曼所用的是秀麗端莊的大調，其伴奏的琴聲，則是連綿不斷的頓音和絃，宛如滴滴淚珠，陪着歌聲進行。法朗次所用的是略帶哀傷的小調，其伴奏則是描繪蓮花腳下的清流，漣漪不絕。這兩首歌曲之作成，距今已歷一百三十餘年，而其藝術價值，始終不變。

海涅所作的「蓮花」，內容止於愛情，詩境到底狹窄。在我看來，實在比不上劉俠小姐所作的「蓮花」；因為劉俠小姐是經過苦難，又超越了苦難而後作成，故境界更高，情意更深。其詞

云：

萬花中，我願做一枝睡蓮；

小而白，開在淺水邊。

我不要蘭花的馨香，玫瑰的鮮妍，

也不要桃、櫻、李、杏的繁華似錦；

我只要屬於我的一方小池，

和突破污泥的矯健。

月夜的清光下，靜靜仰望蒼天；

顯露我整個心靈，蘊藏着情意綿綿。

劉俠小姐，筆名杏林子，是一位勇毅超羣的才女；四肢病萎而寫作不輟。以四十歲的年紀，就曾與兇殘的病魔，作殊死之搏鬥。捱受長期病苦的折磨，仍能不屈不撓，秉其愛心，獻身為殘障人士謀福利，努力協助同病者恢復健康心理，以創造幸福的人生。一九八三年六月，她以其所著散文集「另一種愛情」，榮獲第八屆國家文藝獎。因為不良於行，領獎時仍要坐在輪椅上；得獎後，把全部獎金捐贈給殘障福利基金會。這首「蓮花」，實在是她的心聲；我樂於為之譜成樂曲，以音樂來榮耀她的成就。下列是這首樂曲的創作設計：

「蓮花」前奏的活潑樂句，是採自歌詞內的「小而白，開在淺水邊」。這是先爲聽者繪出蓮花純潔而謙遜的儀容。「萬花中」是雄渾的合唱歌聲，接着是鋼琴的裝飾樂段，顯示出萬紫千紅，花團錦簇的艷麗。「我願做一枝睡蓮」，是寧靜之中屹然獨立的景象。隨着來的一段活潑樂曲，是敍述蓮花的心願與突破汚泥的抱負。全曲的尾段，是端莊而柔和的樂曲，描繪出清涼月夜，仰望蒼天，心靈展露，情意綿綿；餘音縈廻不絕。我在臺北玲聽過廣青合唱團，由蔡長雄老師指揮演唱；也在高雄聽過漢聲合唱團，由陳振芳老師指揮演唱；成績卓越，值得讚美。

「蓮花」是一首混聲合唱曲，另編爲同聲三部合唱以及獨唱譜本，同時印出，以利運用。

在一九八三年六月，國家文獎會頒獎禮中，得晤劉俠小姐與她的好友，青年女詩人劉明儀小姐。我向明儀小姐建議，請替劉俠小姐所辦的「伊甸樂園」作生活歌，我願爲之作成易唱易懂的歌曲，使音樂能對殘障人士有所安慰與鼓勵。就在七月中旬，明儀小姐就寄來新作的歌詞，都是要鼓舞失聰者、失明者、弱智者、臉傷者、肢殘者，使能積極振作，重建信心。其中佳句琳琅，值得嘉許。我都爲之逐一作成樂曲，各首可以獨立演唱；把它們連接起來，便成爲「伊甸樂園組曲」，可以配合舞蹈演出。我甚至希望失聰人士能用手語依着音樂進行，把歌詞內容表演出來。

在殘障人士的教育生活中，我切望音樂工作者，也能獻出一份力量。

韋瀚章教授讀到「蓮花」與「伊甸樂園之歌」的詞句，大爲讚賞，自動爲之潤色及修訂，並親爲題寫歌名，以示鼓勵。香港幸運樂譜社白雲鵬先生，爲了敬佩兩位劉小姐的仁愛精神，樂意

把這些歌曲分別印出，贈給劉俠小姐應用，以賀其榮獲國家文藝獎之喜，並祝伊甸樂園前程無量。

下列是「伊甸樂園之歌」的詞句：（劉明儀作詞、劉俠校訂）

（一）伊甸之歌

我們有個快樂的家園，這是上帝祝福的伊甸。

我們手牽手，肩並肩；彼此扶持，齊心奉獻。

我們相愛相親，不尤不怨；軀體雖殘心志堅。

在基督的愛中，把人間的不幸，化作光榮的冠冕。

（二）啓聰之歌

請用你的雙手跟我說話，

請用你的眼睛聽我唱歌。

在心靈的交流中，

我讀出你說話的誠懇。

你感到我樂韻的柔和。

一個手式，勝過千言萬語；
一抹微笑，代表心花朵朵。

這個無聲的世界、不空虛、不寂寞；
只因為，在上帝的恩典中，有你，有我。

（三）啓明之歌

雖然看不見春花秋月，雖然看不見綠水青山；
雖然看不見媽媽慈顏，雖然看不見情侶笑靨；
我的心，就是我的眼，我用心來看這世界的美和善。
當你伸出你的手，寒冬時，我可見到花開春暖。
當你付出你的愛，黑暗中，我可見到陽光燦爛。
啊，朋友！我不寂寞，也不孤單；
只因為世上有你與我並肩齊步，共苦同甘。

（四）啓智之歌

不要說我沒有別的孩子那麼聰明美麗，

不要說我沒有別的孩子那麼可愛活潑。

不要怪我說話不清不楚，

不要怪我動作不靈不活。

我只需要多一點兒時間，

多一點兒耐心，

多一點兒愛護；

請你讓我慢慢學習慢慢做。

請不要向我投注同情和憐憫。

你若願意幫助我，請你耐心教導我。

總有一天，你將發現：

雖然我不算美麗，也不算活潑；

但上帝賜給我的純真善良特別多。

（五）陽光之歌

（臉部受傷者，有組織名「陽光俱樂部」）

為何你不把心門敞？為何你不肯見陽光？

為何你總把自己向黑暗中隱藏？

你的手，靈巧敏捷而強壯；

你的耳，傾聽着無助的人們訴衷腸。

你的腦，能思又能想；

你還有眼可以看，有口可以唱；

更有一顆仁愛的心，溫柔敏慧又善良。

雖然沒有美麗臉龐；

只要你敞開心門付出愛，

在上帝的眼中，

你還是可愛如天使，光輝勝太陽。

（六）啟健之歌

我傷了腿，你失了腳，不能跑，不能跳，該向誰依靠？

靠基督，靠自己；基督最可親，自己最可靠。

你有手，我有腦；努力奮鬥，誰能阻擋我們步步高！

你能唱，我能笑；歡欣讚頌，誰能阻擋我們樂陶陶！

靠基督，靠自己；基督最可親，自己最可靠。

伊甸樂園之中，有四位失明的聲樂家，組成男聲四重唱，用六絃琴伴奏，這個小組取名「喜樂」。在蔡長雄老師的指導下，成績卓越。我聽過他們的合唱，爲之傾心無限；故答應編一首合唱曲贈給他們。一九八六年四月，劉明儀小姐作好歌詞「喜樂之歌」寄我，遂立刻譜好寄回他們應用。下列是這首歌的詞句：

莫道青山綠水我看不見，我能傾聽那鳥語鳴泉。

莫道萬紫千紅與我無緣，春風拂面，爲我送來花草香甜。

莫道我無法看到你的笑靨，

你那溫馨語調，常在我耳畔廻旋。

愛在人間，喜樂充滿心田。

愛在人間，喜樂長駐心田。

日有陰晴，月有盈虧，人間缺憾萬萬千，

悲歡離合，自古難全，人生痛苦誰能免？

與主同行，何懼艱險？

況有你溫暖雙手，常與我相牽。

當我快樂，你與我共歡顏；

當你憂傷，讓我的歌聲伴你身邊。

愛在人間，喜樂充滿心田。

愛在人間，喜樂長駐心田。

（附記）一九八六年十月，劉俠小姐被邀到香港出席六十多個見證會，把她自己殘而不廢的精神，去安慰有缺陷的朋友，鼓勵頹喪的人振作起來，重回人生光明的路上。與她同行的，有喜樂四重唱的成員，他們是李繼吾、陳明輝、許秀柱、林德昌。他們在蔡長雄老師指導之下，演唱這首「喜樂之歌」。費明儀教授與明儀合唱團諸位團友聆聽後，均大喝采，我亦深感欣慰。

三四　四季花開

一九八三年九月，劉明儀小姐正忙於為伊甸樂園作「伊甸樂園之歌」，那是活潑的齊唱歌曲。

我請她用四季的花朵為題材，偏重文藝氣氛，以供中小學校為二部合唱的材料。

我原請劉明儀小姐的老朋友吳玉霞女士為之創作成曲調，然後我為她訂正，再為之編成合唱，以備演出。但吳女士在校工作太忙，無法專心創作。終於我為此詞作好二部合唱，交給吳女士加編節奏樂隊譜，以利演出之用。

「四季花開」包括四種花，分為四章；歌詞清麗，給中小學生演唱，是極為恰當的題材。歌詞如下：

（一）玫瑰

是誰打翻了彩虹仙子的調色盤？

把世界潑灑得如許燦爛！

藍天、白雲、綠水、青山，

玫瑰也換上了漂亮衣衫。

白玫瑰純潔無比，黃玫瑰嬌嫩非凡；

還有那鮮紅的玫瑰，美麗又香甜。

蜂兒來採蜜，蝶兒舞翩翩，

小鳥兒枝頭聲聲唱：

春回大地，樂滿人間。

這是充滿動力的境界，所以用啦啦的歌聲來做襯音，唱出快樂氣氛，又用啦啦的歌聲為伴唱。作曲時，準備這些歌曲是配合舞蹈演出的；故節奏的活動較多。

（二）夏荷

池塘中，蓮藕長出小小的芽。

掙脫污泥，努力向上爬；

爬出了水面，屹立在藍天白雲下；

擎起了綠葉，開出了鮮花。
白花潔似雪，紅花燦如霞。
荷葉兒快樂欣欣，和細雨說着悄悄話：
今夜池塘有盛會，請來的歌手是青蛙。

這一章內，樂曲有很多模仿的句子，伴奏之中，有許多點點滴滴的頓音，描繪雨點洒落荷葉的聲響。最後，青蛙的對答聲音，可以使樂曲充溢着活力。

（三）秋菊

楓葉喝醉了酒，蘆葦急白了頭；
萬紫千紅都消瘦，誰來伴清秋？
竹籬邊，小路旁，簇簇菊花放。
黃金鎧甲耀秋光，不怕風與霜。
真君子，志昂揚，晚節更芬芳。
給我們，做榜樣，好為國家做棟樑。

這章的前半是朦朧的嘆息，後半則變為勇敢的進行曲。中間的一段「竹籬邊」到「風與霜」，

是轉變的橋樑；為使有充份的轉變時間，故此段反覆一次。

（四）冬梅

北風吼，白雪飄，

大地寂寞又蕭條。

小鳥兒飛到南方避寒，

小動物躲在洞裏睡覺。

呀！這天寒地凍的日子何時了？

是誰把紅寶石撒在雪地上？

是哪裏傳來的陣陣清香？

啊！啊！

原來是遍野的紅梅已綻放！

紅梅花，紅梅花，

紅梅花，

活潑勇敢又堅強；

紅梅花，紅梅花，

和北風搏鬥，

和白雪對抗，

光榮勝利吐芬芳。

向人間傳報好消息：

戰勝了寒冬，隨着來的就是好春光。

這章開始是黯淡氣氛，直至「紅寶石」、「陣陣清香」之後，漸變爲活潑，以激昂爲結束。

這首合唱，若能有鮮明的花朵顏色爲舞蹈衣裳，以節奏樂配着歌聲，則演出必有好效果。

三五 與我同行

一九八四年秋天，劉明儀小姐函告我，她受劉俠小姐之請，要參加「大山營」，與殘障人士到中部橫貫公路作健行活動。這是增進互助，重建自信的最佳教育生活。我請她深入隊伍之中，把沿途所見，寫成歌詞；我必為之作成合唱歌曲，以誌盛舉。到了十月，歌詞告成，內容精煉；此次我不用再請韋瀚章教授為之潤色，即可運用了。

十月三十日，我到臺北，親到伊甸樂園為劉俠小姐試唱此曲，蒙她題名「與我同行」，遂由我抄正樂譜，由幸運樂譜社白雲鵬先生印贈給廣青合唱團使用。劉明儀小姐為此曲所寫的附記如下：

「與我同行」是為殘障朋友的中橫健行活動「大山營」所寫的聯篇歌曲。在這次旅程中，與我同行者，並不僅指這一輩夥伴，或一個團體，而是指充塞天地之間，瀰漫宇宙之內的至情大愛。我親眼觀察，親身體驗，更深刻感受到，在「愛」的氛圍中，每一個「我」，

與所有同行的夥伴，都能互相幫助，互相扶持，共渡艱危，共享快樂；終於征服了巍巍的高山，迢遙的長路，突破了心理及體能的限制，建立了自信，更振奮了面對未來人生旅程的勇氣。

在這段旅程中，我目睹他們成長、進展、突破，深受感動之餘，甚盼能披諸詩歌，永留紀念。謹遵友棣伯伯之囑，草成「與我同行」歌詞六章，獻給「大山營」主辦單位負責人（「伊甸」的劉俠伯伯和「勝利之家」的劉侃姊弟）以及「大山營」所有夥伴；和世界上每一個心中有「愛」與我同行的人。

下列是六章歌詞的內容：

第一章　谷關之夜

淡雲舒捲，星月朦朧，我們相會在青山翠谷中。

草地上圍圍圍坐，大家樂融融。

營火熊熊，映得臉兒好像晚霞紅。

輕風吹送，把歡樂歌聲，播散向星空。

昨天猶是陌路，今朝相識恨晚，握手話情衷。

歡樂時光太匆匆，營火漸弱露漸濃；

殷殷互道晚安，祝你今宵好夢。

這是一首輕快的晚會合唱曲，其中有許多用啦啦啦唱出的樂句，以增熱鬧。後段變弱變慢，描繪道晚安，祝好夢。為了適應給少年們歌唱，各章合唱，均用三部合唱為主；只有第三章使用二部合唱。

第二章　翠谷龍吟

旭日初升，雲淡風輕，紫薇花開照眼明。

對峙青山笑語，潺湲流水清澄。

前行，朋友，向前行！

我動作不靈，你扶我翻山越嶺；

你視力不明，我為你描述風景。

前行，朋友，向前行！

看山上嵯峨秀石，聽林裡宛轉啼鶯。

看！看！那翠峰間，雙龍吟嘯。

匹練如雪，濛濛輕霧隨風飄。

沾衣濕髮，神怡心曠，相對樂陶陶。

亂石嶙峋，冰泉如漱，濺珠噴玉隱虹橋。

莫道路遙跋涉苦，身入奇境忘辛勞。

這是清晨的活潑進行曲。啦啦的襯托歌聲，描繪林裡的宛轉啼鶯；起伏的伴奏琶音，暗示瀑布的雙龍吟嘯。全曲結束在熱鬧的氣氛中。

第三章　武陵秋色

重巖疊翠，曲水流清，

遍地野花爛縵，夾徑喬松孤挺。

鳥語空山，葉落秋林，更添幽靜。

越過綠澗紅橋，走上蜿蜒苔徑；

却問是通向桃源，還是直上蓬瀛？

夕陽銜山，倦鳥投林，

天際彩霞，繽紛弄影。

只為留連黃昏美景，忘却四合暮烟青。

依依歸向來時路，

但見新月初升，燈火微明。

這一章用男女聲二部合唱，用追逐模仿，對答呼應的句法，以增熱鬧。後段描寫黃昏夕陽，初升新月，是漸弱漸慢的音樂進行，結束於安靜的氣氛中。

第四章　高山健行

你聽！青山在呼喚。

你看！綠野在招手。

走，走，我們拄着杖，撐着拐，

走出了斗室，走出了高樓。

莫歎行路難，

只要我們肩併肩，手攜手，

一步一步不停留；

終能踏遍高山，橫跨溪澗，

欣賞那山中烟嵐，平原錦繡。

看！山坡上，果園中，纍纍垂實滿枝頭。

這都是，農人血汗，所得報酬。

只要我們不灰心，不氣餒，

辛勤播種，努力奮鬥；

總有一天，開花結實慶豐收。

這是輕快活潑的進行曲，全歌充滿動的節奏，顯示出徒然知道，尚未足夠；必須在行動實踐

出來，乃見眞誠。由輕快進行，發展爲激昂熱烈，以描繪「開花結實慶豐收」的快樂。

第五章　風雨滿途

一程程，翻山越嶺，峰廻路轉，

越過了多少懸崖峭壁，幽谷深澗。

山風漸緊，霧捲雲翻，

那路邊的青松，只剩樹影淡淡。

狂飆如刀，急雨如劍，

削下了青山，把我們的前程遮斷。

原本是白晝時光，為何漆黑似夜？

分明是新秋佳日，為何酷冷嚴寒？

啊，朋友！

旅途多風雨，世道有艱難。

只要你我相扶，

那怕天昏地暗，那怕風雨嚴寒！

同甘苦，共患難，

友情長在，溫暖平安。

這是全首樂曲的戲劇性轉變，故描繪風雨的一段，加強其悲愴的恐怖氣氛。提出「旅途多風雨，世道有艱難」的明訓之後，便轉入穩重的「同甘苦，共患難」，結束於振奮喜悅的「友情長在，溫暖平安」。

第六章　伊甸，勝利

昨夜輕陰，今朝微雨，絲絲飄拂入曉窗。

林木森森，纏青凝碧，柔風送清香。

憑欄望，湖水迷濛，山嵐氤氳，

宛似畫幅山水，烟雨蒼茫。

珍重今朝的良辰美景，

把幸福人生開創，譜出生命樂章。

人生道路儘漫長，

「有您在我心裡，我就不怕風浪」。

有苦同嘗，有樂同享，

我們相親相愛相扶將。

不猶豫，不徬徨，一步一步，走上康莊。

看啊！勝利在前，光明在望。

這一章的引子，採自聖詩「有主在我船上，我就不怕風浪」的曲調，這首聖詩是諸位弟妹們所常唱。在這章內，將此句改爲「有您在我心裡，我就不怕風浪」。這章的主題「我們相親相愛相扶將」，也就是「與我同行」整首樂曲的主題。尾聲「勝利在前，光明在望」，用歡呼聲，可以增加活力。

一九八五年九月，廣青合唱團舉辦「愛之頌」巡廻演唱，分別在臺北，苗栗，臺南，高雄演

出，以「闡揚樂教，美化人生」為宗旨，首次介紹這首聯篇合唱歌曲「與我同行」。在蔡長雄老師指導之下，廣青合唱團諸位弟妹們，有輝煌的成績表現，獲得人人讚美，證明他們在全省合唱比賽之中屢次獲獎，實非倖致。演唱後，何志浩先生贈以新詞「廣青精神」，黃鶯先生贈以新詞「昇起我心中的太陽」；我已一一作成混聲四部合唱曲，贈與廣青諸位弟妹，以讚美他們的成就。

在臺北演唱會中，劉俠小姐坐在輪椅登臺致詞鼓勵，我讚美她是「後我而至，先我而成」的善心人，並且答應贈她一幅音樂的畫像；這便是劉明儀小姐作詞的合唱曲「青青草原」。此曲於一九八六年七月由明儀合唱團首唱於香港，九月由廣青合唱團首唱於臺灣省。其歌詞如下：：

在那青青草原上，有個善良的小姑娘。

她歡欣的笑容，像惠風和暢；

柔和的眼波，像銀色月光。

她守護着羊羣，讓牠們在草原上徜徉。

快樂的鳥兒們，自由地在晴空裡飛翔。

她用草葉編作花冠，戴在頭上；

迎風吹起牧笛，樂韻悠揚。

烏雲乍起，遮蔽陽光；鳥兒四散，羊兒驚慌。

小姑娘，持鎮定，不徬徨；

喚羊兒，向山洞，暫躲藏。

在洞中燃起一堆薪火，溫暖了寒顫的心房。

她輕輕撫慰着羊兒，教牠們安靜，忍耐，

守候着風雨後的陽光。

雨收雲散，天青日朗；

她默默祈禱，感謝上蒼。

帶領着羊兒，踏上清涼大路，

快快樂樂回村莊。

這是一首民謠風的合唱曲。中段的「烏雲乍起」，「持鎮定，不徬徨」，是極端對比的強弱變化；「安靜，忍耐」的漸弱漸慢，是戲劇性的轉變，是替後段「天青日朗」的活躍蓄勢，以結束於「快快樂樂」的嘹喨合唱。

三 六 月 之 頌

香港明儀合唱團的工作成績，常獲社會各界人士之稱許。劉明儀小姐敬慕費明儀女士的樂教精神，兼有同名之雅，特贈「月之頌」歌詞，分詠「新月、弦月、圓月」。詞中佳句琳琅，更得韋瀚章教授加以潤色，聲韻倍見鏗鏘。何志浩先生對此首詞作，讚美有嘉；他認為，只有女詩人乃能寫出這種境界，男兒漢很難有此細膩。好的詞作之中，早已蘊藏着美麗的音律；我只須把樂韻表彰出來，便成樂曲了。在「月之頌」連續三章之內，我刻意使用清新秀麗的民族樂語來繪出月兒的溫柔與高潔。下列是各章詞句與作曲設計：

（一）新月

晚霞紅褪，新月如鈎，彎彎倚在柳梢頭。

含情凝睇，向人間散播無限溫柔。

四野蟲聲切切，伴着沉沉山影，更顯清幽。

憑欄癡問月兒：

「乍明又晦，可曾有恨？方盈復缺，是否懷憂？」

月兒含笑，似答道：

「缺時斂蓄清輝，養晦韜光，靜待圓圓時候」。

這一章的開始，「晚霞紅褪」是用了戲劇式的處理。當合唱歌聲用極強的音量唱出「晚霞」，伴奏的箏聲強烈地上下奔騰，顯示出燦爛輝煌，霞光萬丈的景色；「紅褪」之後，箏聲從高向下跌，漸弱漸慢，然後輕輕引出主角「新月如鈎」，以後就是溫柔的樂曲進行。「養晦韜光」是我國的最高哲理，融化在此章之內，最為得體。

（二）弦月

像伊人盈盈眼波，溫柔似水；

萬縷柔情，都化作淡淡清輝。

草叢中，清露點點凝珠綴；

小溪上，波光閃閃搖金碎。

不羨那銀燭高燒海棠睡；

寧向幽谷，添芝蘭高潔，

照澄湖，伴芙蓉明媚。

更愛為東籬秀菊，襯托傲霜姿，

最喜是暗香浮動，畫出橫斜疏影雪中梅。

這好比一首奏鳴曲的慢樂章，充滿溫柔的情調，盡量刻劃出不羨銀燭照紅妝，寧向幽谷伴芝蘭的心境。這也是女詩人的心境，該用靜美的音樂去榮耀她。

（三）圓月

默默祈求，殷殷切望；

祈求着萬里人歸，切望着花好月圓。

歲歲年年，圓缺盈虧，霧遮雲掩；

恰似人生，酸甜苦辣，離合悲歡。

上下弦，且將光華蘊蓄；

烏雲翳，暫把清輝藏歛。

期待着，黑霧開，晴空碧，冰輪滿。

一片銀光，普照大地；

無限祝福，遍播人間。

由弱漸強的合唱歌聲，顯示祈求與切望的心情。中段用追逐模仿的句法，以表現黑霧開，晴空碧的景象；最後帶出歡欣鼓舞的祝福遍播人間。

一九八五年七月，明儀合唱團成立二十一周年音樂會是「黃友棣歌樂作品專輯」，首次介紹此首合唱曲，甚得聽衆之喜愛。同年九月，廣青合唱團首唱於臺灣省四個市，均有傑出的表現。

在一九八四年七月，明儀合唱團二十周年，劉明儀小姐曾經贈給該團一首讚美梅花的詞，調寄「高陽臺」。此詞充份表現出少女情懷的詩境，韋瀚章教授樂於爲之潤色，並親自題寫歌名「傲骨冰姿映月明」，歌詞如下：

微雨初收，輕煙乍歛；籬篩月影淒其。

指冷簧寒，玉笙吹徹樓西。

縱妝數點孤山雪，御東風，飛上寒枝。

展霜綃、偶覿塵寰，偶下瑤池。

蟠根曲幹崢嶸態；顯三分傲骨，一種冰姿。

才遜慶翁，可堪重賦新詞？

綠窗殘夢添迷惘，怕覺來、已是春遲。

悄無言、誰慰愁深？誰解情癡？

我把此詞作成一首柔情深深的合唱曲，費明儀女士運用其精細的指揮技術，甚能表現出少女的情懷；聽眾們喜愛無限，連作詞者與作曲者，皆沾光彩。

自從「傲骨冰姿映月明」與「月之頌」演唱獲得聽眾之賞識，費明儀女士遂以「重逢」為主題，請劉明儀小姐創作歌詞。劉小姐送來三首新詞，便是「青青草原」、「空山夜雨」、「重逢」，我都給它們譜成合唱曲，在一九八六年七月，明儀合唱團「虎年音樂會」中首演，甚獲喜愛。

下列是「空山夜雨」的歌詞：

春雨綿綿，春風和暢。

模糊了近樹遠山，卻原來是嵐來霧往。

山中的靜夜，幽逸安詳；

只有階前竹影，時叩軒窗。

難得生平知己，共對燈燭光。

默默相看，無語何妨；

這首樂曲的音樂境界是安詳靜夜與簷雨滴階，直至最後的朝來晴朗，然後打開活躍的情調。

下列是「重逢」的歌詞：

看花明葉潤，萬物姿態昂揚！

且待朝來晴朗，

休怨簷雨滴階，侵擾愁腸；

此心安處，便是吾鄉。

莫怕前途艱險，世態炎涼；

清茶一盞，遠勝美酒千觴。

賞不盡春花爛縵，秋月玲瓏；

數不完懷念深深，離恨重重。

只期待，這一天，這一刻，久別重逢。

千言萬語，欲話無從；

但執手凝眸相望，淚影朦朧，笑影朦朧。

一般的綠鬢朱顏，一樣的柔情萬種；

最喜是故人無恙，依然舊日顏容。

多少回重攜素手，多少回低訴情衷；

多少回窗外啼鶯，驚破幽夢。

歲歲想重逢，月月盼重逢；

怕只怕，這番重逢，仍是夢中。

啊！不是夢！不是夢！

看！旭日烘晴，春風和煦，

大地欣欣展笑容。

啊！不是夢！不是夢！

看！這一天，這一刻，

花妍柳媚，你我重逢！

「不是夢」，刻劃出夢境成員的狂喜，深深獲得聽眾的共鳴；故演唱能有良好效果。

「重逢」歌詞，甚能道出每個人的心聲。其中的沉默，低訴，有無盡的纏綿情意；最後的

三七 高雄禮讚

愛國感情，必須融化在每個人的日常生活之內。愛鄉乃是愛國的開端，音樂該常歌頌鄉土之美；因爲許多人總是住在廬山之中，不識廬山眞面目。我國各地，名勝甚多，能由該地區的詩人寫該地區的景物，通過音樂的助力，可以造成愛鄉愛國的好風氣。「高雄禮讚」便是根據這個構想而作成的聯篇合唱歌曲。由高雄的三位詩人執筆作詞，各有獨到的手法，可爲高雄刻劃出優美的形象。

第一章　萬壽彩霞　（劉星作詞）

萬壽高聳瀕大海，氣勢巍峨據險隘；
衛我南疆稱要塞，良港美名揚中外。
抗敵拒倭終奏凱，靈地光復掃陰霾。

萬壽山上忠烈祠，典範長存垂遺愛。

彩霞煙景紫氣來，雲影波光盪襟懷。

舸艦縱橫星棋佈，千山萬壑眼底開。

紅遮翠障蘊靈秀，氤氳瀰漫現祥靄。

高雄高港高風來，萬壽萬福萬民戴。

這是樂評家劉星先生的詞作。從地理的形勢刻劃高雄的險要，從歷史的變遷敍述高雄的地位，可以用爲雄偉的開場曲；故爲之作成穩重虔誠的頌歌。

第二章　澄湖月夜　（李秀作詞）

月明雲淡近中秋，並肩携手共漫遊。

有心採擷小黃花，掛君襟前添瀟洒。

依偎緩步九曲橋，濃情蜜意誰知曉？

波光月色齊蕩漾，比目魚兒羨鴛鴦。

南國紅豆最相思，願君珍愛勤拂拭。

輕風傳送心底話，眉展心開燦若花。

柳映荷塘白鷺飛，塔影臺榭倍增輝。

鐘聲慇懃頻囑咐，莫把此湖當西湖。

這是作家李秀女士的詞作。從愛情生活觀點出發，用女性的細膩眼光來刻劃澄清湖的月夜，

闡釋「毋忘在莒」的思想，實為難得；故為之作成綺麗的圓舞抒情曲。

第三章　高港晨光　　（李鳳行作詞）

照照朝陽，湛湛藍天；裊裊煙雲，片片漁帆。

綠楊翠堤旗津渡，碧波白浪西子灣。

還有那艨艟戰艦，聲威冲霄漢；

莊嚴陣勢多雄壯，豪氣震山川。

遙憶那北國的旅順、大連，

南海的榆林、珠江、黃埔、白鵝潭；

緬懷那古聖先賢，創業維艱。

中華兒女非等閒，歷史使命在雙肩。

看我們破浪乘風歸去，

黃龍痛飲，還我河山！

這是作家李鳳行先生的詞作。歷陳高雄景色之美，地位重要，堪媲美我國南北各大名港。最後提出重要的結論，中華兒女，歷史使命，黃龍痛飲，還我河山。氣概激昂，故為之作成壯麗的進行曲，以結束這三章的聯篇合唱。

一九八五年四月，此曲首唱於高雄市政府主辦的「黃友棣樂展」，由徐天輝先生指揮高雄市教師合唱團演唱，深得聽眾稱許，作曲者與有榮焉。這曲是混聲四部合唱、與同聲三部合唱、獨唱、三種譜本，同時發表，由幸運樂譜社白雲鵬先生印贈高雄市各個音樂團體，以增音樂節日喜氣。

三八 山林的春天

一九八五年春天，為了歌頌鄉土之美，黃瑩先生寫了五章歌詞，都是用輕快的筆調分別描述五個秀麗的地區；它們是太魯閣、美濃鎮、蝴蝶谷以及鹿谷、玉山，合成組曲，取名「山林之春」。黃瑩先生寄來給我，請作成男高音獨唱歌曲，給陸遙光先生演唱，並將印行歌集，製成唱片，以便推廣。在此年四月，我到臺北，順便約晤了陸先生，為他奏唱這五首歌曲，深表欣慰。

隨後因陸先生以病困之故，演唱工作，遂被延擱。

黃瑩先生請將此組曲編為混聲四部合唱，以供各個合唱團體應用。此年六月編作完成，標題為「山林的春天」，使有別於「山林之春」，由香港幸運樂譜服務社白雲鵬先生印出使用。下列是各章歌詞與作曲設計：

（一）太魯尋勝

燕子口上燕子飛，細語呢喃去復回。

九曲洞口憑欄望，懸崖香棲凝翠微。

天祥梅開白似雪，長春飛瀑聲如雷。

遊春人在畫圖裏，太魯幽谷景色美。

佇立靳珩橋上，

看山青水綠，柳妍花媚。

遙想當年，多少英雄，心力交瘁；

築成了新的棧道，行人到此，能不感念低徊！

千仞峭壁一線天，萬丈深淵不見底。

層巒疊翠看不盡，橫貫公路教人迷。

天祥、太魯、燕子口、九曲洞、皆為橫貫公路的名勝地區，更有紀念當年建築橫貫公路而殉職的工程師而命名的靳珩橋。此章寫景之中，並寫懷念；故樂曲以抒情為主，使千仞峭壁，層巒疊翠，都蘊藏着愛鄉土、愛國家的思想。

（二） 美濃鄉情 （用客家語唱）

美麗的香蕉林喲， 濃厚的鄉土情喲！

杉木深似海哩，林鳥爭相迎囉。

秋來稻穗黃喲！冬至煙葉青喲！

豐收拜土地哩，福德廟上掛紅稜喲！

誰家細妹廟前過哩，風擺藍青百葉裙哩，

瓜子粉臉盈盈笑哩，紅紅的鮮花斜插在烏雲囉。

俚看細妹看花了心，就像蜜蜂戀花轉不停喲！

高聲唱起山歌調哩，歌中有意也有情囉。

山歌越唱越有勁哩，細妹不睬也不應哩。

金嗓子找不到銀喉嚨配哩，

愁煞了俚呢介唱歌人囉。

這章是以輕快的眼光來看青年男女的生活。美濃鎮農產品豐盛，鄉人生活充滿祥和氣氛，以諧趣風格來演唱這章樂曲，是恰當的手法。用客家語演唱這章，可更增濃厚的鄉土色彩。

（三）蝴蝶谷

清晨的太陽，爬上了翠綠的山崗；

松林啼鳥，分外清脆嘹喨。

片片朝霞，閃耀着金色的光芒；

雲山如畫，人間更勝天上。

在這幽靜的山谷裏，散佈着陣陣的花香；

花兒眷戀着蝴蝶，蝴蝶依偎在花床。

滿山滿谷蝴蝶陣，遍天遍地飛舞忙。

彷彿是朵朵彩雲從天降，

為人間點綴出燦爛的好春光。

這章側重描寫蝶與花的美麗，屬於活潑的合唱曲；所以後段「滿山滿谷」，「遍天遍地」特加開展，以增熱鬧。關於「蝴蝶谷」的歌曲很多，除了黃瑩先生在這組曲之內有這一章之外，李鳳行先生也作了一首「蝴蝶谷」；那首歌，我作成女聲獨唱，另編為女聲二部合唱，以便區別。

（見集內所介紹的獨唱歌曲）。

（四）鹿谷採茶

鹿谷山上茶葉青，叢叢的茶樹排成林。

凍頂發芽茶葉嫩，採茶的姑娘手不停。

茶樹種在高山頂，採茶的山歌唱遍了茶林。

摘把嫩茶藏在心窩裏，要將新茶留給那知心人。

茶簍裝滿新茶葉，採完新葉樹更青。

青山綠水好田地，南風陣陣吹過了茶亭。

這是男女對唱的山歌樣式，我該用柔和輕快的音樂來陪伴着歌詞，描繪出茶山的優美景色。

（五）玉山日出

東方漸漸發白，烏羣從天外飛來。

曉霧縈廻在山谷，我們興奮地等待。

天風吹過了山崖，松濤呼嘯澎湃。

一輪紅日，飛出了蒼冥，

羣峯披上了金色的光彩。

綿綿的白雲，緩緩地散開；

排雲山莊像一隻小船，

飄浮在燦爛的雲海。

仰望輝煌的宇宙，俯瞰光明的世界。

我們在山巔熱烈地歡呼，

那管曉寒凜冽，且擁晨光滿懷。

此章描述玉山之上，由黑夜至黎明，合唱歌聲由弱漸強的力度變化，足以懾服聽衆。在寂靜中期待日出，仰觀輝煌宇宙，俯瞰光明世界，由興奮期待而變爲熱烈歡呼；不怕曉寒，擁抱晨光；這種感情境界，用混聲合唱來加以表彰，可獲神奇的效果。

三九　金門之歌

「金門之歌」是五個樂章連成的聯篇合唱曲。在抒情詩句之中，隱藏着「毋忘在莒」的明訓；不喊口號而口號處處顯現，這是詞作者的精湛設計。

黃瑩先生所作的五章歌詞，初成於一九八二年五月。韋瀚章教授細讀之下，讚賞有嘉；並指出其中兩章（夜哨，烈士悼歌），尚待再加整理。黃瑩先生虛懷若谷，決將兩章重寫；故樂曲之創作，是先完成其中三章（戰地的春天，黃龍美酒，金門禮讚）；在該年八・二三前夕所演唱的，便是這三章。

待重寫的兩章歌詞，經過多次商量，直至一九八二年十月底，然後定稿。這兩章的內容，題材極為嚴肅：「夜哨」是說明我們國土的安穩，全靠前方戰士辛勤保衞；「悼歌」是說明我們國家的命脈，有賴浩然的正氣維護扶持。隨園詠「岳王墓」詩云，「江山也要偉人扶，神化丹青即畫圖。賴有岳于雙少保，人間纔覺重西湖」。（註，岳飛是宋代名將，于謙是明代賢臣，皆葬於

西湖畔；兩人生前，皆曾受爵為少保。少保是特殊的官級，位在公之下，卿之上）。對於如此嚴

肅的歌詞，作曲設計必須倍加審慎，然後不至於辜負詩人的苦心。

下列是各章的詞句與作曲設計：

（一）戰地的春天

和風吹過蔚藍的海面，暖陽普照着太武山巔。

碉堡四周，又是一片新綠；

松林啼鳥，喚來了戰地的春天。

柳絲染綠了古崗湖面，桃花開滿在莒光樓前。

陣地四周，飛舞着翩翩蛺蝶；

晴空雲雀，歌頌着戰地的春天。

從馬山西望，岸影迷濛一線。

高山籠罩着暮靄，遠水浮蕩着寒煙。

廻看金城春曉，風光如畫，

鶯飛燕舞，柳媚花妍。

故國神州啊！

肅殺的時節已過，應該是生機一片；

為什麼您全無動靜，還在默默地冬眠！

這章是女聲三部合唱曲，是秀麗的抒情歌。其中描述和風吹過海面，陽光普照山巔；古崗湖的楊柳，莒光樓的桃花；碉堡新綠，羣鳥爭鳴；這邊是鶯飛燕舞，那邊是默默冬眠；對比之下，使人惆悵。

（二）夜哨

一輪明月，皓皓清光；萬頃銀波，輕輕盪漾。

在這幽靜的沙灘上，我抖擻起精神，耐心守望。

遙想臺澎列島大後方，繁榮進步更堅強；

弟兄們都已安睡，陣地寧靜如常。

松風沙沙作響，夜寒圍繞身旁；

正是萬家燈火，天倫共享安康。

這都是我們勤勞克苦，屢經風雨，嘗遍憂傷；

才使這自由民主的甜果，份外美麗芳香。

幾點疏星，閃爍明亮；遠天近海，夜色迷茫。

在這幽靜的沙灘上，我抖擻起精神，耐心守望。

我們誓以鐵血來捍衛鄉邦，更有金馬作屏障。

憂患的意識，無時或忘；

沸騰的熱血，充滿胸膛。

敵人啊！如果有膽來侵襲，

這洶湧的大海，就是你的墳場！

一輪明月，皓皓清光；萬頃銀波，輕輕盪漾。

在這幽靜的沙灘上，我抖擻起精神，耐心守望。

這章是混聲四部合唱，把剛強蘊藏在幽靜之內。這是廻旋曲的體裁，主題鎮靜而穩重，表現出夜哨戰士的心境。其中兩個插曲，各有特點：第一插曲（遙想後方），用輕快的節奏進行；說明後方繁榮進步，家家天倫共享，乃由於前方戰士勤勞克苦所賜。第二插曲（鐵血捍衛），用激昂的節奏進行；，說明前方嚴密戒備，時時小心防衛，乃屬於愛國軍人之忠於職守。尾聲是把「耐心守望」伸展，增強，以明題意。

（三） 黃龍美酒

寶月泉的井水，多麼清冽芬芳；
太湖邊的高粱穗，閃閃放金光。
釀成了黃龍酒，賽過那玉液瓊漿。
弟兄們，來啊！

這美酒，本為英雄而釀。
舉起杯來，豪情奔放；
祝我們手足情，袍澤愛，地久天長。
弟兄們，來啊！

這美酒，本為勝利而釀。
舉起杯來，戰歌齊唱；
看我們，掃妖氛，除殘暴，重建鄉邦！

這章是男聲三部合唱曲，是豪放的飲酒歌。其中描述寶月泉水清冽，高粱穗閃金光，所釀成的黃龍美酒，賽過玉液瓊漿。憑此美酒，可祝弟兄們的手足情，袍澤愛，地久天長；憑此美酒，

可慶我們終能掃妖氛，除殘暴，重建鄉邦。全曲充滿豪放的節奏，這是男子漢的本色。

（四）烈士悼歌（憑弔太武公墓）

東南海嶽碧雲天，太武崢嶸勢綿延；

河山有幸埋忠骨，蒼松縈繞翠煙。

落霞秋水共長天，碧雲高處雁南旋。

碑林夕照西風冷，墓園黃花開遍。

獻上心香一掬，不禁哀思綿綿。

墓誌教人感憤，往事湧上心田。

當年古寧頭，月黑多風險；

敵人潮湧來搶灘，英雄舉槍齊向前。

掃狂寇，燒戰船，火花交迸血花濺！

更有那光輝的「八·二三」

慷慨上陣反炮戰，勇士齊爭先！

風雲急，天地暗；彈飛如雨碧血鮮！

勝負定，乾坤轉；「我死國生」，可敬的精忠一片！

統一中華，如箭在弦；

我們正踏着你的血跡，奮勇向前！

烈士啊！請垂鑒我的誠心祝禱；

但願這崢嶸的太武，

燦爛的雲天，長伴你安眠！

這章是附有朗誦的混聲四部合唱；悲壯之中，並具虔誠的祝禱。

「河山有幸埋忠骨」的詩句，源出岳飛墓前的一副對聯：「青山有幸埋忠骨，白鐵無辜鑄佞臣」；黃瑩先生在此處活用得極為高明。我乃將其曲調，用作此章的前奏，以表憑弔的誠意。

此章之內，「獻上心香」與「誠心祝禱」兩句歌詞，是相同的徐緩樂句。介乎此兩句之間，是用朗誦追述當年的史蹟。開始，是自由速度的個人獨誦，繼之以有伴奏的獨誦與全體齊誦。隨着是強烈的歌聲，唱出「我死國生」，突然輕聲唱出「統一中華，如箭在弦」，這種沉着的歌聲，顯示出 國父遺訓「矢勤矢勇，必信必忠」，力量深藏不露，然後振作而起，「踏着血跡，奮勇向前」，把雄厚的力量，擴達高峯。尾段則是蕭穆地向烈士們祝禱。安眠的號角聲，遍傳幽谷，令人無限低徊。

（五）金門禮讚

巍巍金門島，浩浩太平洋。

號角連營，掀起千重浪；

旌旗招展，青天白日照四方。

看東海雄關，南天門戶，都是鐵壁銅牆。

料羅灣上，漁船撒金網；

青紗帳外，牧笛聲悠揚。

中央公路，大道康莊；莒光樓前，海天浩蕩。

古廟良宵，南管盈耳；梧江書院，弦歌清朗。

太湖泛舟，銀波盪漾；榕園尋勝，鳥語花香。

花生貢糖，多麼香甜鬆脆；

金色黃魚，鮮嫩非比尋常。

還有巨砲似的酒瓶，戰鬥英雄的瓷像，

裝滿了高粱大麴，玉液瓊漿，

都是為了勝利而釀。

馬山西望，暮雲籠罩着故鄉。

當年南山砲火，血債更難忘！

看我們金戈鐵馬，鬥志昂揚。

誓把古寧頭的雄風再發揚！

八‧二三的春雷，依然在激盪；

莽莽神州，也發出了陣陣廻響。

寒流卽將遠去，夜盡便是曙光。

讓我們迎接燦爛的春天，齊把凱歌高唱！

這章混聲四部合唱，是壯麗的進行曲。其中描述鐵壁銅牆的金門，民間生活豐足，戰士鬥志昂揚，高唱凱歌，迎接燦爛的春天。寫景的兩段，說及料羅灣與青紗帳，皆用重疊的合唱，以顯華麗。說及貢糖、黃魚、高粱、大麴，皆用對答的合唱，以增活躍。說及故鄉暮雲，南山血債，感傷憤慨；說及寒流將逝，夜盡天明，更趣奮發。尾段用進行曲風格來結束全曲，以示雄健。

「金門之歌」全曲完成之後，隨卽編爲同聲三部合唱以及獨唱，其伴奏皆用混聲合唱的原有伴奏。這些歌曲，在編作時，刻意避免太高的聲域與艱深的技巧，以期各個團體成員，皆能勝任愉快。使合唱生活成爲衆人的樂事，乃是樂教工作的重要目標。

四〇 春之踏歌

一九八五年七月，何志浩先生寄我以三章新詞，原名「春陽之歌」，後改名「春之頌讚」，再改名為「春之踏歌」；大概是側重其動的節奏。

踏歌，按其名稱，是以足踏地為節，屬於活潑的樂曲。我們從唐代詩人的作品中，很容易讀到李白贈汪倫的詩：

李白乘舟將欲行，忽聞岸上踏歌聲。

桃花潭水深千尺，不及汪倫送我情。

從古代書中紀錄，「西京雜記」所載，「漢宮女以十月十五日，相與聯臂踏地為節，歌赤鳳凰來」。這是踏歌的開端。到了宋代，踏歌已成為民間節日的音樂活動。「宣和書譜」的記載，「南方風俗，中秋夜，婦人相持踏歌，婆娑月影中，最為盛集」。

何志浩先生這三章詞作，可能是想用來演唱於新春節夜，故作成聯篇合唱歌曲以贈之。

第一章　春囘

春天到，春意又綿綿；春天到，春思長相牽。

春陽溫暖了大地，春風和暢了心田。

看，萬紫千紅，花花世界，春色竟無邊。

聽，鶯啼燕語，山鳴谷應，春心復盎然。

春雲漫天絮，春雨一簑煙。

但願陽春的脚步，隨着歲序共回旋；

但願陽春的光彩，映着大地更鮮妍。

莫再愁子規聲頻喚，何須待芳草綠明年。

這章全用活潑的進行、對答、呼應，均要表現春天的新生氣息。

第二章　迎春

春天的太陽，照耀着塵寰；

送走了嚴冬，撫慰着人間。

鳶飛魚躍，生機無限；風和日麗，錦繡瀰漫。

樹林中放出芬芳，海峽上呈現燦爛。

大地回春，光華復旦。

萬物紛紛兮迎春，萬象皇皇乎騰歡；

萬物欣欣兮向榮，萬象洋洋乎大觀。

這章全用快樂的節奏，全曲用主唱與伴唱的形式，直至萬物欣欣，萬象洋洋，乃用宏厚的四部合唱。

第三章 春情

春來何方？春歸何處？

迎春當歌，留春長住。

怎奈是一聲聲啼鵑，一番番夜雨；

一陣陣東風，一片片飛絮。

但見勞燕分飛，空教金陵懷古。

遙望春帶羽衣，飛還故土。

隨手挽住春光，披上征衫，踏向來時路。

這一章是偏於感嘆，說及啼鵑、夜雨、東風、飛絮，自然引出傷情的回憶。從音樂的處理上看，這是欲揚先抑的方法。全曲三章，實則為四章；因為必須再唱第一章「春回」然後結束全曲。

何志浩先生勤於作詩，近年為他所作的歌曲，均同時以混聲四部合唱、同聲三部合唱、獨唱，三種譜本發表。自從國花頌、澎湖姑娘之後，有中華民國頌、三民主義頌、國慶歌、造船興國、歌頌國民革命軍之父、三民主義統一中國、廣青精神、翠柏新村之歌，均屬於應用的生活歌曲。

四一 青山盟在

一九八四年一月中旬，東吳大學教授韋藹堂先生寄贈我以他的大作「芝山詞集」；拜讀之下，不勝欽佩。其中懷念愛侶諸篇，至情感人；遂請韋先生綜合各篇內容，作成歌詞三章，取名「青山盟在」。這不獨是個人的真情流露，且是崇高的人性表現；堅貞之愛，實在值得人人歌頌。

合唱曲譜編成，正是杜鵑花開的時節；特於思親節日為序於其首頁云：

「謹將此曲敬贈給詞人韋藹堂先生，以詠其至情至性的金石心盟。曲中不獨刻劃哀傷的「願天下有情人同聲一哭」，且要表揚佛偈的「祝人間親愛侶緣結來生」；故樂曲之結束，並非止於徒然的嗟歎，而是懷着「光明的期望」。

全曲分為三章，前兩章結尾之處，註明 attacca （卽接下章），這是說，三章一氣呵成，各章之間，並無停頓。下列是各章的作曲設計：

第一章　玉山晨曦

高山隨着白雲飄浮，晨曦隨着海濤盪漾；

走在亘古濛濛的清氣中，我們站在玉山的最高峰上。

青山說我們來遲，曉風說我們奔放；

而我們只想請青山作證，攜手在玉山的最高峰上。

涼風送爽，衣袂飄颺；

那回眸的一笑，化成了遍照人間的光亮。

披着一身濃綠歸來，把心盟留在玉山的最高峰上。

這章的開始，採用隨想曲風的自由速度（Capriccioso）；「高山」、「晨曦」兩句，有極強烈的對比力度。到了「走在亘古濛濛的清氣中」，然後納入常規節拍之內。

「涼風送爽」的一段，是描繪心盟進行情況；爲了要加強其喜樂的氣氛，特將此段重複，並爲次章悲傷回憶作張本。

第二章　龍岡夜雨

今夜，我投宿在龍岡，

這是當年驚鴻初現的地方。

飛逝年華，琴書踏倦了紅桑路；
重來人老，離合兩茫茫。

淒咽半窗涼雨，又夢入照影的春塘。
是那樣的挑燈淺唱，是那樣的臨曉梳粧。

依稀聽到你說：

「暫時分別，總該常記，儘早歸航」。

漫剪着燒殘的紅燭，斜倚着夜雨的西窗。

今夜，我投宿在龍岡，
這是當年驚鴻初現的地方。

僕僕征途，使我一身塵滿；
燈前細看，當年你手製的衣裳。

依稀聽到你問：

「遲遲歸來，底事兩鬢，都變蒼蒼？」

想起夢般的離合，愁對夜雨的龍岡。

終難解：

誰教玉骨化作塵沙，啼痕掩沒殘香。

到如今，

只賸得一池秋漲，一片悲涼。

這章開始，是圓舞曲風的節奏，本來屬於綺麗溫馨；但用男聲齊唱開始，乃顯露出孤零寂寞。夢境裏的挑燈淺唱，臨曉梳粧，都是充滿輕快的節奏。依稀聽說，依稀聽問，都是親切的溫情，用突然變弱，恍如耳語一般。終難解，是無可奈何的憤慨；到如今，是長恨綿綿的悲痛。在樂曲之中，速度與力度變化，皆隨詩境而轉移；故所用的是表情速度（Rubato）而非絕對的速度（Tempo giusto）。此章的前奏與尾聲以及中途的間奏，琴聲之內，常出現呼喚愛侶的名字，以刻劃追念的情懷。

第三章　翠峰松濤

翠峰無語，松濤震盪；

彩霞擁抱着青山，羣仙自在地徜徉；

這是玉人息隱的地方。

這章內的嚴肅樂旨，是「塵世的緣既滅，無盡的緣已生」，該用穩重的聲調唱出。至於回顧

金石的心盟，長留在玉山的最高峰上。

這是玉人息隱的地方。

彩霞擁抱着青山，羣仙自在地徜徉；

翠峰無語，松濤震盪；

在天地尚未開闢時，你我初次相逢的模樣。

昨夜仰望星辰，我能清晰記起，

早已種下了永恒的懷想。

無盡的時空，如海的深情，

他年重見，依舊是香車駿馬，影照春塘。

邊城的新月，滄海的朝陽；

玉山的晨曦，龍岡的夜雨，

此中蘊藏着重逢的希望。

塵世的緣既滅，無盡的緣已生；

金石的心盟，長留在玉山的最高峰上。

昔日遊踪，玉山、龍岡、邊城、滄海，皆是回應第一章心盟所用的輕快節奏。此章各段的調子變換，有其特殊的安排：由D大調開始，轉下大三度的降B大調，然後轉下大三度的降G大調，這是六個降號的降G大調，即是六個升號的升F大調），然後再轉下大三度，仍然回到D大調。這樣的調子轉換，隱藏着返璞歸眞的原則，佛法輪廻的哲理，顯示出否極泰來的涵義。

此章最後一段，非但回應本章的開端，且回應全曲的開端，把哀傷的懷念，化作樂觀的希望。謹祝詞人能從人生的桎梏中超脫出來，唱衆與聽衆亦皆能從悲痛的雲霧中振作起來，踏上光明的前路。

一九八四年思親節日

四二 牧歌三叠

優美的民歌有如顆顆明亮的珍珠，如何能把它們串而成鍊，以增高貴氣質？這是「民間歌曲藝術化」的課題之一。

明儀合唱團的諸位弟妹們，在費明儀女士指導之下，對於合唱民歌的處理，有極佳的成績。

每年我都樂意為他們編作新的合唱民歌組曲，為其周年音樂會演出之用。通常是在農曆新年的日子，費女士選出所喜愛的數首民歌，交了給我，我便設計編成組曲，秋天演出。正如毛衣的織工，為弟妹們試織新衣，原屬份內之事。倘若我能按照弟妹們的期望，為他們織成新款式的毛衣，讓他們穿得開心，衆人看得開心，我也就能分享到全體的開心；一舉而三得，堪稱人生樂事。多年以來，這些新織的毛衣已經為數不少；例如，「雲南民歌組曲」，首唱於一九七〇年，內容包括「彌度山歌」，「十大姐」，「綉荷包」，「猜謎歌」。「想親親」，首唱於一九七九年，內容包括「天天刮風」，「想親親」，「小路」。「刮地風」，首唱於一九七九年，內容包括「刮

地風」，「貴州山歌」，「清江河」。「等候哥哥來團圓」，首唱於一九八〇年，內容包括「四季歌」，「過新年」，「苦了駿馬王爺四條腿」。「春風擺動楊柳梢」，首唱於一九八一年，內容包括「大板城姑娘」，「跑馬溜溜的山上」，「綉荷包」。「喜相逢」，首唱於一九八二年，內容包括「在那遙遠的地方」，「燕子」，「掀起你的蓋頭來」。——以上各首組曲，皆已加以介紹。（見滄海叢刊內的樂谷鳴泉，樂韻飄香，及音樂創作散記）。

下列所解說的是近年所編的合唱民歌組曲：

牧歌三叠

這個合唱民歌組曲，包括放馬，放羊，放牛的題材；韋瀚章先生爲之取名「牧歌三叠」。雲南的「放馬山歌」與「趕馬調」，分別屬於豪放與抒情；蒙古的「牧羊姑娘」則屬於徐緩與傷感；江南的「小放牛」則屬於輕快與活潑。韋瀚章先生更爲「放馬山歌」加作了第二，第三節歌詞，並爲譜本題寫歌名；除了明儀合唱團向他致謝之外，我也要在此並誌謝忱。下列是各首民歌的詞句：

放馬山歌　（雲南民歌）

(一)正月放馬正月正，趕起馬來登路程。
大馬趕在山頭上，小馬趕來隨後跟。

(二)春來放馬百草生，到處山坡一片青。
馬有野草肥又壯，草憑雨露快長成。

(三)長年放馬山頭跑，大馬小馬知多少？
但願身心都強健，如龍如馬長年好。

趕馬調 （雲南民歌）

(一)砍柴莫砍葡萄藤，
好女不愛閒遊浪蕩的無用人。
有志的男人像常青樹。
無用的男人愛閒遊浪蕩過一生。

這首歌的第二、第三節歌詞，是韋瀚章先生所作。第三節歌詞，初出現在「趕馬調」之後，再出現於「小放牛」之後。初現於「趕馬調」後，是要使「馬」的歌，自成為三段體的結構；再現於「小放牛」後，是把全首組曲結束得更為圓滿。

㈡買田莫買石崖田，

好男不愛好吃懶做的大姑娘。

聰明的姑娘樣樣會，

懶惰的姑娘一樣也不行。

「趕馬調」是抒情曲風的民歌，與「放馬山歌」的豪放，恰成對比，故將「趕馬調」，安排在「放馬山歌」的中間，使兩首「馬」歌，成爲三段體裁。把「放馬」的呼喊聲「喲哦」反覆出現，由强轉弱，帶到「牧羊姑娘」去。

牧羊姑娘 （蒙古民歌）

㈠對面山上的姑娘，你爲誰放着羊？
淚水已濕透了你的衣裳，你爲甚麽這樣悲傷？

㈡山上這樣的荒凉，草是這樣的枯黃。
羊兒再没了食糧，主人的皮鞭舉起抽在我身上。

㈢對面山上的姑娘，黃昏冷風吹得好淒凉。
穿的是薄薄的衣裳，你爲甚麽還不回村莊？

（四）北風吹得我冰涼，我願靠在羊身旁。

再也不願回村莊，主人的屠刀閃亮亮要宰我的羊。

這是悲傷的抒情歌，每段尾，部加以伸展，使合唱歌聲，更增優美姿態。

小放牛（江南民歌）

三月裡來，桃花紅，杏花白，水仙花兒開。

又只見芍藥牡丹，全已開放。

來至在黃草坡前，見一個牧童，

頭戴着草帽，身披着簑衣，

手拿着胡笛，口兒裡吹的全是「蓮花落」。

牧童哥，你過來；

我問你，我要吃好酒，在那兒去買？

牧童哥我開言道，我尊聲小姑娘：

你過來，我這裡，用手一指，就南指北指；

前面的高坡，有幾戶人家，

楊柳樹上掛着一個大招牌。

小姑娘，你過來；

你要吃好酒，就在杏花村來。

「小放牛」之後，接以尾聲；就是「放馬山歌」的第三節歌詞，使全首「牧歌三疊」得到完整的回應。

這首組曲的特點，是盡量使用「助唱」；這是地方歌劇常用的方法。在演員唱完一段詞句之時，伴奏的樂手們就齊聲助唱，以接力方式把句子的內容複述，或在音樂上加以伸展。白居易描寫「小童薛陽陶吹觱篥」云，「緩聲展引長有條」，「高聲忽舉雲飄蕭」；皆可借來描寫出「助唱」的神韻。

「牧羊姑娘」各段歌詞的結尾，都有「助唱」的例子。「助唱」有時也在句子的中間，用襯音唱出；例如，「放馬山歌」的「噎嚕嚕的」，結尾的喝馬呼喊「嚟哦」；「趕馬調」的「歐斗」，「哥呢妹子親親」；「小放牛」的「依得兒依呀嘿」；均能加強民歌的地方色彩。

「牧歌三疊」由明儀合唱團一九八三年首唱於香港。一九八五年，廣青合唱團演唱於臺北，並巡廻演唱於苗栗，臺南，高雄，皆獲聽眾之喜愛。

四三 茶山姑娘歌聲朗

一九八四年七月，明儀合唱團舉辦二十周年音樂會。為表嘉許該團二十年來對樂教之貢獻，韋瀚章先生贈以新詞「二十歲新青年」，林聲翕先生作曲；劉明儀小姐贈以賀詞「傲骨冰姿映月明」；我則設計新編兩首中國民歌組曲為贈，它們的名稱是：

(一)茶山姑娘歌聲朗

(二)青春長伴讀書郎

前者包括福建民歌「採茶燈」，臺灣民歌「茶山姑娘」，側重東方調式的樸素風格；後者包括新疆民歌「青春舞曲」，貴州民歌「讀書郎」，側重對位技術的模仿趣味。

「青春長伴讀書郎」，早在一九八三年六月就完成。「茶山姑娘歌聲朗」則因為歌詞待修訂，遂遭擱置。直至一九八四年二月，請韋先生重新修訂歌詞，又多作兩段歌詞在「茶山姑娘」之內，然後於三月初旬完成。其詞句如下：

採茶燈（福建民歌）

（一）百花開放好春光，採茶姑娘滿山岡。
手提籃兒將茶採，片片採來片片香。

（二）採滿一筐又一筐，山前山後歌聲響。
今年茶山收成好，家家戶戶喜洋洋。

（三）茶樹發芽青又青，一棵嫩芽一顆心。
輕輕摘來輕輕採，片片採來片片新。

這首是輕快的合唱，男女聲輪替爲主，充滿活躍的氣息。唱完「茶山姑娘」之後，再唱此首，然後接以尾聲。

茶山姑娘（台灣民歌）

（男）山上茶樹青又青，採茶姑娘眞多情。

歌聲好像黃鶯唱，教我怎能不動心。

（女）　山上茶樹青又青，村裡哥兒眞忠誠。
　　　做工勤力身體壯，教我怎能不動心。

（衆男）山上茶樹青又青，採茶姑娘眞聰明。
　　　性格溫和容貌美，教我怎能不動心。

（衆女）山上茶樹青又青，村裡哥兒盡豪英。
　　　志氣高來人漂亮，教我怎能不動心。

（衆男女）你有情，我有義，相親相愛眞和氣。
　　　同唱山歌同做工，但願早日訂佳期。

這是男女對唱的山歌風格，這種柔和宛轉的曲調，是民歌所特有。在「茶山姑娘」之後，再唱「採茶燈」，是想把這首組曲帶回輕快活潑的情調，然後接以歡樂壯麗的尾聲，歌詞選用「收成好，喜洋洋」，就是爲了增強歡樂氣氛。明儀合唱團的演唱，甚能表現出這種歡樂氣氛，故深獲讚美。

四四　青春長伴讀書郎

這首合唱民歌組曲，包括了兩首中國民歌；一爲新疆民歌「青春舞曲」，另一爲貴州民歌「茶山姑娘歌聲朗」同時演唱。

「讀書郎」，是贈給明儀合唱團一九八四年音樂會應用，與「茶山姑娘歌聲朗」同時演唱。

「青春舞曲」與「讀書郎」，皆是模仿民歌的作品，（作者佚名），數十年來，常爲聽衆所喜愛。我將它們編成合唱組曲，目的是例證對位技術的用途並說明和絃色彩之變化使用；試分別言之：

㈠對位技術能將一個曲調，用減時模仿與倍時模仿，同時進行而成爲合唱歌曲。「青春舞曲」就用這種方法來編，以例證李白所說「舉杯邀明月，對影成三人」的意旨。

㈡對位技術能把不同性質的曲調結成整體。「讀書郎」與「青春舞曲」同時進行，並加入「青春舞曲」的減時模仿逐成多姿多彩的合唱。兩首歌的主旨爲「愛惜青春，及時努力」；引曲之內，已經先爲暗示，故取名「青春長伴讀書郎」。

㈢這兩首曲調，皆為 Aeolian Mode，就是用 La 為主音的調式，與自然的小音階結構相同。其音階內的第七音 Sol，臨時升高與否，實在可以自由使用。在「青春舞曲」內的和絃，此音我皆用升高；與「讀書郎」結合時，此音皆不升高。這可說明，把它升高之時，可以變換和絃色彩；但並不至於破壞了調式風格。

這兩首歌詞，看來皆是出自文人學者的手筆而不是村夫牧豎的口語：

青春舞曲：太陽下山，明早依舊爬上來。
花兒謝了，明年還是一樣的開。
美麗小鳥，飛去無影踪。
我的青春，小鳥一樣不回來。

讀書郎：小兒郎，背着書包上學堂。
不怕太陽晒，不怕風雨狂。
只怕先生罵我懶呀，
沒有學問，回家無臉見爹娘。

明儀合唱團的演出，由於訓練有方，指揮精細，成績卓越，大獲讚賞。聽眾們不斷詢問，更有無其他的合唱民歌組曲，是用此方法編成；他們甚盼能用來給聽眾為例子，以解說對位技術的

活用方法。我就把幸運樂譜社經已印出的合唱民歌組曲名稱列下：(括弧內是曲內各首民歌名稱)

春風擺動楊柳梢（大板城姑娘、跑馬溜溜的山上、綉荷包）

喜相逢（在那遙遠的地方、燕子、掀起你的蓋頭來）

刮地風（刮地風、貴州山歌、清江河）

天山明月（沙里洪巴、喀什噶爾、青春舞曲）

蒙古牧歌（蒙古草原、蒙古姑娘、月上古堡、小黃鸝鳥）

鳳陽歌舞（鳳陽花鼓、鳳陽歌）

紅棉花開（剪剪花、百花亭鬧酒、陳世美不認妻）

迎春接福（春牛調、馬燈調、香包調、落水天、唱歌人）

大板城姑娘（大板城姑娘、孟姜女、紅綵妹妹）

儂山春曉（黃條沙、細問鳳、萬段曲、楠花子）

「南亞民歌合唱組曲」也是在一九八四年六月編成，贈給新加坡青聲音樂學會。他們都是一羣活躍的愛樂青年，訂於是年九月，在新加坡大會堂舉行「樂韻飄香」音樂會，專介紹我的作品；故請他們選出當地的民歌，爲之編成合唱組曲演出，以增熱鬧。

青聲合唱團指揮齊文洋先生所選出的四首民歌，是分別屬於南亞四個國家的民歌，名稱是：

(一)新加坡——迎賓曲。

(二)泰國——春光頌。

(三)印尼——星星索。

(四)菲律賓——竹竿舞。

上列四首歌曲，分別用四種語言演唱，新加坡、泰國的兩首，皆用其本國語言，印尼的「星星索」用中文的譯詞，菲律賓的「竹竿舞」則用英文。「星星索」的中文歌詞如下：

鳴嗳！好風吹動我的船帆，

小船隨風蕩漾，送我到日夜思念的地方。

姑娘呀，我要和你見面，向你訴說心裏的思念。

當我還沒來到你的面前，千萬要把我常記在心上。

要等待着我啊，要耐心等着我，

啊！姑娘，我心像東方初升的太陽。

鳴嗳！好風吹動我的船帆，

姑娘呀，我要和你見面，

永遠也不再和你分離。

青聲合唱團的弟妹們，聰明活潑，富於創造力，音樂會演出有卓越的成績。他們演唱南亞民歌組曲，用動的行列與陣容，甚有新意。唱「竹竿舞」則用全體彈舌聲響模仿竹聲爲伴唱節奏，尤獲聽眾們之熱烈喝采。

四五 天山放馬

一九八六年春節，費明儀女士選出了三首新疆哈薩克族民歌，希望我能編成合唱組曲，為本年七月音樂會演唱之用。我根據各首詞句內容，把它們排列成具有連貫性質的情節，使成聯篇歌曲。其次序為：

(一)卡瑪加依姑娘　（中等速度）

(二)黑巴哥　（徐緩）

(三)白蹄馬　（輕快）

第一首「卡瑪加依姑娘」的歌詞有八節，其「副歌」只是一些襯音和反覆「情人離開我，使我很苦惱」。為了減少聽眾的厭倦，我把這八節歌詞拆為兩半，中間則用「黑巴哥」為間隔。從歌曲進行上，可以表現出「情人離去，心中悲傷。看見黑巴哥叫得如此悲傷，感到無限同情。但，騎上快馬，不久就澹忘了苦惱。振作起來，另找對象去吧！」因此，我為此組曲，定出一個

主題，是：

遊牧青年，體健志堅；

常憧憬着未來的好運，

不沉溺於以往的憂傷。

下列是各首詞句與編曲設計：

(一)卡瑪加依姑娘 (前半)

卡瑪加依，頭上帶着美麗的羽毛，離開我。

卡瑪加依，給我留下一些苦惱！

卡瑪加依，我在忍受人們的嘲笑。

為了你，沒有興趣再去唱歌和歡笑。

(副歌) 啊吼！海里來衣木，里來來衣木，

卡瑪加依，親愛的情人，給我留下一些苦惱！

卡瑪加依，金色的指環帶在手上。

美麗的卡瑪加依，坐在那裏靜靜默想。

在以往，我們每天生活在一起。

卡瑪加依，你的心上是不是也有些悲傷？

（副歌）

（二） 黑巴哥

黑色的巴哥，輕輕拍着翅膀。

在藍色的天空裏飛翔。

翅膀下的黃珍珠，閃耀着金色的光芒。

情人啊！命運讓我們度過美好的時光。

如今我們永遠分離，遠遠的天各一方。

黑色的巴哥，厭倦了飛翔，

為甚麼不飛來歇在大地上？

為甚麼叫得這樣悲傷？

（三） 卡瑪加依姑娘 （後半）

卡瑪加依，我在額爾吉斯河邊遊蕩。

河岸上，蓋滿冰霜。我的馬，釘上冰掌。

哈薩克三個部落，找到一個卡瑪加依。

九十個好姑娘，比不上我的卡瑪加依。

（副歌）

山坡上，放青的時節，放馬最好。

狐狸皮作成的符袋，掛在馬兒頭上命運好。

馬羣裏，挑一匹快馬，騎上最好。

卡瑪加依，在你溫暖的帳房裏唱歌最好。

（副歌）

上列兩首歌，為了減少反覆的單調，故各節用不同的處理方法；按次序是男高音獨唱，全體男聲齊唱，隨着便使用混聲四部合唱來唱出副歌。繼續則用女聲二部合唱，男聲齊唱，再接以混聲合唱的副歌。

「黑巴哥」則用女聲二部合唱開始。男聲齊唱主調之時，女聲就用二部的鼻音和唱，使有黯然的色彩。到了後段，仍用混聲四部合唱。

再唱「卡瑪加依姑娘」後半的歌詞，仍然使用男女聲輪替作主，再加入混聲合唱，以求變化

趣味。

㈣ 白蹄馬

那裏有白蹄馬跑起路來那麼穩？

那裏有庫達莎微笑的眼睛那樣多情？

哈哈哈，庫達莎！

騎上了白蹄馬，越過高山去看她。

庫達莎，坐在門前遠望着山坡下。

情人相見，哈哈哈，庫達莎！

（副歌）騎上白蹄馬，越過高山去看她。

哈哈哈，庫達莎！

庫達莎是指朋友妻的妹妹。這首歌充滿活潑的節奏，所以用男聲模仿馬蹄的聲響「得得得」

爲伴唱，使全曲更增動的趣味。

此一組曲首唱於是年七月，成績優異，甚獲讚賞。

四六 木蘭辭

何以要將古詩「木蘭辭」作成歌曲呢？這首獨唱歌曲，後來再改編爲混聲合唱曲，原是作於一九三五年，是我初期所作較長篇的樂曲。促我將此詩作曲的原因，並非爲了音樂演出，而是爲了要幫助學生們背誦長詩，好應付學校中的默書測驗。

有一個中午，我路過公園，樹陰下聚集了幾位中學女生，她們正在互相幫助背誦「木蘭辭」；可能是爲了下午的默書測驗。她們每個人都未曾讀熟此詩，有時雖然背誦得很流暢；但中途常常漏掉兩句，遂接不下去，於是吱吱喳喳，嘻笑不已。

我想，倘能把這首長詩作成一首易聽易唱的歌曲，唱熟之後，必然有助於默書測驗；因爲歌曲之唱出，不容易漏掉兩句。於是我詳細研讀此詩的句與字，以便將它作成一首人人能唱的歌曲。

我在小學讀書之時，便曾聽過年紀較大的同學們唱「木蘭辭」；那是把這首長詩，分段塡入

反覆出現的幾句曲調之內。曲調之中，稍有一些中國民歌色彩。看來甚似出自東洋留學生的手筆；因為與那些日本的學堂歌曲同一格調。由於曲調反覆太多，字韻與樂曲配置不當，遂成呆滯。

我於是按照字韻之抑揚與句法之結構，為之另作曲調，用鋼琴伴奏描繪詩中的境界；例如，嘆息的下行低音，流水的起伏琶音，胡騎的馳騁節奏，趕程的勇往直前；壯士歸來的激昂氣概，願借明駝的謙遜請求，家人迎接的興奮緊張，重回故閣的輕鬆活潑，伙伴驚惶的強烈震撼，雙兔傍地的瀟灑愉快；使聽者更易進入詩境之中，更能獲得欣賞的樂趣。

抗日戰爭期中，為了宣傳工作，此曲常被演唱；男高音陳世鴻先生，女高音陳惠怡女士，經常將此曲與「歸不得故鄉」同時演唱，以振民心，以勵士氣。青少年們的音樂會中，我常用鋼琴獨奏此曲，使聽者能從琴聲中領略到「木蘭辭」的情節，常能收到良好效果。後來，我設計用樂曲之力來協助聽者欣賞唐宋詩詞，就是由「木蘭辭」作曲的效果所提示得來。

下列是此詩的各段樂曲設計：

　　唧唧復唧唧，木蘭當戶織；不聞機杼聲，惟聞女歎息。

　　問女何所思，問女何所憶；女亦無所思，女亦無所憶。

此詩開始，是平靜的抒情歌。「女歎息」、「無所憶」的伴奏，在句尾，我用低音的半音下

行來描繪歎息之聲；但後來我改用一個低音的音響就夠了，免其過於沉重。

「見軍帖」之後，樂曲內就不再平靜；速度與力度，漸變為興奮。「從此替爺征」是每個音都用強力唱出，以示果斷。此後，立刻轉爲大調，用激昂的進行曲節奏。

> 昨夜見軍帖，可汗大點兵。軍書十二卷，卷卷有爺名。
> 阿爺無大兒，木蘭無長兄。願為市鞍馬，從此替爺征。
> 東市買駿馬，西市買鞍韉，南市買轡頭，北市買長鞭。

> 朝辭爺娘去，暮宿黃河邊；
> 不聞爺娘喚女聲，但聞黃河流水鳴濺濺。
> 旦辭黃河去，暮至黑水頭；
> 不聞爺娘喚女聲，但聞燕山胡騎聲啾啾。

「黃河邊」的伴奏，是描繪水聲濺濺。「黑水頭」的伴奏，是描繪馬的馳騁。這些伴奏暗示，很容易把聽衆帶入詩境內。

> 萬里赴戎機，關山度若飛，朔氣傳金柝，寒光照鐵衣。

將軍百戰死，壯士十年歸。歸來見天子，天子坐明堂。

策動十二轉，賞賜百千強。

可汗問所欲，「木蘭不用尚書郎，

願借明駝千里足，送兒還故鄉」。

關山飛度，壯士榮歸，都是勇壯的進行曲。；木蘭的心願則是溫柔謙遜的請求。這些歌聲的伴奏，皆爲描繪其不同的音樂境界。

小弟聞姊來，磨刀霍霍向猪羊。

爺娘聞女來，出廓相扶將；阿姊聞妹來，當戶理紅妝；

氣氛。由於這段的匆忙，就顯得下一段四拍子的樂曲具有逍遙的愉快。

迎接歸來，衆人無限興奮，樂曲改用了三拍子的節奏，使唱者、聽者，皆感覺到匆忙急迫的

開我東閣門，坐我西閣牀。脫我戰時袍，着我舊時裳。

當窗理雲鬢，對鏡貼花黃。出門看伙伴，伴伙皆驚惶。

同行十二年，不知木蘭是女郎！

重回住室，輕鬆無限；伙伴驚惶，是全個故事的關鍵，必須給聽衆帶來強烈的震撼力量；這

些都需要誇張的對比，然後可收圓滿的音樂效果。

雄兔腳撲朔，雌兔眼迷離；

雙兔傍地走，安能辨我是雄雌。

這是旁白式的輕快尾聲，帶有俏皮的成份。爲求洒脫，伴奏用短音作結，使留餘韻。

「木蘭辭」的獨唱曲譜，始終未有完整印出來。一九五三年大成文化事業公司所印行的三輯「藝術歌集」，在第一輯裏所印出的是「木蘭辭」的混聲合唱曲。兩年來，香港幸運樂譜服務社白雲鵬先生設計把我的音樂作品分類選印成專集，其中第二集是「獨唱藝術歌曲選」，他甚盼將「木蘭辭」列入，遂將此曲列於卷首。

其他各冊專集名稱如下，將分別陸續印出：

(一)唐宋詩詞合唱曲（包括合唱歌曲三十首，經已出版）

(二)獨唱藝術歌曲選（包括獨唱歌曲六十首，經已出版）

(三)合唱藝術歌曲選

(四)合唱民歌組曲選

(五)鋼琴獨奏曲選

(六)提琴、長笛、獨奏曲選

(七)兒童藝術歌曲選

(八)少年合唱歌曲選

(九)清唱劇與歌劇選

(十)中國藝術歌曲選萃（合唱新編）

四七　寶島溫情

一九八五年十二月，文建會主辦抗戰歌樂演唱會以紀念抗戰勝利四十周年，我陪同韋瀚章教授與林聲翕教授到臺北，協助演唱的彩排練習並參加音樂講座。然後，我與韋教授南行，到高雄授與諸位友好敍晤。林教授因音樂會工作未完，故趕不及到高雄去。

一九八六年四月，我再陪同韋、林兩教授到高雄，參加高雄市政府舉辦的樂展。有一場音樂會，專介紹林聲翕教授的作品，另一場音樂講座，也是由林教授主講「中國歌樂史之回顧與中國音樂之展望」。韋瀚章教授則主持音樂創作講座，分析研究他所作的「重青樹」歌詞，我則解說其樂曲之組織，並請石高額先生指揮道明中學合唱團，演唱全部清唱劇「重青樹」。

韋教授在四個月之內兩次到臺，對臺北、高雄諸位友好，感激至深；故在演出「重青樹」之前，有感而作成新歌詞「寶島溫情」。我乃為之作成獨唱曲，就在講會裏向聽眾唱出，以增熱鬧。適值李鳳行先生也為高雄的名勝地區「蝴蝶谷」、「愛河」寫了新詞，乃一併作成獨唱曲演

出。下列是各首獨唱歌曲之介紹：

寶島溫情　（韋瀚章作詞）

臺灣寶島，不是虛名。

處處山青水秀，家家生活安寧。

花香鳥語，山號「陽明」；

波平如鏡，湖號「澄清」。

最寶貴是人心敦厚，

最難得是長顯熱誠。

八旬老叟，孤苦伶仃；

重臨斯土，備受歡迎。

前環後繞，年長年青；

個個呵寒問暖，句句吐露心聲。

私懷頓放，快慰莫名；

身心舒暢，病態全清。

膏丹丸散，難解胸中鬱結；

參茸補品，難比寶島溫情。

寶島溫情，既能消憂；

寶島溫情，又能治病。

寶島溫情，

多少財寶買不到，任何科技造不成。

偉哉大哉，寶島溫情！

這首歌詞，完全是由奔放的情感造成，故樂曲也是根據詞中的情感起伏，譜成撫慰人心的抒情曲。詞句之中，「買不到」這三個字，在作曲時却給了我難題；因為，若把「買不到」唱成「賣不到」，就惹人誤會了。終於我憑了轉調方法，纏把這個平仄字音應付過去。

在講座之後，先由韋教授解說「寶島溫情」的寫作經過，然後請男高音曾清海教授演唱。聽衆們反應極為熱烈，故請曾教授再唱一次，留下良好的印象。

蝴蝶谷　（李鳳行作詞）

蝴蝶谷，蝴蝶飛。

蝴蝶谷中百花開，蝴蝶姑娘穿新衣。

黃的像菊花，紅的像玫瑰；

紫的像丁香，白的像茉莉。

飛到東，飛到西；

趁風來，隨風去。

雙雙彩蝶如花朵，花朵彩蝶不分離。

蝴蝶姑娘我愛你，我願伴你花上飛。

蝴蝶舞姿多美麗，蝴蝶歌曲令人迷。

蝴蝶谷是輕快活潑的歌曲。在尾句「舞姿」之後，樂曲爲它伸長一句，唱出舞曲的節奏「蓬拆拆拆蓬拆拆」；最後一句「歌曲令人迷」之後，樂曲又爲它伸長一段「啦啦」的活潑歌聲。

在講座之後，特請詞作者李鳳行先生登臺，親自爲聽衆解說作詞經過，然後請女高音陳惠羣女士演唱「蝴蝶谷」與「愛河寄語」，甚獲聽衆之激賞。

愛河寄語 （李鳳行作詞）

愛河水，水長流，流過鹽埕古渡頭。

三橋橫臥長虹似，兩岸比櫛起高樓。

愛河水，水長流，流向旗津古渡頭。

青山白雲多嫵媚，畫舫穿梭樂嬉遊。

愛河水，水長流，柳蔭深處繫小舟。

舟子捎來伊人的話，千縷相思萬縷愁。

自從迎春花開，哥兒離家後，

荷殘菊放，梅綻桃開，

年華逝水，時光流轉已數秋。

莫流連那紅燈綠酒，莫忘記那國恨家仇。

帶得勝利的微笑歸來，

與君廝守到白頭。

這是情意綿綿的歌曲，從歌頌景物，引伸到愛國之情，乃是詩歌的最佳設計。這是李鳳行先生繼「高雄禮讚」後的優秀作品。

劉星先生則認爲愛河徒具虛名，其盛譽堪與歐洲的多瑙河媲美。多瑙河水黃濁，並非碧藍；只因樂人爲之美化，遂使世人傾心無限。凡居高雄的人，皆曉得愛河因爲淤塞而發臭；既不美，

又不雅。劉星先生逐與李鳳行先生開玩笑，據其原作寫了一首打油詩，寄給我看，並調皮地問我

能否也作成歌曲。其前段詞云：

愛河水，水如墨，魚蝦皆不生，古井難興波。

水面浮滿垢，兩岸流鶯多。

腥風臭氣常拂面，行人掩鼻過。……

這位作家，雖然調皮，却是天真可愛。我認為此詩仍有可用之處，只須在結尾加入嚴肅的結

論，說明高雄市府早已將疏濬愛河的工程，列為施政急務；多年來已經日夜趕工，愛河重現光彩

之期，指日可待矣。如此寫出，纔適合作成歌曲了。

四八　吃什麼，不用口？打什麼，不用手？

一九八三年二月，劉星先生有鑑於一般人對於成語使用之不當，於是設計以趣味題材，通過音樂的助力，來增進各人的語文基礎。這首歌曲便是因此作成。下列是此歌的詞句；如果讀者由此而激起創作的趣味，請盡量設計更多這類材料，貢獻於文教工作，實在是功德無量了。

都說口吃四方；可是，吃甚麼，不用口？

別開玩笑啦；；旣然說是吃，怎能不用口？

別着急，聽我說：

吃力、吃苦、吃香、吃醋，

吃癟、吃緊、吃驚；；都是說吃而不用口。

我知道了！還有…

吃官司、吃裡扒外、吃了定心丸，

吃不了，兜着走；吃這些也都不用口。

都說打要用手；可是，打甚麼，不用手？

根本沒這事兒；打，不用手，難道用腳？

用腳，可不成了走？

別着急，聽我說：

打聽、打量、打岔、打擾，

打坐、打烊、打滾；都不用手。

打趣、打鼾、打賭、打嗝，

打呵欠、打噴嚏、打牙祭；反而用口。

我知道了！還有：

打油詩，打秋風，

打起精神，打成一片；

也都說打而不用手。

還有哪！

打情罵俏，打落水狗；也都說打而不用手。

哈，哈，哈，真好玩兒，

啊！真是妙透！妙透！

吃這些，不用口；打這些，不用手；

因為是二部合唱，無論是學校或社團，都易於使用。曾清海教授指揮高雄婦女合唱團，唱得

更是出神入化，使聽眾們皆讚歌詞作得巧妙。

四九　小小英雄

「小小英雄」是國學家張起鈞教授的手筆；對於青少年們，實具勵志作用。譜成輕快的小曲，還贈張教授，以表敬意。歌詞如下：

小小英雄膽氣豪，宇宙穹蒼任我跑。
上登青雲抓月亮，下到龍宮去斬蛟。
閒來崑崙山上坐，眼底河山處處好。
順手撥弄三兩下，再造乾坤給你瞧。

用這首歌詞，以對位技術分別作成兩首獨立的進行曲。演唱時，唱眾分爲兩組。第一組先唱第一首，然後第二組唱第二首；隨着兩組同時唱出，便成爲巧妙的二重唱。這首歌之作成，目標在於供給機會去磨練他們聽唱獨立的能力；同時在唱歌之中，了解何謂對位技術。

一九八五年底，特請吳玉霞女士訓練兒童合唱團唱出此曲，錄音呈與張教授指正，並盼多為

青少年寫作正氣磅礡的歌詞以正人心，以挽頹風。

運用同一設計作曲的例子，是「驪歌二重唱」。這是四十年前（一九四五年）的作品，我要

把畢業歌與歡送畢業同學歌，同時在畢業典禮的大會中唱出。下列是其歌詞：

(一)畢業歌　（梁風痕作詞）

數載恓懷，衷心敬愛；作育之恩，至大無外。
恓懷數載，宛投母懷；伯叔兄弟，意洽情諧。
黯然魂銷，惟別而已；遠行離家，遲遲步履。
四方壯志，豈受韁羈？終身孺慕，遠近不移。
偉哉我校，仰之彌高；長銘恩澤，獨慚蔚蒿。

(二)歡送畢業同學歌　（戴南冠作詞）

雨浥輕塵，風動征輪，黯然惟別最銷魂。

容的實例。

感校恩；歡送者頻囑毋相忘，自珍重。歌中互相酬答，可增厚惜別的情意；這是音樂助長歌詞內

然後由在校同學齊唱「歡送歌」；隨卽兩首歌曲同時唱出，便成爲二重唱。畢業班矢誓情不移，

對唱，則可有更多趣味；故歌曲之作成，就由此設計而來。演唱時，先由畢業班齊唱「畢業歌」，

上列兩首歌詞，雖然出自兩位老師之手，各自獨立而互相呼應。能用對位技術把兩首歌編成

母相忘，自珍重！母相忘，自珍重！

從今晨，須記省，身爲中國人，要把中國興。

懷安敗名，天涯比鄰，四方壯志及時伸。

五〇　兒童藝術歌

一九七五年我爲三民書局編「兒童藝術歌曲集」，其中包括五十首爲兒童而作的藝術歌，編曲原則是：

㈠字音響嘹，利於歌唱。

㈡句法活潑，長短並用。

㈢詩中有樂，增强樂境。

㈣聲韻自然，避免誤解。

㈤曲調流暢，配合詞句。

㈥節奏明朗，易唱易懂。

㈦伴奏有趣，暗示詩境。

㈧中國樂語，聲韻親切。

除了這些作曲原則，更期望教師使用教材之時能夠注意子音的正確，母音口形的熟練，使咬字清楚，掃除模糊不清的唱歌習慣。對於歌曲內的速度變化與力度變化，特別留心，尤其是漸快、漸慢、突快、突慢；漸強、漸弱、突強、突弱；漸快漸強；漸慢漸強、漸慢漸弱；凡此種種變化，都是藝術歌裏最重要的因素。

根據這種觀點，謝謝饒朋湘教授賜助，使我能從「國教輔導」月刊中，選出合用的歌詞作曲，以作例證。我很重視蔡榮勇、張瑟琴兩位老師合作的「童詩賞析」專欄，圖文並茂，內容豐富，該用音樂來加表揚。下列兩首兒童藝術歌，就是這樣作成的；甚盼作曲的老師們，沿此路線，使詩、畫、樂，携手發展，為教育獻出力量。

小蜻蜓 （謝武彰作詞）

池塘睡着了。小蜻蜓來了，

以為池塘是一面亮晶晶的鏡子。

小蜻蜓想照照自己，他越靠越近，

篤！鏡子破了！

小蜻蜓嚇了一大跳，飛，飛得好高！

池塘看到了，不但没有生氣，
還一直笑個不停。

這首詩並沒有使用很好的韻腳，但其意境的豐富，可以補償了這方面的缺憾。蜻蜓與池塘的
「越靠越近」，供給了很好的反覆機會。在樂曲之中，反覆「越靠越近」，就可以與漸強的力度
變化配合使用。同時，蜻蜓由高飛低，影子越靠越近，用琴聲與歌聲成反方向進行，可以暗示出
畫面。漸強直至「篤」！就顯現出戲劇的趣味；「飛，飛得好高」，用歌聲向高處開展，再在伴
奏裏用一串上行的琶音，可給聽者繪出畫中特點。最後，歌聲用「哈哈哈」伸展爲長句，不獨唱
者開心，聽者也感到愉快的。用一切可能的方法，爲詩境加以描繪，使聽者與唱者，不只是聽唱
歌詞，而是憑樂聲進入音樂的境界；這是兒童藝術歌的原則。

蟋蟀　　（褚乃瑛作詞）

以爲地面上有很多水，要上來喝個痛快；
還是家裏淹水了，不得不逃出來。
不管怎麼樣，就這樣被人抓住。
他一定覺得很奇怪，很奇怪！

這首小詩也不是側重句尾的韻腳。詩內却有不少地方可以給音樂發展其力量。每個短句之後，我都可使用有倚音的頓音來描出蟋蟀的鳴聲；較長的句尾，就可用顫音來描繪蟋蟀。最後的「很奇怪」，可以反覆更多次，伴奏又爲之反覆回應，「很」字是必須使用特強音，以增內容。如此，乃能描繪出，灌水入穴去趕蟋蟀跳出來，在蟋蟀自己想，不明不白就給人抓住，實在「很奇怪」了！這首歌所用的力度變化很重要；由這些材料，可以訓練兒童同時顧及多方面的變化，足以增進靈敏的智慧。

上列兩首歌曲，並沒有印在歌本上。如果讀者要找尋樂譜，可查「國教輔導」月刊。總頁數是，「小蜻蜓」（五五四六頁），「蟋蟀」（五五九〇頁）。

翁景芳女士主理幼稚園教育多年，所作的兒童歌詞，能用兒童的眼光去看，能用兒童的心靈去想，能用兒童的口吻去表達心聲。一九七六年我曾爲她作了五十首幼童的藝術歌曲，一九八二年再添五首，合印爲再版的「兒童藝術歌集」。一九八六年，新作歌詞共十一首，今選出兩首爲例，說明幼童歌曲應具之要點。

奇妙的聲音　（翁景芳作詞）

開展。

寫。回聲的模仿句子，適合用於強弱力度之變化運用；所以最後一句歌詞，在樂曲中便有較長的

這首歌詞，提出許多種聲音：風聲、雨聲、蟲聲、鳥聲、水聲、山谷回聲，都利於音樂描

聽！聽！山谷中的回聲。大自然的聲音多美妙！

我的歌聲在山谷中縈繞。

溪水潺潺，慢慢流過小橋。

唧唧唧，蟲兒在叫。吱吱喳喳，鳥兒在鬧。

呼呼呼，風聲怒號。淅淅瀝瀝，雨聲瀟瀟。

十二生肖　（翁景芳作詞）

鼠兒尾巴細又長，大牛吃飽肚皮脹。

老虎生來够威武，兔兒林裏捉迷藏。

龍飛舞、蛇爬行、馬健壯、羊善良。

小猴敏捷攀樹上，雄雞一啼天下亮。

狗兒愛主能看家，猪兒貪睡日偏長。

十二生肖，各立榜樣。動物世界，日月同光。

十二生肖是很好的教材。照我國月曆的排列。翁女士作這首歌詞，本來沒有依照順序。我曾將一首舊口訣，請依其十二生肖的次序而改用兒童的詩句去寫出。舊口訣如下：

鼠巨如牛，虎馴如兔。

龍蛇混集，馬羊食草。

猴憎雞糞，犬吠猪槽。

這首口訣本來很好，但文句太深，不切兒童口語。翁女士上列這首歌詞，已經編得很合用了。我更期望能將十二地支配合十二生肖，作成一首歌曲來唱。它們的分配如下：

子（鼠）、丑（牛）、寅（虎）、卯（兔）、辰（龍）、巳（蛇）午（馬）、未（羊）、申（猴）、酉（雞）、戌（犬）、亥（猪）

但，十二地支的名稱，對於兒童，實在嫌其太深奧。倘若給中學生，能以歌曲來幫助記憶，卻是聰明的辦法。

五一 玉潤山林

韋瀚章先生「野草詞」讀後記

我愛韋瀚章先生的詩詞，因爲詞中有樂。

細察韋先生的詞作，在內容方面言之，他能深入生活之中，同時亦能跳出生活之外。深入生活之中，故能寫之，且有神韻；跳出生活之外，故能觀之，且有高致。在技巧方面言之，他的長短句法，顯示音樂節奏；他的選字用韻，蘊藏音樂格律；更突出的，是詞內常能提供豐富的音樂境界；只是這個音樂境界，就足以大大的增高了詩詞的價值。

詩與樂，本來就不可分割。德國名作曲家弗朗次說得好，「一首好詩之中，已經隱藏着美麗的曲調」。我國宋儒鄭樵曾經指出「樂以詩爲本，詩以聲爲用」；他認定詩「三百篇」，盡在聲歌，不應只誦其文而說其義。（通志略）。實在，音樂能賦予詩詞以新生命；只要詞中有樂，則詞必更美。荀子有言，「玉在山而草木潤，淵生珠而崖不枯」（勸學篇），實具至理。站在作曲者的立場來說，我敬佩韋先生的歌詞成就；更盼詞家與樂人，皆能對韋先生的詞作技巧，仔細研

究，以期能見、能知、能用。

推行樂教，我們要用音樂來充實每個人的日常生活，這就不得不借助詩詞之力；因為沒有詩詞的弓，就很難把音樂之箭射進人們的心靈去。我們憑藉歌唱，乃把詩與樂融成一體，獲得直訴人心的通路；慧敏的詩人們，永不把詩與樂分拆為二。

我們常常見到許多只談義理的詩，也見過不少堆砌口號的詞。要把它們作成歌曲，頗似將呆滯的禿山，闢為公園；雖有可能，但甚吃力。為具備音樂境界的詩詞作曲，宛如將秀麗的澄湖，供人遊覽，稍加整理，卽成勝境。所有樂人，皆重視具有音樂境界的歌詞；作曲者皆愛為韋先生的詩詞作曲，其因在此。

昔日李笠翁記述他所創製的「尺幅窗」，最能說明樂人對歌詞的觀點：「浮白軒中，後有小山，高不逾丈，寬止及尋；有舟崖碧水，茂林修竹，鳴禽響瀑，茅屋板橋。是山也，而可以作畫；是畫也，而可以為窗。坐而觀之，則窗非窗也，畫也。山非屋後之山，卽畫上之山也」。能將自然美景，窗框之而為畫，正似將音樂境界，剪裁之而成詞；這是詩樂合一的作品，這是寓樂於詩的歌詞，這是藝人寱寐以求的佳構。吳竹橋題揚州天寧寺云，「鈴聲得露清如許，塔勢隨雲遠欲奔」；這是慧耳所聽到的聲音，慧眼所見到的景物；其中的音樂境界，深具魅力。韋先生的詞，常能提供這類音樂境界，極利於作曲者開展。例如，「碧海夜遊」的晚風與浪濤，「日月潭曉望」的恬靜與晨鐘，「鳴春組曲」的杜宇啼聲與黃鶯百囀，「逆旅之夜」的紛亂嘈鬧與夜柝晨

雞，步履雜遝，「秋夜聞笛」的悠揚玉笛，「夜怨」的西風鐵馬；皆明顯可見。王摩詰詩中有畫，畫中有詩；李笠翁窗中有畫，畫卽是窗；韋先生則是詞中有樂，樂化爲詞，實堪與古今藝人媲美。

韋先生從事歌詞創作，迄今五十載；當年與黃自先生合作的歌曲「旗正飄飄」、「抗敵歌」，與林聲翕先生合作的「白雲故鄉」，都曾在抗戰建國期中，發揮了無比的樂教威力。今以其多年經驗，提出「詩樂再結合」的呼召，非徒空論，兼以力行，實在彌足珍貴。

韋先生從來沒有單獨刊行其詩詞，屢經朋友們敦促，乃編成一册「野草詞」。這是韋先生印贈親友的版本，並無推廣的意向。現因劉振強總經理誠意邀請，乃將「野草詞」交由東大圖書公司印行，列入滄海叢刊之內，這是一件值得欣慰之事。

韋先生的詞作，早爲國內與海外的文化界所重視。在一九七三年十一月，中國廣播公司在臺北曾舉辦「韋瀚章詞作音樂會」，同年十二月，香港市政局與香港音專合辦「香港詞曲家作品音樂會」，韋瀚章詞作樂曲專輯」。數十年來，無論國內與海外，音樂會內，韋先生詞作的樂曲，數量常列首位。

韋先生近年來，極力鼓勵青年人努力研究，以期把歌詞創作技術，發揚光大。他每週親到音專，不計薪酬，爲諸生講授詞作方法，批改習作，眞是桃李滿門，至足欣慰。昔日陳善學琴，從掩抑頓挫之中，悟出爲文之法（見「捫蝨新語」卷五）；現在憑韋先生之指導，青年詞人們，必

可從音樂訓練之中，悟出作詞之秘訣。韋先生的辛勞，必然不致白費。

為了推行音樂教育，應先培養音樂人材；為了提倡歌曲創作，應先鼓舞歌詞創作。清代藝人鄭板橋欲聽鳥歌，遂先種樹；他要廣栽綠樹，「遶屋數百株，扶疏茂密，為鳥國鳥家。將旦時，睡夢初醒，尚展轉在被，聽一片啁啾，如雲門咸池之奏」；這是藝人最佳的設計。種樹好比創作歌詞，我們該種清雅秀麗的樹，而不是乾澀枯禿的樹；我們該作樂境豐富的詞，而不是只談義理的詞。樹林茂密，百鳥自然雲集爭鳴；歌詞豐盛，作曲自然蓬勃開展。

為了要研究如何纔能作得好詞與好曲，韋先生這冊「野草詞」，可以給我們無限啟示。但願羣山皆藏美玉，好使草豐林茂，色澤清新。

（附記）滄海叢刊「野草詞」付梓之日，韋瀚章先生囑我為之作序。平心而論，我尚未配膺此榮任。只因作曲之際，我曾把韋先生的詞，精研細讀；千讀之餘，偶有一得，堪向讀者獻曝，遂成此篇後記，可附卷末而已。

一九七七年九月

五二　韋瀚章先生的歌詞創作

韋瀚章先生，一九〇六年生於廣東省中山縣；到一九八四年一月，剛滿七十八歲。五十年來，他致力於歌詞創作，使我國樂壇，放出異彩，誠爲一大喜事。香港音樂專科學校，定於一九八四年元旦起，連續兩晚，在香港大會堂音樂廳，舉辦「韋瀚章歌詞創作五十三年音樂會」以祝其光輝之成就；更得諸位音樂名家踴躍襄助，並由費明儀教授指揮香港音專合唱團與明儀合唱團聯合演唱，遂成罕有的樂壇盛事。茲將韋先生有關歌詞創作的資料，作簡明之報導：

(一)　學有師承

韋瀚章先生的歌詞創作，能有如此傑出的表現，當然由於才華之高與品德之潔；但其師其友所給他的影響甚大，請分別言之：

韋先生早在小學就讀之時，就傾心文學，酷愛詩詞，而且不斷嘗試創作。吳醒濂老師教他研習國音聲韻，使他有了好的開端。在他就讀中學之時，王子楨老師教他以國學知識，把他眼界擴展，遂能尋到進修的途徑。

一九二四年至一九二九年，他就讀於上海滬江大學預科以及大學院文學系。吳遁生老師以其敏捷的口才，靈活的教法，使他對中國文學有更深的認識，對詩詞創作有更穩的基礎。給他影響最深且提攜最力的，是林朝翰老師；這位清代末年的翰林，才華甚高，提倡國學，不遺餘力，堅要青年學生勤習毛筆書法，以發揚國粹。至今韋先生之書法瀟灑，詩詞秀麗，這位林老師功勞最大。

上述各位傑出的老師，都曾替韋先生奠定了詩詞創作的好根基。我們常見長青之樹，雖在乾旱季節，仍能抽新芽，發新葉，長新枝，就是因為根基深邃之故。先哲有言「爲學必有師承」，實具至理。韋先生每談及昔年諸位老師對他提攜的深恩，常是懷念不已，銘感五內。這使他自己的慈藹心腸，與日俱增，光照後學；難怪數十年來，他的舊學生們總是對他常存敬愛之心，永不減退。

(二) 詩樂結合

韋先生在滬江大學畢業之後，由一九二九年至一九三六年中，七年中，都在上海國立音專做註冊主任。當時，黃自先生在上海國立音專任教，並且是教務主任。教務與註冊，兩個部門的工作，本甚密切；又因兩人年齡相近，遂成摯友。一九三二年春，「思鄉」是他們合作的第一首藝術歌曲。隨着便是「春思曲」，然後着手合作中國的第一個清唱劇「長恨歌」。由於詩樂合作的成績優異，一時展開了研究歌詞創作的風氣，同時也鼓舞起中國藝術歌曲的創作熱潮。在音專，有「音樂藝文社」的組織，社長是提倡藝術教育的蔡元培，出版了一份季刊，名爲「音樂雜誌」，主編是蕭友梅、易韋齋、黃自；韋先生是編輯之一。這冊音樂季刊，算是當年鼓舞音樂創作的唯一刊物；因爲經費短缺，歷時一年餘便停刊了。

當時在音專講授詩詞的，有兩位著名的前輩詞人；一是龍楡生（沐勛），就是黃自作曲「玫瑰三願」的詞作者，（署名龍七）；二是易韋齋，就是蕭友梅作曲「問」，「南飛之雁語」的詞作者。韋先生在他們隊伍中，是最年輕而具有創建銳氣的一員。韋先生提出「詩與樂的再結合」，把詞作不再稱爲「新詩」，而倡用「歌詞」之名。他也倡用「清唱劇」的名稱，代替當時 Cantata 的音譯「康塔塔」。

一九三一年九月十八日，（簡稱爲「九一八」之役），我國聲討日本侵華而掀起愛國熱潮。韋先生與黃自先生合作的「抗敵歌」，「旗正飄飄」，在抗日戰爭期中，發揮了無比的力量。

當時所印行的歌集，有「春思曲」，（包括黃自作曲的三首藝術歌「春思曲」，「思鄉」，

「玫瑰三願」）；「愛國合唱歌集」，（包括黃自作曲的「抗敵歌」、「旗正飄飄」）；「創作歌集」，（包括「一把剪」，「寄所思」，「弔吳淞」，「秋夜」），都是應尚能爲韋先生歌詞所作的獨唱歌曲。

一九三二年，上海商務印書館編輯一套新的音樂教科書，中學適用，共爲六冊，於一九三三年九月初版發行，列於「復興教科書」之內。「復興」這個名稱，是爲了紀念一九三二年一月二十八日淞滬戰役（簡稱爲「一二八之役」）商務印書館的廠房燬於日軍的砲火。這套「復興音樂教科書」，編輯者共有四人：黃自主理樂曲編作，韋先生主理歌詞編作，應尚能，張玉珍（潘光炯夫人）則負責音樂知識解說以及視唱練耳教材。另有助理三人，都是當時上海音專校內的高材生，他們就是後來著名作曲家陳田鶴、江定仙、劉雪厂。

（三） 詞作心得

韋先生認定詩與樂應該結成一體，所以在創作歌詞之時，必須顧及三項原則：

(1) 聲調和諧悅耳，以加強音樂效果。

(2) 句度長短相間，以避去呆滯句法。

(3) 押韻恰稱詞情，使詞與樂更配合。

數十年來，韋先生的詩詞創作，爲數甚多；但由於天災人禍，使他顛沛流離，詞稿散失殆盡。一九七六年，韋先生將其所蒐集得的詩詞一百餘首，輯印成册，取名「野草詞」，以贈親友。一九七八年，臺北東大圖書公司總經理劉振強先生，將「野草詞」列入「滄海叢刊」之內印行，以廣流通。我在此册的「讀後記」，說明作曲者的觀點，是韋先生的歌詞傑出之處是「詞中有樂」，具有玉潤山林的特點。（詳見前一篇「玉潤山林」）

因爲韋先生能「寓樂於詩」，樂人們皆來報答給他以「寓詩於樂」。只有運用音樂的動力，乃能將詩詞之美，傳送到人們的心坎去。詩人需要樂人扶持，樂人也時時刻刻樂意爲詩人獻出力量。作曲者不獨把韋先生的歌詞用於聲樂，且擴展之，把其詩詞內容，作成各種不同形式的樂曲；例如清唱劇（長恨歌、重青樹），歌劇（易水送別），聯篇歌曲（愛物天心，佳節頌，鼓盆歌），合唱組曲（漣漪，花信，鳴春），鋼琴賦格曲（黃昏院落），提琴與鋼琴合奏曲（四時漁家樂，狸奴戲絮），長笛與朗誦並鋼琴合奏的音詩（夜怨），話劇插曲（勸酒歌），提琴與鋼琴合奏曲日更有樂人爲韋先生的詩詞，演繹成爲管絃樂團或國樂團的大合奏曲，以榮耀詩人的成就。我相信，來

（四） 忠於文教

韋先生在一九五〇年到香港，當時的聖樂院院長邵光先生立即聘他爲歌詞創作的指導教授。

韋先生與林聲翕先生合編「中學音樂教本」六冊，由香港華南管絃樂團出版部在一九六一年印行，甚獲香港各中學之歡迎，皆認為足以媲美當年上海商務印書館所出版的「復興音樂教科書」。

後來在一九七五年，韋先生又應東大圖書公司之請，與林聲翕先生合編兩冊音樂課本，供給五年制專科學校一年級使用，甚獲各校師生之讚美。

由一九五九年至一九七〇年的十一年中，韋先生被聘赴馬來西亞婆羅洲文化局擔任華文編輯主任暨出版主任，並代理局長職務。在此期中，他忠於我國華僑的文教工作，在提高華僑文教水準的設計上，建樹良多。一九七〇年，香港基督教文藝出版社聘他返港擔任主編之職，重訂「普天頌讚」集內的歌詞譯文。由一九七八年開始，香港音樂專科學校（前身為香港聖樂院），聘他為該校監督，並指導歌詞習作，直至現在（一九八六年），可說是桃李滿門，實在值得欣慰。

除了任職於香港音專，韋先生不忘為社會樂教盡力。一九七八年，為倡廉運動作歌詞「你我莫相忘」，「半夜敲門也不驚」；在「倡廉之聲」音樂會中演出。又於一九七九年，為香港學校音樂節作「一團和氣」，用為得獎者演奏會最後一場的壓軸大合唱，由數個冠軍合唱團體聯合唱出，聲威壯麗，極富教育效果；故連續五年，同樣運用。其中詞句云，「個人不和分你我，家庭不和是非多，民族不和惹爭端，國家不和起戰禍。和為貴！和、和、和！大家同聲唱，唱到人人笑呵呵。」

（五）實至名歸

一九七二年五月，臺北中國廣播公司舉辦第二屆「中國藝術歌曲之夜」，隆重演唱韋先生作詞，黃自作曲的清唱劇「長恨歌」。陽明山文化學院（今爲文化大學）創辦人張其昀先生，特聘韋先生到院中講學，闡釋其作詞心得，並贈以哲士榮銜。

一九七三年十一月，臺北中國廣播公司舉辦「韋瀚章詞作音樂會」。同年十二月，香港市政局與樂友社聯合舉辦「香港詞曲家作品，韋瀚章詞作音樂會」，皆極一時之盛。僑委會嘉許其對樂教的貢獻，頒贈他以海光獎章，繼又贈以華僑文藝創作獎。

一九七五年冬，留港音樂界祝賀韋先生七十一歲壽辰，由華南管絃樂團出版部編印兩冊韋先生作詞的樂曲專集，遍贈音樂朋友，以作紀念；一爲林聲翕先生作曲的「晚晴集」，二爲我作曲的「芳菲集」。

一九八三年六月，國家文藝基金委員會在第八屆國家文藝獎內，頒贈給韋先生以「特別貢獻獎」。林聲翕先生也以其數十年來顯赫的音樂功績，同時獲獎。我因爲曾替韋先生的歌詞編曲，也就沾光獲獎，深感與有榮焉。何志浩先生贈詩（賀韋瀚章、林聲翕、黃友棣三大家獲國家文藝特別貢獻獎）：

從事文藝創作得見春華秋實，

屈指已屆滿半個世紀的華年。

奉獻一顆赤心來報答我國家，

時間越過得久而志向更貞堅。

中華民族有至大至剛的正氣，

却像松竹梅歲寒三友的勁健。

我們民族精神日益發揚光大，

早被偉大樂章喚醒稱為「九淵」。

哪裡會有經過一番努力耕耘，

徒然白費精神而竟收穫無緣？

若是趁着大好季節播種下田，

保證結得的果實會圓滿周全。

全國仕女仰望文藝界的物望，

果然冠冕南州而且秀出比肩。

將令所有的中國人稱道讚美，

這才是歌詞樂曲作者的大賢。

這首語體詩內所提及的「九淵」，是昔日軒轅黃帝之子（少昊帝）的樂章。「九淵」乃是歌頌少昊的德，淵然深遠之意。何志浩先生這首詩，是從其原作七律改寫而成；其原文云：

文藝春秋五十年，一心報國志彌堅。

中華正氣留三友，民族靈魂喚九淵。

豈有耕耘無所獲，果然播種得周全。

南州冠冕摩倫望，天下誰人不羨賢。

香港音專籌備「韋瀚章歌詞創作五十三年音樂會」，邀請諸位名家參加演出，反應極爲熱烈。其實，所有作曲者，演奏者，歌唱者，對於眞誠力幹的詩人，都常懷敬佩之忱；他們隨時都樂意駕綵車，載詩人，在春風得意的艷陽下，讓他一日看遍長安花。

一九八三年十一月

賀「韋瀚章歌詞創作五十三年音樂會」

五三 向野草詞人致敬

（賀韋瀚章先生八十大壽）

野草詞人韋瀚章先生與我合作歌曲，為期較晚；原因是地區不同，機緣未至。在三十年代，（一九三二年後），他與黃自先生在上海，合作「思鄉」，「旗正飄飄」之時，我才在廣州開始作成「木蘭辭」，「歸不得故鄉」。在抗戰期內，他與林聲翕先生合作「白雲故鄉」之時，（一九三八年），我正在粵北作「杜鵑花」，「月光曲」。直至大陸變色，他遷居香港，（一九五七年），他與林先生合作「寒夜」，「迎春曲」之時，我才作好「問鶯燕」，「中秋怨」。那時，雖然同在香港，合作機緣，仍未出現。因為我在一九五七年秋，赴歐求師以解決中國風格和聲的問題，一去便是六年。韋先生則在一九五九年應聘赴南洋，到北婆羅洲沙勝越，任職於文化出版局。到了一九七〇年，基督教文藝出版社聘韋先生回香港來，重訂「普天頌讚」的歌詞；然後我們得以會面。

一九七〇年七月，韋先生寄給我一首新歌詞，其詞牌名是「水調歌頭」，譜成樂曲之後，名

爲「碧海夜遊」；這是我們合作的開始。

一九七五年，「普天頌讚」歌詞重訂工作完成之後，韋先生應香港音專之聘，任爲學校監督，並擔任講授歌詞創作。次年，「野草詞」刊行，甚得文藝界同仁之重視；隨即列入東大圖書公司之滄海叢刊，遍銷海外各地。「長恨歌」清唱劇，由林聲翕先生補作黃自先生所缺的三章，也隨着全本印行。從七十年代開始，因工作上的需要，韋先生的歌詞創作，更趨活躍了。

一九七六年一月，香港音樂界同仁，祝賀韋先生七十一歲壽辰，程瑞流先生秉其敬愛韋老之熱誠，負責籌辦由華南管絃樂團出版部印出兩冊野草詞人作品專輯；一爲林聲翕先生作曲的「晚晴集」（一百頁），二爲我作曲的「芳菲集」（一百九十頁），分贈給列位樂友，以作紀念。

一九七三年，香港市政局與樂友社合辦「香港詞曲家作品音樂會」，獲得人人讚美。一般人都認爲韋先生的詩詞秀麗，也許未曉得，其詩詞的傑出之處，乃是詩中蘊藏着豐富的音樂境界；這是盛況空前。同年在臺北，中國廣播公司主辦「韋瀚章作品音樂會」，第二輯，韋瀚章作品」，「寓樂於詩」的卓越成就。

一九八三年六月，臺北國家文藝獎金委員會頒贈給韋先生以特別貢獻獎，林先生與我也連帶獲獎。何志浩先生贈詩「三人行」以賀；詩云：

歲寒三友松竹梅，三友高節齊崔嵬。

蒼松勁挺凌霄漢，龍孥鶴立生風雷。

翠竹瀟灑塵不染，七賢六逸交相推。

寒梅凌雪春信捷，三冬嶺南一枝開。

野草詞人韋瀚章，大夫松向日邊栽。

大漢天聲黃友棣，鳳管逸響入雲隈。

無雙品數林聲翁，綠萼點珠臨瑤臺。

韋氏若比韋端己，「白雲故鄉」登蓬萊。

黃氏若比黃山谷，「樂谷鳴泉」清流回。

林氏若比林和靖，「紅梅曲」詠明月陪。

試將古人比今人，古人高蹋離塵埃。

試將今人擬古人，今人游刃應恢恢。

文章華國詩和樂，歌「風」奏「雅」傾百杯。

國家榮獎稱盛會，三友會中同占魁。

特別貢獻天下喻，實至名歸何壯哉！

中山高要新會地，地靈歷產賢哲才。

三友三傑三人行，

更創千章萬章新詞新樂大地頌春回。

這只是詩人的遊戲作品，讀者不必太過認眞。其中提及廣東省的三個縣份，把生於中山縣的

韋先生媲美唐代詩人韋莊（端己），把生於新會縣的林先生媲美宋代詩人林逋（和靖），實在深

得神韻。但把我比擬宋代詩人黃庭堅（山谷），則殊不敢當。從體型看，我的瘦骨嶙峋，面有菜

色，則甚似一竿青竹；這却是當之無愧了。

韋先生的詩詞，具有溫柔敦厚的氣質；這是我國詩歌的優秀傳統。他樂於扶掖後輩，爲學生

們改習作，常有點石成金的功力。詩與樂，原是仁愛的化身，品德與才華也經常是結成整體。韋

先生以其仁藹慈祥感召學生，學生們則敬他以父執之禮，終身不改。他沒有被世俗的財產所束

縛，故能自由地翶翔於詩樂的境界中；常獲衆人的敬愛所拱護，故能愉悅地生活於現實的社會

裏。諺云，「仁者壽」；這是積福在天的最佳例證。

韋太太吳玉鸞女士，是一位難得的賢內助。兩老同甘共苦，相互扶持，歷經人生的狂濤駭

浪，十年前息勞歸主；韋先生一往情深，寫下不少感人肺腑的詩篇。林先生爲他譜成的獨唱曲

「鼓盆歌」，是傑出的例子。此曲的悲傷成份，非常濃厚，常使唱者嗚咽而無法繼續唱完；故林

先生將之改編成大提琴獨奏曲。韋先生這種堅貞的愛心，實在使人蕭然起敬。

近年來，韋先生常受小病所纒，但其歌詞創作，始終不斷。歷年所作的聯篇歌詞（愛物天

心，佳節頌，鳴春），以及清唱劇（重青樹），皆可見其爐火純青的造詣。近年與林先生合作的歌劇（易水送別）以及合唱組曲（香港頌），演出皆獲激賞。

韋先生雖然不是從事作曲工作，但其歌詞中的音樂境界，却是產生樂曲的泉源。作曲同仁，皆有同樣的願望，就是要用美麗的音樂造成堅強的翅膀，把他歌詞內溫柔敦厚的民族優秀傳統，遍播四海，鼓舞人心。謹祝詞人，老當益壯，芳菲年年。

一九八五年一月

五四　李韶先生歌詞集

李韶（士秀）先生的歌詞創作，樸素之中，蘊藏着深邃的智慧。這四十年來，我曾爲之譜成不少歌曲；因爲詞句精煉，意境高逸，常獲聽衆激賞。爲了作曲之故，我曾細心研讀其歌詞；故稍有一得之見，今誌於下：

李韶先生平素沉默寡言，具有「靜觀自得」的哲人品格。因靜觀，故能深入；因細察，故得貫通。心不外騖，故志澄明；口不多言，故言必有中。他的國畫與書法，造詣甚高，其水墨梅花，隷書筆法，早爲藝林名士所器重。他以畫梅的筆觸作詞，故溫柔敦厚，簡潔幽雅；他以書法的功力鑄句，故柔中帶剛，清新脫俗。他生長於書香世家，心儀藝術，尤愛音樂，能用樂教之力來增強訓導之功，常爲同儕所稱道。

我與李韶先生的認識，是在抗戰結束的前一年（一九四四年）秋季。當時他在粵南（茂名）任德明中學校長；而我則在粵北（樂昌）任教於中山大學師範學院。南北阻隔，本來難以共聚；

只因戰事影響，粵北地區奉命疏散，中山大學遷往東江，而教育廳則命我隨省立藝專遷往西江。藝專到達羅定之後，在安頓校舍的一段期間裏，我應諸位友好之邀，前往南部各校巡廻講學，推動樂教風氣；到了茂名德明中學，遂得與李韶先生相見。

德明中學與我，本有夙緣。該校在五十年前創立於香港，以紀念我　國父孫中山先生，（德明是　國父的幼年的名）其校歌是我早期的作品。由於戰事影響，德明中學從香港內遷茂名；因為辦理完善，聲譽遠播。我與李韶先生敍晤，可說是一見如故。我們談及為德明編作生活歌曲，校中同仁，皆感興奮。李韶先生立即着手作歌詞，陸續送來；我在講學途上，也以最快的速度為之一一譜成樂曲，送還德明中學使用。

在抗戰結束後的數年中，赤潮泛濫，國人生活，顛沛流離；我們乃遷居香港。李韶先生在香港九龍主持德明校務，繼而協助江茂森先生創辦大同中學；近二十年來，並兼任珠海大學文學系教授，直至現在。此期中，李韶先生的歌詞創作，極能刻劃出我國同胞的艱辛實況；今東大圖書公司輯印成集，以供同好，實在甚有意義。

李韶先生創作歌詞，開始是以學校生活為題材，譜成歌曲，用以勉勵學子振發向上。其後即擴大範圍，以社會教育為目標，切實地要發揚詩教與樂教的精神。其抒情作品，感情真摯，以切身之感受，闡述愛國愛家，思鄉思親之情，感人肺腑。這些詩詞，非只道出了自己的悽酸，且亦道出眾人的悽酸；非只堅定了自己的信念，且亦堅定了眾人的信念。誠如陸放翁所說「鏡裏流年

兩鬢殘，寸心自許尚如丹」；以此深情，作成「我要歸故鄉」、「北風」，兩首長篇歌詞，意境深刻，譜成大合唱曲，（正中書局印行），一九五一年八月首演於臺北中山堂，甚獲讚美。其他歌詞如「寒夜」、「紅燈」、「中秋怨」、「桐淚滴中秋」等，皆有獨到的意境；作成歌曲之後，瞬即唱遍國內與海外，深獲好評，連作曲者也沾光無限。

我在一九五七年秋，得到江茂森先生賜助，到歐洲義大利進修六年，專研中國和聲與作曲的方法。一九六三年返港之後，選出「歲寒三友」的題材，請李韶先生創作歌詞；期望藉此歌詞作曲，以運用中國風格的曲調，中國風格的和聲，去把中國風格的題材表揚出來。李韶先生用其卓越的國畫筆法，寫出松竹梅的高逸精神，譜成大合唱曲之後，（香港幸運樂譜社印行於一九六四年），每次演唱，皆獲讚許。中國文化協會曾將此曲大量印贈國內及海外團體，使我們皆感榮幸。

李韶先生的歌詞創作，情摯意真，具有天然韻律；我只是替它披上音樂的彩衣，使其天生麗質，更得表彰而已。為此，我要向李韶先生再三致謝。

（附記）東大圖書公司將「李韶歌詞集」列於滄海叢刊之中，請為此集作序；謹將所見，介紹如上。

一九八六年一月

五五　抗戰期中的樂教工作並懷念創作歌詞的詩人們

一九八五年十二月十三日，中國文化建設委員會主辦抗戰歌樂演唱會於臺北市國父紀念館音樂廳，重振國人抗戰時期的建國精神，用意至爲深刻。在十二月五日，邀請韋瀚章先生、林聲翁先生與我，出席記者招待會，又於次日舉行抗戰歌樂座談會，情況至爲熱烈。

年青的記者們，對於五十年前的音樂情況，較爲陌生。衆人對於我所作的抗戰歌曲，只限於「歸不得故鄉」、「杜鵑花」、「月光曲」；此外所知的甚少。其實，當年爲了需要，天天我們都要創作新歌應用。他們請我把抗戰期間的樂教工作加以報導，我也甚盼能藉此機會說起當年爲我創作歌詞的諸位詩人們，以表衷心的敬意。下列所述，是從九一八開始，經過七七盧溝橋事變，以至抗戰結束的樂教概況。

一九三一年九月十八日，日本強佔我國東北；當時我仍在中山大學文學院教育系二年級。我們正在校中忙於組織藝術研究社，期以積極的音樂活動來掃除萎靡的社會風氣。自從九一八以

後，音樂救亡的工作，熱烈展開；這種轉變，對於改良社會風氣，實在大有助力。國難期間，衆人不再昏睡度日了。

一九三四年，我畢業於教育系，任教於廣東佛山市南海縣立第一初級中學校。教學之餘，我忙於磨練鋼琴與提琴的演奏技術，同時也忙着研習作曲方法，準備去香港考取英國聖三一音樂院的學位，以作獻身樂教的基礎。

一九三七年七月七日，盧溝橋事件觸發對日抗戰，我在課餘就不能不投身於抗戰音樂的活動。當時，抗戰動員委員會成立，廣州市社會局亦積極展開各項宣傳活動，我必須爲之編作各種應用歌曲；例如，募捐歌、防空歌、男兒當兵歌、軍民合作歌、縫製棉衣歌等等，都要源源供應。我所作的「軍人進行曲」、「木蘭辭」、「歸不得故鄉」、「青年團歌」等等，都是因當時需要而產生的作品。此外，還要協助廣州青年會主辦的民衆歌詠團；又在佛山聯合各校舉行五百人大合唱、千人大合唱，以喚起同仇敵愾的士氣。

一九三九年秋天，所有學校奉命疏散，繼之而來的便是廣州淪陷，省府內遷。事前，我的老同學（祖居連縣的劉以毅先生），曾經再三囑咐，「倘若廣州撤退，請卽到連縣來」。他認爲，亂世隱居山城，有利於我的音樂修養。他的一番好意，實在使我銘感五內。於是，廣州告急之時，我卽取道三水、四會，徒步經廣寧、懷集、八步、連山，而抵達連縣的三江墟；却不曉得，廣東省政府也是撤到連縣來。原想入山潛心修練，怎知走到十字街頭；磨練之功尚未完成，已經

身不由己地投向服役的行列去了！

在隨着來的一年中，我給極度繁忙的樂教工作所纏，屢躓屢起，未有病倒，可算幸運之至。

今分爲幹訓團、藝術館、師範學院三個階段以述之：

幹訓團的活動

幹部訓練團的團員，約有二千餘人，都是廣州市集中訓練的大專學校的學生，隨省政府撤退到連縣。當時的教育長是陸宗騏先生。該團新成立，需要編作團歌與應用歌曲，我逐被聘爲音樂教官。團內能創作歌詞的詩人甚多，他們都熱心供應新詞給我作曲，我對他們都存有極大敬意。

此期中可爲代表的是任畢明先生；從下列所選的數首歌詞中，可以清楚看到當時的社會情況：

幹訓團歌　　（任畢明作詞）

幹部推動一切，訓練成就一切；

洪爐煉好鐵。大時代的青年們，樂羣敬業。

領袖高於一切，抗戰重於一切；

誓把倭奴滅。大時代的青年們，堅決團結。

我們要奮鬥，我們要負責；

報國矢精忠，清操勵冰雪。

抗戰中心在農村，農村主要重建設；

幹部們，努力努力去貫徹！

歡迎勝利的新年　（任畢明作詞）

一九三九年十二月，日寇由廣州北犯，一九四〇年元旦，擊退日寇；這是第一次粵北會戰勝利。從這首歌詞中，可見當時全國軍民的心態：

歡迎，歡迎，大家歡迎，歡迎我們勝利的新年。

春風裏，國旗迎人笑；爆竹響，捷訊耳邊傳。

讓我們歡呼，讓我們鼓舞，

齊舉手，齊舉手，歡迎我們勝利的新年。

時光如箭，我們的苦鬥又一年，

檢取過去好教訓，展開努力新戰線。

時間爭取空間，堅忍勇邁向前；

我們是：持久戰！

到如今，敵國在崩潰，敵人在抖顫；

中華氣象萬萬千！

歡迎，歡迎，大家歡迎，歡迎我們勝利的新年。

勝利的呼聲　（任畢明作詞）

這是一九四一年配合世界性的勝利運動而作成的抗戰歌曲，其詞云：

Victory! Victory! Victory 是我們的！

打倒東方的盜夥，粉碎軸心的迷夢，

解救我們的祖國，實現人類的大同。

把我們的鮮血，寫成美麗的 V！

把我們的熱汗，寫成偉大的 V！

一個、兩個、千千萬萬個美麗而偉大的 V！

Victory! Victory! Victory 是我們的！

Ｖ字運動，是國際性的勝利運動，其意義不但鼓舞國內民心，堅定國民勝利信念；而且，還要以攻心的方法，動搖敵國軍民的意志。這是劃時代的宣傳戰，當時被認爲是此次對抗軸心國家的戰爭中最能深入人心的設計。歐美各國對此次勝利運動，開展得如火如荼；我國各地，爭相響應。當時英國首相邱吉爾說，「Ｖ字的形象，是被侵佔國家人民不屈精神的象徵，納粹暴政命運行將終結的預兆」。

Ｖ字運動一經提出，瞬即傳遍歐美。人人對Ｖ字狂熱愛護。人們都用Ｖ字的裝飾品，以象徵民主國家的勝到。無論是車輛、店門、牆壁、報紙，處處都寫上無數的Ｖ字；車票、榮單、明信片、廣告牌，都印上無數Ｖ字；一時Ｖ的符號，Ｖ的音響，傳遍各處，人人都感到無限興奮，堅信勝利之降臨。到了今日，我們與極權戰鬥，實在也該再來一次世界性的勝利運動，以振士氣。

此外，任畢明先生作了不少歌頌抗戰的歌詞，皆曾編爲混聲合唱歌曲；例如，新英雄、跑警報、七七神聖頌、新生、今別曲、招魂曲、隕星頌、月光曲等；今選錄數首於此，以明內容：

新生　（任畢明作詞）

火花飛繞，巨響冲霄，千軍萬馬戰場驕。

是骨肉，是血淚，是怒號，是狂笑；
分明是你死我活不相饒。
戰鬥！拼命！新中國誕生在今朝！
今朝！今朝！衝起萬丈的高潮！
飛出九天的洪飈，殘餘恥辱一筆消！
勝利！勝利！勝利的大旗正飄飄！

今別曲　（任畢明作詞）

握手吧！握手吧！請你緊握我的手吧！
讓這親密的一剎那，永遠印在我的心頭吧！
流水如車，白雲如馬，況天南地北，斜日昏鴉。
臨歧無別話，只一聲，「珍重吧！」
長風捲浪走龍蛇，夜光如血催琵琶；
中原如沸，終當去也！
待相逢，白雲珠海酒家！

握手吧！握手吧！請你緊握我的手吧！

讓這親密的一剎那，永遠印在我的心頭吧！

招魂曲　（任畢明作詞）

山之邊，水之湄，山花野草路迷離；魂兮何依！

風蕭蕭，雲遲遲，風雲變色天亦悲；魂倘有知！

誰教國族危亡？眼看敵寇方張；

把血肉付與正義，拿肝膽震破強梁。

山高高，水泱泱，豐草長林埋國殤。

大樹飄零棟梁折，將軍沙場臥黑鐵；

男兒征戰裹屍還，況為民族顯壯烈！

有無名英雄，有鐵蹄喋血；死為雄鬼兮凛大節。

歸來，歸來，魂兮歸來！

黃河如帶，崑崙崔嵬，長江珠海水瀠洄。

歸來，歸來，魂兮歸來！

踏過腥羶，路繞天涯，天南地北鴻聲哀。

歸來，歸來，魂兮歸來！

鮮花滿地為君開。

聽！聽！凱歌聲聲向君催。

月光曲 　（任畢明作詞）

「月光曲」的抒情氣質較重，是抗戰歌曲至今尚為眾人所喜愛的歌曲之一。這是一九四○年中秋節後，任先生寄給我的詩稿。他附記云：中秋節夜，月下有感而作成此詩；其中吟誦式的「唔唔」聲，不曉適合於歌唱否。（唔唔的讀音，粵語只是閉口的鼻音，應該借英文寫為H'm，而不是國語的「烏」音）。其詞云：

一樣的月亮，一樣的月亮，月亮下面是故鄉。

故鄉呀，在何方？

鄰家好孩子可有歌唱？水田墓草可是如常？

唔，唔，故鄉！故鄉！

一樣的月亮，一樣的月亮，月亮下面是他鄉。

月亮光，月亮光，

照我舊時裝，照我舊時裳，

舊時裳，舊時賞月在故鄉。

唔，唔，故鄉！故鄉！

多好的月亮，多好的月亮，月亮下面是戰場。

戰場光，戰場長，寒光長墊照鐵槍。

健兒何昂揚！今夜馬蹄忙。

衝，衝，衝，一衝敵膽喪，再衝敵陣亡。

三衝四衝月亮正中央。

前時明月今時光，今夜故鄉應斷腸。

費思量，漫思量，思量好月在前方！

這些歌曲之產生，都是為了撫慰大眾的心靈，振作大眾的意志。為這些歌詞作曲及指揮合唱之演出，我實在賠了無限感情，牛是熱血沸騰，牛是傷心洒淚。

藝術館之創立

幹訓團，初設在連縣的星子，再而遷到三江，隨即東遷到乳源，繼而遷到南雄的修仁，終於遷回接近省政府的曲江鳳凰山；這樣奔波的搬遷，只是一年內的事。由修仁遷回曲江的一般期間，房舍建築需時三個月，就在此期中，我被教育廳借用去協助趙如琳先生創辦省立藝術館。該館內分三科。藝術館後來以館長職位兼任，美術科主任是當時美術家胡根天先生，我則爲之主持音樂科。藝術館後來改爲藝術院，再改爲藝術專科學校；那時，我已被母校中山大學邀返師範學院任教，只是每月回到藝專講課一週，每月到幹訓團上課一次，均爲兼任工作。

藝術館之創立，所要訓練的，是各藝術宣傳隊伍的人員。由各隊伍派送隊員前來進修，兼協助學校音樂教師求進步。當時我們側重現實環境的藝術教育，不作高談濶論。我們的宗旨，可從下列歌曲見之：

藝術工作者之歌　（趙如琳作詞）

我們生長在偉大的時代裡，

我們長成在堅苦的抗戰中；

血的教訓，摧毀因襲萎靡的舊習，

鐵的現實，煉就不屈不撓的精神。

讓我們

雄偉的歌聲，喚醒了民族的意識；

激動的演劇，振發起民族的力量；

莊嚴的繪畫，表現出民族的新生。

學習要緊張，工作要嚴肅；

理論要正確，作風要健全。

一切困難，阻不住我們的前進；

民族現實的藝術，建立在我們的集團。

我在藝術館擔任了三個月的工作，至第一期學員結業為止。這段期間，為我作歌詞的詩人顏多；除了任畢明先生，可用何徵（荷子）先生為代表。下列選出數首何先生的作品為例。

「良口烽烟曲」是紀念粵北會戰勝利的大合唱，其中分為七章。前四章敍述一九三九年秋，廣州失守之後，增城、從化，便成為粵北的重要前線。繼而說到一九三九年底，日寇北犯（就是

粵北第一次會戰）的戰後慘狀；然後描述一九四〇年五月，第二次會戰前夕，民眾空舍清野的情況。何先生任職軍中，常在前線，所以詩中所寫的戰地生活，極為真切，殊非後方生活的詩人們所能寫得出來。

良口烽烟曲（粵北勝利大合唱）（荷子作詞）

第一章　良口頌　（壯麗激昂的合唱）

良口天險！良口天險！

鷄籠岡做它的前哨，茶亭坳做它的後衛；

黃牛山，礦山，雄視於左，

石榴花頂俯瞰在右邊。

廣從公路像一條迎戰的巨蟒，

透過了華南的咽喉，伸進了華南的腑臟。

保衛良口！保衛良口！

保衛華南國防的第一線！

多少年來，五指山頭鎖着風霜；

多少年來，石榴花頂花開花落；

多少年來，恬靜農村人事浮沉；

多少年來，粵北風沙不聞號角。

自從廣增背進十月的惡風，

吹來了驚天的波濤，吹散了農村的落寞；

於是，良口成了要塞。

保衛良口！保衛良口！

保衛華南國防的第一線！

「良口頌」把粵北戰場的地理環境，作一簡要的描述。「廣增背進十月的惡風」，說明廣州在十月淪陷之後，廣州增城的交通線，便成為國防的前線。詩人敍述有條不紊，實在使我敬佩。

第二章　魔爪揉碎了村莊的和平（悲憤的合唱）

一片片，冷風吹動破布片；

一堆堆，瓦礫冒着青烟。

瓦礫堆裡種着了仇恨，

碎布片裡寫滿了辛酸。

為甚麼家家都敞開了屋簷，

讓黃昏輕易地溜進？

為甚麼家家的門庭都如此冷落，

讓晚風在黑暗裡摸索？

是誰家的少婦，

在打滾着的火光中嚎哭，嗚咽？

是誰家的男子，

在祖國的大地上，俯吻得這麼親切？

公路邊，破衣老婦扶着女孩，

眺望着遠方，她底淚泉早已枯竭。

那兒是你的家呢？

家啊！正在遠方的烽火裡毀滅。

任老眼糢糊，流不出淚，也流不出血！

何來魔爪，扯他們跑上悲慘的運道？

仇恨早已在心頭打結。

何來魔爪，揉碎了村莊的和平？

問此仇，何時雪？

這是一首悲傷與憤恨交織的歌曲，未曾親眼見過這種戰後慘況的人，實在很難了解血海深仇的意義。在合唱中，最後的兩個三字句子，反覆多次，並用漸慢漸強的唱法，實在是要充份發揮詩句中的涵義。

第三章　破路歌（勞動節奏的民歌風格）

鋤呀，鋤呀，鋤完一簍又一簍。

抬呀，抬呀，抬完一簍又一簍。

公路浸滿我們的血汗呀！

公路築好又要破呀！

破了公路，仇貨難推銷呀！

鋤斷了日本鬼的命根呀！

替日本鬼做好了墳墓呀！

荷」。這是勞動呼聲為伴的民歌風格。

這首合唱歌曲，開始用「鋤呀荷荷鋤呀荷」，「抬呀荷荷抬呀荷」，作成一段輪替加入的合唱；然後用男聲合唱，女聲合唱，輪流唱出對答式的歌詞；伴着歌詞的聲音，是「海呀荷荷海呀荷」。

第四章　粵北的銅鑼響了！（呼召備戰的合唱）

日本鬼來了！敲響了粵北的銅鑼！

粵北像冬日乾燥的草原，燒起一把野火！

由街口至鷄籠岡，由鷄籠岡至良口，

由良口一直燒遍整個粵北。

越燒越猛，越燒越烈，

燒焦了人們的心，

不怕辛苦，從朝做到晚呀！

只要保得家來又救得國呀！

不分男，不分女，只要氣力好；

不分幼，不分老，只要把家鄉保。

燒裂了積鬱在心頭的憤恨。

日本鬼來了！這不是絕望的叫喊，

這是生之鬥志，復仇意念之謳歌。

誰家的孩子失去了爹娘？

誰個心頭記上血賬？

誰家的妻女身上印着恥辱的烙痕？

誰家的兄弟死在日本鬼子的手上？

來吧！來吧！

有槍的拿出槍，

壯丁們快跟軍隊上戰場！

老的，弱的，快把糧食搬到山上，

壯健的女人，快替軍隊燒水、煮飯、洗衣裳。

告訴敵人，粵北已經堅強，

粵北已在仇恨裡成長。

日本鬼來了！個個都磨拳擦掌！

日本鬼來了！快把粵北的銅鑼敲響！

這是一首呼召備戰的進行曲。歌詞裡的「越燒越猛，越燒越烈」，供給歌聲由弱變強的漸層變化，可增音樂的威力。

第五章　石榴花頂上的石榴花　（民謠風的合唱）

石榴花，石榴花，石榴花頂上開着石榴花。

它紅過珊瑚，紅過琥珀，紅過血，也紅過硃砂。

五月，敵人再猛撲良口，

要直撲曲江，打通粵漢線。

我英勇的弟兄們，卻在石榴花頂消滅他。

「你要曲江，我要廣州」，

任你飛機大砲毒氣都不怕。

左來左打，右來右打，打打打，打到敵人回老家。

石榴花，石榴花，石榴花頂上開着石榴花。

它紅過珊瑚，紅過琥珀，紅過血，也紅過硃砂。

它吸取了敵人血的精華。

它吸取了敵人血的精華。

這首抒情歌曲的詞句，能用極簡單的敍述，把第二次粵北會戰的來龍去脈說清楚，實屬難能可貴。我使用民歌風味的曲調，使聽者產生親切感。實在說來，石榴花頂的戰役，乃是一個悲慘的史蹟；因為守軍據險殲敵，日軍傷亡奇重；終於派出機羣狂炸，全部守軍，壯烈犧牲。此事使我在作曲之時，指揮演唱之時，每一想及，都感到非常難過。

第六章　血戰雞籠岡　（激昂合唱曲）

風在吼，雨在嘯，樹林在搖曳，人馬在吶喊，

衝鋒號在打打打的叫。

馬在翻，人在倒，白刃在閃耀，國旗在高飄，

機關槍在各各各的跳。

六月二日，由晌午到黃昏，

在雞籠岡展開了一場血的爭奪戰。

七百潰退的「皇軍」步騎，三番四次，

始終衝不上猪牯嶺那座九九山頭。

機關槍的吼叫，

興奮了快要餓軟的英勇的射手。

機關槍像驟雨一樣，向敵人傾注着，

「皇軍」用屍體的堆積，來和我們對壘。

公路上的「皇軍」，像被趕着的鴨羣，擠一陣又擁一陣，他們發誓要搶到這個山頭，掩護他們退却的部隊。

雞籠岡，砲火比天下着的雨還密。

雞籠岡，空氣低沉壓緊了人們的心。

雞籠岡，喊殺聲震動了地殼。

雞籠岡，鮮血流成一道河。

我們死守那山頭的，不滿一百人，

「皇軍」固然血流成河；

可是，我們的弟兄們，却也倒下了一個又一個。

「砰」！一顆子彈咬去了連長揮着駁殼槍的兩個手指，

熱血濺滿了連長的臉，

連長忍着痛，命令着，「弟兄們，衝鋒！」

衝鋒的號聲，熱情地叫着，有力地叫着，

弟兄們心紅了！機關槍笑了！

卅八師團的「皇軍」精銳，

像倒水似地倒下去了！

震撼了山頭，震撼了原野！

有力地叫着，興奮地叫着，

衝鋒的號聲，熱情地叫着，

「倒水似地倒下去了」之後，再以此主題唱出尾段歌詞，並加變化，以總結全章。這章的主題，是激昂有力的進行曲。此章裡，伴唱所用的材料，有機關槍的「各各各」，衝鋒號的「打打的」，內，我使它出現了三次。除了開始的一次之外，在「我們死守那山頭」之前，再現一次；最後這個樂章是全首合唱曲的着力點。開首的主題（由「風在吼」至「各各各的跳」），在此章

勝利時的「哈哈哈」。

間場曲（幽靜的抒情合唱）

鷄籠岡，這安靜而秀麗的山峯，

向北粵的雲天高聳。

秋夜，這清凉的秋夜，

秋月掛在峯巒的夾隙中，

照澈了溪流，也照澈了羣峯。

啊！雞籠岡，這幽美的地方，

雞籠岡，這幽美的地方，

想不到會變作今戰場！

到如今，却縈繞着異國的夢魂！

第七章　怒吼吧，珠江！（壯麗激昂的合唱）

這段間場的合唱，用爲兩個激昂樂章之間的連繫，宛如兩座高山之間的橋樑；目的是要把聽衆的興奮感情帶回安靜的境界，然後再開展另一興奮的境界。

東江水流，西江水流，北江水流，珠江水也流。

流，流，流，流到南邊大海頭。

珠江水啊！

你唱不出我們的悲憤，你冲不散我們的憂愁；

你洗不清我們的恥辱，你滌不淨我們的血仇。

東江在怒吼，西江在怒吼，

北江在怒吼，珠江也在怒吼，

三千萬人的憤恨，滙成滾滾的洪流；

三千萬人的意志，結成一個鐵的拳頭。

我們不只要勝利在粵北，

我們不只要勝利在良口，

我們要，打回廣州！打回廣州！

這章的詞句，簡潔而有力。開始的伴唱用「流流流」，屬於柔和性質；次段的伴唱用「吼吼吼」，屬於奮發氣質。後段則爲激昂的合唱。

這是現實環境裏所產生的現實歌曲，爲了內容親切，能道出衆人的心聲；故每次演唱，皆有良好效果。當時此曲在全省各地經常演唱，成爲現實的史地教材。何徵先生所作的歌詞很多，我爲他譜成歌曲的，爲數不少；思鄉念親的，有「我家在廣州」，「烽火思親」；描述戰時生活的，有「打仗秋收一樣忙」，「擔架兵」，「補鞋匠」，「我要笑」。從這些詞句之中，我們親

切地體驗到抗戰期中的生活情況：

我家在廣州　（荷子作詞）

我已沒有家了！我家在廣州。

我記起了門外的綠水，我記起了庭前的垂柳；

我記起了被鞭撻的奴隸，我記起了被輾軋的豬牛；

還有我白髮的老娘，我的千千萬萬的戰鬥朋友。

廣州在沉淪；可是，廣州也在戰鬥！戰鬥！戰鬥！

我已沒有家了！我家在廣州。

這首歌曲，全是以傷感為主而帶出激憤。對於戰時生活，這種歌曲實在有其教育作用。

烽火思親　（荷子作詞）

兩年前，在南國的冬日，在悽冷的黃昏中，

母親顫抖地伸出她乾枯的雙手，

把孩子獻給祖國。

「去吧，孩子啊！在祖國的戰鬥裏，

你珍重自己，如同孝順我一樣」。

母親的無淚的眼，向遠方凝視着，

沉默，像毒蛇咬着我的心。

我低下頭，把眼淚咽到肚裏去。

現在，我諦聽着，

在松林，在溪澗，在空谷，在遠方，

好像母親在呼喚着我一樣。

這種思親之心，在當時，可說是人同此心，心同此理。我在作曲時的設計，是「諦聽着」之

後，用二重唱的方法，把母親所說過的話，與歌聲同時進行，使母親的叮嚀，無所不在。

打仗秋收一樣忙　（荷子作詞）

四野飛起黃金浪，黃金浪，

田水漲，田水乾，田水乾時稻草黃。

今年收成好，農家收割正匆忙。

田水漲，田水乾，田水乾時稻草黃。

四野秋高天氣爽，天氣爽，

將士精神旺，前方殺敵一樣忙。

打仗秋收一樣忙，一樣忙，將士在前方。

我們趕快收種糧，快把糧食送前方；

前方人馬壯，軍民合作力更強，

打倒強盜保家鄉。

這種軍民合作的歌曲，當時在國民教育的工作中，曾經發揮起甚大的力量。

擔架兵　　（荷子作詞）

一張擔架牀，兩個抬一個；

躺着的舒舒服，跑着的氣荷荷。

烈日當頭晒，冷風像刀剮。

喂！你兩個，為甚這麼的笨！這麼的傻！

你們跑得紅筋露臉，他卻舒舒服服高高的臥！

唉！他那裏是舒舒服服的臥！

你不見他，子彈射穿了額頭，鮮血染紅了心窩？

他剛在前線受傷歸來流血多；

我們是弟弟哥哥，本來就沒有分你你我我。

難道他們流血我流汗，

這樣也不能？這樣也不能？

簡直是罪過！簡直是罪過！

這些戰時生活歌曲，實在具有極佳教育效果。我對何先生所寫的這類歌詞，常懷崇高的敬意。

補鞋匠　（荷子作詞）

一雙雙，穿了又穿，補了又補，簡直不成鞋樣。

補鞋匠，帶點好心腸，心裏想⋯

弟兄們終年登山涉水去打仗，

每星期只關得八角餉；

那能買得起幾塊錢的鞋？

不如索性讓它

破了鞋頭補鞋頭，穿了鞋掌補鞋掌。

補鞋匠，兩管針，兩根線，終日不停穿。

補鞋匠，帶點好心腸，心裏想：

朋友們，別小覷它這怪模樣，

它也曾踏過敵人的壕塹，

踐過倭奴的肚腸。

不如索性讓它

破了鞋頭補鞋頭，穿了鞋掌補鞋掌。

因為弟兄們終年登山涉水去打仗，

每星期只關得八角餉；

辛辛苦苦都只為抗戰救國保家鄉。

這是抗戰期間的生活素描。我很佩服何先生的作詞取材與表現技巧。我在作曲時，要盡力使

用輕快活潑的曲調，目標是把聽眾們帶到嚴肅的結論來。此曲已印在我的「獨唱藝術歌曲選」中。

我要笑 （荷子作詞）

我要笑，我愛笑，我們喜歡笑。

笑啦，笑啦，笑個痛快吧！

笑啦，笑啦，笑出眼淚來吧！

決不哭喪着臉孔，決不皺起了眉頭。

生命裏要有春天，戰鬥裏要有陽光。

面對着暴敵，我們要笑；

面對着死亡，我們要笑；

面對着光明，我們更要笑！

編作這類鼓舞人心的歌曲，目標是撫慰人心，使在絕望的境地之中，仍然不忘振作。正如宋代詩人王逢原所說，「子規夜半猶啼血，不信東風喚不回」。我們實在都是爲了信心而生存的。

師院的音樂開展

國立中山大學由雲南澂江遷返粵北，鄭彥棻老師來示，說及師範學院需要音樂教師，囑我早回去報到；於是我離開藝術館，限於一九四〇年底回到硯石。中山大學的校本部在硯石，師範學院則在樂昌縣的管埠；因爲校舍工程尚未竣工，我便被兒童教養院請往該總院居留兩月，助其編訂七個教養院所用的音樂教材。直至年底，然後回到師範學院上課。以後，我就奔馳於樂昌與曲江之間，（四小時火車路程）。一九四四年夏天，因戰事迫近而大疏散。中山大學遷往東江，我則依從教育廳之命，隨省立藝專赴西江羅定縣建校。次年秋天，便是抗戰結束之年。

師範學院的師生們，對音樂活動，極爲熱心。組織合唱團、演劇隊、處處演出，把樂教工作開展得極爲蓬勃。在硯石，基督教會主辦的學生服務處，更提供各種協助，使文化活動倍添光彩。

當時鄭彥棻老師任省政府秘書長，提倡機關學校化，組織公餘服務團。從梁寒操先生所作的團歌，可以看到戰時生活的活躍：

公餘服務團團歌　（梁寒操作詞）

（一）世界不容有自了漢，事業要我們一起幹；

民族何能沙般散？革命何能自由慣？

今天是羣衆的時代，我們的眼睛要清楚看；

集體的生活，羣衆的運動，克服人們私與懶。

同志們，機關要如學校：

飯一道的吃，事一起的辦；

我們團的精神，光明燦爛。

（二）世界不應有糊塗蟲，凡事沒有知識不會成功；

有知識眼睛才不矇，有知識頭腦才不空。

今天是科學的時代，我們大家不要在夢中；

一輩子做事，一輩子求學，克勝人們愚與蒙。

同志們，機關要如學校：

做事是無窮，求學是無窮；

我們團的精神，活虎生龍。

(三)人生自私一定痛苦，世界需要我們服務；

貨棄於地固可誅，力不出身尤可惡。

想達到不朽的人生，我們不要被自私心誤；

助人的得助，福人的得福，根絕人們貪與妬。

同志們，機關要如學校：

愛樂要相關，服務要相互；

我們團的精神，永恒堅固。

我盡力把這首歌詞作成活潑輕快的生活歌，使公務人員，恢復了年青氣質；這可以直接助益於抗戰工作。

當時我所作的一首民謠風的歌曲「杜鵑花」，歌詞是文學院哲學系四年級學生方健鵬（燕軍）所作。因為衆人喜愛民謠風格的藝術歌，此歌發表之後，便卽獲得廣遍的歡迎。可惜的是，方君畢業後，服務於桂林；有一次帶領學生去旅行，入水拯救遇溺的學生，連他自己也遭不幸。

每見春日杜鵑花開，我就難免黯然神傷了！

為了戰時物質設備不全，我所編作的合唱歌曲，經常準備沒有琴聲伴奏，都能獲得良好效

果；這是無伴奏的合唱歌曲。為了推廣歌唱活動，師範學院董麗莊同學作了一首歌詞，可以說明現實樂教的精神所在，其詞云：

唱起來，青年們！　（董麗莊作詞）

沒有樂器，我們唱起來！沒有伴奏，我們唱起來！

我們來唱 Soprano，我們來唱 Alto，

我們來唱 Tenor，我們來唱 Bass。

我們用激昂的四部合唱，唱出我們民族的勇壯；

我們用雄偉的四部合唱，唱出我們民族的堅強。

上列這些歌曲，充實了戰時的日常生活。直至一九四五年秋天，原子彈投落廣島，日本無條件投降，中山大學復校於廣州，我乃被召回廣州，同時兼任藝專音樂科的工作；我的樂教記錄，又展開了忙碌的另一頁。

綜觀抗戰八年裏的樂教工作，繁忙之中，深具意義。在物質貧乏的環境中，我們被迫在無米之炊的情況下當家；幸而國人同舟共濟，雖然忙亂，仍然不覺辛勞。當時我們在音樂教育工作中，同時做着大眾識字運動、普及國語運動、新生活運動、國民健康運動、國防運動、掃毒運動

等等工作；在愛國教育的目標之下，一切苦役，都能捱受。

所有爲我創作歌詞的詩人們，皆在抗戰救國的呼召下，毫無條件地獻出力量，以工作爲快樂，以服務爲榮耀。對於諸位詩人，我從來未有給他們以報酬；正如我之作曲，從來都沒有人要給我任何利益。當衆人把歌曲唱得起勁，聽得開心，就是我們的全部報酬。今日我每次憶起當年作詞的詩人們，心中實在懷有無限感激與崇敬；但他們大半都已離開人間，連我的致謝之辭，也懶得聆聽了！

在撤出廣州與回到廣州的一段期間，給我留下深刻記憶，可分三項記述：

(一)　賴有提琴爲助

當我退出廣州，由三水、四會，沿廣寧、懷集路線，北上連縣之時，徒步而行，一肩行李之外，並且抱着我的提琴上路。在樂器設備不足的環境中，這提琴給我以很大的幫助。我切實地感覺到，只有將演奏技術與音樂理論合一使用，乃能產生說服力量。

在幹訓團中，晚間課後，總隊長最愛請我爲千餘位學員奏曲。我每請求總隊長讓衆人憩息於月夜松林的草地上，聽我解說及演奏世界名曲。雖然沒有鋼琴伴奏，我用獨奏的提琴，把樂曲的內容奏出，可以舒解他們整日的辛勞。每次結束，我用提琴變奏抗戰歌，又用提琴領他們高唱抗

戰歌，以振起他們內心的力量。

幹訓團，後來改爲地方行政人員集訓機構，每期派出教官赴各縣招考團員；我曾到東江，停留在梅縣、興寧一帶。後來奉令疏散，從粵北隨省立藝專遷到西江，我曾在鬱林、羅定稍留，然後南下遍走信宜、茂名、化縣、陽江、電白。每到一地，必被當地各校邀請，爲衆人講解音樂知識，也必爲衆人演奏提琴；而且，必以提琴伴奏該校音樂教師爲衆人演唱。更爲學校及各社團譜成新歌，立刻爲衆人用提琴試奏，又用提琴爲助，教衆人唱出，其情況至爲熱烈；這全是提琴的功效。

一九四二年夏，粵、桂、湘、贛四省合辦青年夏令營於南岳（湖南衡山）；粵省府命我前去擔任音樂總教官，並囑我帶兩位師範學院同學前往協助音樂活動。夏令營中約有二千青年學生，什麼樂器都沒有。辦理各中隊的合唱比賽以及舉行音樂演講之時，全憑有提琴爲助，乃能使工作情況變爲熱烈；這是提琴的功績。

(二) 編作社團用曲

抗戰期中，經常應各縣學校或社團之請，爲之編作應用歌曲；這些歌曲，實在做之不盡。我皆視爲本份的工作；雖然沒有報酬，但精神深感愉快。這些繁忙而勞苦的工作，使我把按詞作曲

的能幹，磨練得更為精細。為此之故，梅縣中華書局樂於為我印出我所作的合唱歌曲集「勝利的呼聲」、「樂教新歌集」。這些均由音樂專家吳志華先生負責校訂；雖然都是簡譜本，沒有印出伴奏的鋼琴譜；但在當年，對於樂教工作之開展，自有其可見的效果。

(三) 供給兒童教材

當時省府主席李夫人吳菊芳女士，為救助戰地兒童，在粵北辦了七所兒童教養院，分佈於曲江、樂昌、連縣、仁化各縣境內。我是義務協助該院編作音樂教材，並為編作應用的新歌。描述該院生活的聯篇合唱歌曲「新生」經常在各地演出，使人明白抗戰教育的內容。

吳女士想聘請音樂教師巡迴指導各院的音樂活動，我就從藝術館音樂科徵求了三位研究員赴任；她們是毛秀娟、雷德賢、莫天真。她們原是患難相共的老同學，奮力服務而不計薪酬。由於她們的人緣好，熱心而負責，深獲七個院的師生們愛戴；遂為兒童樂教播下了優良的種籽。直至今日，毛、莫兩位，仍然健在，而且桃李滿門；雷德賢則於抗戰末年，不幸罹惡性瘧疾逝於英德縣。她們三位的勞績，常使我不勝敬佩。

在抗戰期中的樂教工作，宛如無米之炊的主婦，經常要在沒有辦法之中想出辦法；從極度困難之中，尋求出路。站在音樂藝術的立場看，當時那些工作，可說是全部未達水準。恰似山行遇

虎，爲求生存，只有奮起拼命；秉持着「知其不可爲而爲」的精神去硬幹，無論什麼樣的怪招，都要使用出來。後人談及，可能有人會指出我們打虎之時，那一拳不合少林派的手法，那一脚有違武當派的作風；我們聽來，惟有苦笑而已。

回想當年，我們是在愛國的烈火中長大，努力耕耘，全然不問收穫；——實在也無法去問收穫。幸得衆人衷誠合作，然後得渡艱危；這種身在絕境而不忘振作的精神，直到今日，仍然給我們留下了難忘的印象。

何志浩先生贈詩

大海揚波歌

黃友棣先生在海外數十年，其所著樂論，所作樂曲，常由海上，一波一波的從海的那一邊傳到海的這一邊。未嘗因海的阻隔而有疏遠。

古代音樂家，常有不得志者；或散居各地，或投奔海外。如太師摯適齊、亞飯干適楚、三飯繚適蔡、四飯缺適秦；鼓叔方入於河，播鼗武入於漢，少師陽，擊磬襄入於海。今之音樂家，亦常有不能在國內一展所長而出國謀生，或棄其所學，改行改業而默默無聞；良可惜也。

憶抗戰時期，愛國歌曲曾發揮最大力量。今為重振國魂，愛國歌曲更為重要。團結海內外音樂家，共同致力於復興文化工作，實為當務之亟。

黃先生身在海外，心存國內，其勤力樂教，自強不息之精神，甚為可欽。所著音樂人生、琴台碎語，樂林蓽露，樂谷鳴泉，樂韻飄香等書，早已膾炙人口，風行於世；余曾作大歌十首，刊

於書後。茲又出其新著樂圖長春，其愛國情操，久而彌堅，特續作大海揚波歌以贈之，以表其志

潔行芳與海涵雅量，其亦爲有感而發之歟！噫！微斯人，吾誰與歸？

我昔涉江兮，乃一葦之可航。

江流不息兮，滙百川而合千潢。

洞庭張樂兮，君山一粟而遙遠相望。

茲復航海兮，波濤山立而雲翔。

一望無岸兮，窮宇宙之大觀而極浮天以淼茫。

海之爲廣也，納江淮河漢而萬滙汪洋。

海之爲大也，極目無際而涵虛穹蒼。

海之爲狀也，若驚濤奔雷而激轉渤蕩。

海之爲怪也，聚黿鼉魚龍而鱗介潛藏。

慷兮慨兮余懷之激昂，欲乘長風而破巨浪。

吾巡海角天涯探究古代之樂師兮，

則聞夫太師摯適齊，亞飯干適楚，

三飯繚適蔡，四飯缺適秦，

而各見其糊口的廚房。

入於河兮鼓叔方，入於漢兮播殳武，

入於海兮少師陽與擊磬襄，

相與河海之神黯然而協奏宮商。

今之大音樂家兮，

或在海內或在海外不能相聚於一堂。

有「苦行僧」的愛國音樂家蟄居在香港，

其知音者惟有林聲翁與韋瀚章。

遊學於羅馬兮，為國而爭光。

棲遲於海隅兮，心嚮乎華岡。

其著「音樂人生」也，顧為天地一沙鷗而海上來往。

其著「琴台碎語」也，恨夫鄭聲之亂雅樂而心傷。

其著「樂谷鳴泉」也，於樂教見解切忌乎信口雌黃。

其著「樂林華露」也，創造中國風格的和聲而使人欣賞。

其著「樂韻飄香」也，作梅花之頌而使中華文化萬世芬芳。

一波一浪，其勢雄壯。

聽大海之揚波兮，心潮澎湃，天風琅琅。

聽大海之揚波兮，熱血滿腔，萬馬騰驤。

滄海叢刊已刊行書目 (八)

書　　名	作　者	類　　別
文學欣賞的靈魂	劉述先	西洋文學
西洋兒童文學史	葉詠琍	西洋文學
現代藝術哲學	孫旗譯	藝術
音樂人生	黃友棣	音樂
音樂與我	趙琴	音樂
音樂伴我遊	趙琴	音樂
爐邊閒話	李抱忱	音樂
琴臺碎語	黃友棣	音樂
音樂隨筆	趙琴	音樂
樂林蓽露	黃友棣	音樂
樂谷鳴泉	黃友棣	音樂
樂韻飄香	黃友棣	音樂
樂圃長春	黃友棣	音樂
色彩基礎	何耀宗	美術
水彩技巧與創作	劉其偉	美術
繪畫隨筆	陳景容	美術
素描的技法	陳景容	美術
人體工學與安全	劉其偉	美術
立體造形基本設計	張長傑	美術
工藝材料	李鈞棫	美術
石膏工藝	李鈞棫	美術
裝飾工藝	張長傑	美術
都市計劃概論	王紀鯤	建築
建築設計方法	陳政雄	建築
建築基本畫	陳榮美、楊麗黛	建築
建築鋼屋架結構設計	王萬雄	建築
中國的建築藝術	張紹載	建築
室內環境設計	李琬琬	建築
現代工藝概論	張長傑	雕刻
藤竹工	張長傑	雕刻
戲劇藝術之發展及其原理	趙如琳譯	戲劇
戲劇編寫法	方寸	戲劇
時代的經驗	汪琪、彭家發	新聞
大眾傳播的挑戰	石永貴	新聞
書法與心理	高尚仁	心理

滄海叢刊已刊行書目 (七)

書　　名	作　者	類　　　別
印度文學歷代名著選(上)(下)	糜文開編譯	文　　　　學
寒　山　子　研　究	陳　慧　劍	文　　　　學
魯　迅　這　個　人	劉　心　皇	文　　　　學
孟　學　的　現　代　意　義	王　支　洪	文　　　　學
比　　較　　詩　　學	葉　維　廉	比　較　文　學
結　構　主　義　與　中　國　文　學	周　英　雄	比　較　文　學
主　題　學　研　究　論　文　集	陳鵬翔主編	比　較　文　學
中　國　小　說　比　較　研　究	侯　　　健	比　較　文　學
現　象　學　與　文　學　批　評	鄭　樹　森編	比　較　文　學
記　　號　　詩　　學	古　添　洪	比　較　文　學
中　美　文　學　因　緣	鄭　樹　森編	比　較　文　學
文　　學　　因　　緣	鄭　樹　森	比　較　文　學
比　較　文　學　理　論　與　實　踐	張　漢　良	比　較　文　學
韓　非　子　析　論	謝　雲　飛	中　國　文　學
陶　淵　明　評　論	李　辰　冬	中　國　文　學
中　國　文　學　論　叢	錢　　　穆	中　國　文　學
文　　學　　新　　論	李　辰　冬	中　國　文　學
離　騷　九　歌　九　章　淺　釋	繆　天　華	中　國　文　學
苕　華　詞　與　人　間　詞　話　述　評	王　宗　樂	中　國　文　學
杜　甫　作　品　繫　年	李　辰　冬	中　國　文　學
元　曲　六　大　家	應　裕　康　王　忠　林	中　國　文　學
詩　經　研　讀　指　導	裴　普　賢	中　國　文　學
迦　陵　談　詩　二　集	葉　嘉　瑩	中　國　文　學
莊　子　及　其　文　學	黃　錦　鋐	中　國　文　學
歐　陽　修　詩　本　義　研　究	裴　普　賢	中　國　文　學
清　真　詞　研　究	王　支　洪	中　國　文　學
宋　儒　風　範	董　金　裕	中　國　文　學
紅　樓　夢　的　文　學　價　值	羅　　　盤	中　國　文　學
四　說　論　叢	羅　　　盤	中　國　文　學
中　國　文　學　鑑　賞　舉　隅	黃　慶　萱　許　家　鸞	中　國　文　學
牛　李　黨　爭　與　唐　代　文　學	傅　錫　壬	中　國　文　學
增　訂　江　皋　集	吳　俊　升	中　國　文　學
浮　士　德　研　究	李　辰　冬譯	西　洋　文　學
蘇　忍　尼　辛　選　集	劉　安　雲譯	西　洋　文　學

滄海叢刊已刊行書目 (六)

書　　　名	作　　者	類	別
卡薩爾斯之琴	葉　石　濤	文	學
青　囊　夜　燈	許　振　江	文	學
我　永　遠　年　輕	唐　文　標	文	學
分　析　文　學	陳　啓　佑	文	學
思　　　想　起	陌　上　塵	文	學
心　　酸　　記	李　　喬	文	學
離　　　訣	林　蒼　鬱	文	學
孤　　　獨　園	林　蒼　鬱	文	學
托　塔　少　年	林文欽　編	文	學
北　美　情　逅	卜　貴　美	文	學
女　兵　自　傳	謝　冰　瑩	文	學
抗　戰　日　記	謝　冰　瑩	文	學
我　在　日　本	謝　冰　瑩	文	學
給青年朋友的信 (上)(下)	謝　冰　瑩	文	學
冰　瑩　書　柬	謝　冰　瑩	文	學
孤　寂　中　的　廻　響	洛　　夫	文	學
火　　天　　使	趙　衞　民	文	學
無　塵　的　鏡　子	張　　默	文	學
大　漢　心　聲	張　起　鈞	文	學
囘　首　叫　雲　飛　起	羊　令　野	文	學
康　莊　有　待	向　　陽	文	學
情　愛　與　文　學	周　伯　乃	文	學
湍　流　偶　拾	繆　天　華	文	學
文　學　之　旅	蕭　傳　文	文	學
鼓　　　瑟　集	幼　　柏	文	學
種　子　落　地	葉　海　煙	文	學
文　學　邊　緣	周　玉　山	文	學
大　陸　文　藝　新　探	周　玉　山	文	學
累　盧　聲　氣　集	姜　超　嶽	文	學
實　用　文　纂	姜　超　嶽	文	學
林　下　生　涯	姜　超　嶽	文	學
材　與　不　材　之　間	王　邦　雄	文	學
人　生　小　語 (一)(二)	何　秀　煌	文	學
兒　童　文　學	葉　詠　琍	文	學

滄海叢刊已刊行書目 (五)

書　　　　名	作　　者	類	別
中西文學關係研究	王潤華	文	學
文開隨筆	糜文開	文	學
知識之劍	陳鼎環	文	學
野草詞	韋瀚章	文	學
李韶歌詞集	李韶	文	學
石頭的研究	戴天	文	學
留不住的航渡	葉維廉	文	學
三十年詩	葉維廉	文	學
現代散文欣賞	鄭明娳	文	學
現代文學評論	亞菁	文	學
三十年代作家論	姜穆	文	學
當代臺灣作家論	何欣	文	學
藍天白雲集	梁容若	文	學
見賢集	鄭彥棻	文	學
思齊集	鄭彥棻	文	學
寫作是藝術	張秀亞	文	學
孟武自選文集	薩孟武	文	學
小說創作論	羅盤	文	學
細讀現代小說	張素貞	文	學
往日旋律	幼柏	文	學
城市筆記	巴斯	文	學
歐羅巴的蘆笛	葉維廉	文	學
一個中國的海	葉維廉	文	學
山外有山	李英豪	文	學
現實的探索	陳銘磻編	文	學
金排附	鍾延豪	文	學
放鷹	吳錦發	文	學
黃巢殺人八百萬	宋澤萊	文	學
燈下燈	蕭蕭	文	學
陽關千唱	陳煌	文	學
種籽	向陽	文	學
泥土的香味	彭瑞金	文	學
無緣廟	陳艷秋	文	學
鄉事	林清玄	文	學
余忠雄的春天	鍾鐵民	文	學
吳煦斌小說集	吳煦斌	文	學

滄海叢刊已刊行書目 (四)

書　　　　名	作　　者	類	別
歷　史　圈　外	朱　　桂	歷	史
中　國　人　的　故　事	夏　雨　人	歷	史
老　　臺　　灣	陳　冠　學	歷	史
古　史　地　理　論　叢	錢　　穆	歷	史
秦　　漢　　史	錢　　穆	歷	史
秦　漢　史　論　稿	刑　義　田	歷	史
我　這　半　生	毛　振　翔	歷	史
三　生　有　幸	吳　相　湘	傳	記
弘　一　大　師　傳	陳　慧　劍	傳	記
蘇　曼　殊　大　師　新　傳	劉　心　皇	傳	記
當　代　佛　門　人　物	陳　慧　劍	傳	記
孤　兒　心　影　錄	張　國　柱	傳	記
精　忠　岳　飛　傳	李　　安	傳	記
八　十　憶　雙　親　合刊 師　友　雜　憶	錢　　穆	傳	記
困　勉　強　狷　八　十　年	陶　百　川	傳	記
中　國　歷　史　精　神	錢　　穆	史	學
國　史　新　論	錢　　穆	史	學
與西方史家論中國史學	杜　維　運	史	學
清　代　史　學　與　史　家	杜　維　運	史	學
中　國　文　字　學	潘　重　規	語	言
中　國　聲　韻　學	潘　重　規 陳　紹　棠	語	言
文　學　與　音　律	謝　雲　飛	語	言
還　鄉　夢　的　幻　滅	賴　景　瑚	文	學
葫　蘆・再　見	鄭　明　娳	文	學
大　地　之　歌	大　地　詩　社	文	學
青　　春	葉　蟬　貞	文	學
比較文學的墾拓在臺灣	古　添　洪 陳　慧　樺 主編	文	學
從　比　較　神　話　到　文　學	古　添　洪 陳　慧　樺	文	學
解　構　批　評　論　集	廖　炳　惠	文	學
牧　場　的　情　思	張　媛　媛	文	學
萍　踪　憶　語	賴　景　瑚	文	學
讀　書　與　生　活	琦　　君	文	學

滄海叢刊已刊行書目 (三)

書名	作者	類	別
不疑不懼	王洪鈞	教	育
文化與教育	錢穆	教	育
教育叢談	上官業佑	教	育
印度文化十八篇	糜文開	社	會
中華文化十二講	錢穆	社	會
清代科舉	劉兆璸	社	會
世界局勢與中國文化	錢穆	社	會
國家論	薩孟武譯	社	會
紅樓夢與中國舊家庭	薩孟武	社	會
社會學與中國研究	蔡文輝	社	會
我國社會的變遷與發展	朱岑樓主編	社	會
開放的多元社會	楊國樞	社	會
社會、文化和知識份子	葉啓政	社	會
臺灣與美國社會問題	蔡文輝 蕭新煌主編	社	會
日本社會的結構	福武直著 王世雄譯	社	會
三十年來我國人文及社會科學之回顧與展望		社	會
財經文存	王作榮	經	濟
財經時論	楊道淮	經	濟
中國歷代政治得失	錢穆	政	治
周禮的政治思想	周世輔 周文湘	政	治
儒家政論衍義	薩孟武	政	治
先秦政治思想史	梁啓超原著 賈馥茗標點	政	治
當代中國與民主	周陽山	政	治
中國現代軍事史	劉馥著 梅寅生譯	軍	事
憲法論集	林紀東	法	律
憲法論叢	鄭彥棻	法	律
師友風義	鄭彥棻	歷	史
黃帝	錢穆	歷	史
歷史與人物	吳相湘	歷	史
歷史與文化論叢	錢穆	歷	史

滄海叢刊已刊行書目 (二)

書　　　名	作　　者	類　　　別
語　言　哲　學	劉　福　增	哲　　　　　　　學
邏　輯　與　設　基　法	劉　福　增	哲　　　　　　　學
知識・邏輯・科學哲學	林　正　弘	哲　　　　　　　學
中　國　管　理　哲　學	曾　仕　強	哲　　　　　　　學
老　子　的　哲　學	王　邦　雄	中　國　　哲　　學
孔　學　漫　談	余　家　菊	中　國　　哲　　學
中　庸　誠　的　哲　學	吳　　　怡	中　國　　哲　　學
哲　學　演　講　錄	吳　　　怡	中　國　　哲　　學
墨　家　的　哲　學　方　法	鐘　友　聯	中　國　　哲　　學
韓　非　子　的　哲　學	王　邦　雄	中　國　　哲　　學
墨　家　哲　學	蔡　仁　厚	中　國　　哲　　學
知　識、理　性　與　生　命	孫　寶　琛	中　國　　哲　　學
逍　遙　的　莊　子	吳　　　怡	中　國　　哲　　學
中國哲學的生命和方法	吳　　　怡	中　國　　哲　　學
儒　家　與　現　代　中　國	韋　政　通	中　國　　哲　　學
希　臘　哲　學　趣　談	鄔　昆　如	西　洋　　哲　　學
中　世　哲　學　趣　談	鄔　昆　如	西　洋　　哲　　學
近　代　哲　學　趣　談	鄔　昆　如	西　洋　　哲　　學
現　代　哲　學　趣　談	鄔　昆　如	西　洋　　哲　　學
現　代　哲　學　述　評(一)	傅　佩　榮譯	西　洋　　哲　　學
懷　海　德　哲　學	楊　士　毅	西　洋　　哲　　學
思　想　的　貧　困	韋　政　通	思　　　　　　　想
不　以　規　矩　不　能　成　方　圓	劉　君　燦	思　　　　　　　想
佛　學　研　究	周　中　一	佛　　　　　　　學
佛　學　論　著	周　中　一	佛　　　　　　　學
現　代　佛　學　原　理	鄭　金　德	佛　　　　　　　學
禪　　話	周　中　一	佛　　　　　　　學
天　人　之　際	李　杏　邨	佛　　　　　　　學
公　案　禪　語	吳　　　怡	佛　　　　　　　學
佛　教　思　想　新　論	楊　惠　南	佛　　　　　　　學
禪　學　講　話	芝峯法師譯	佛　　　　　　　學
圓滿生命的實現 (布施波羅蜜)	陳　柏　達	佛　　　　　　　學
絕　對　與　圓　融	霍　韜　晦	佛　　　　　　　學
佛　學　研　究　指　南	關　世　謙譯	佛　　　　　　　學
當　代　學　人　談　佛　教	楊　惠　南編	佛　　　　　　　學